最簡單的音樂創作書⑦

圖解 流行・搖滾

音樂理論

いちむらまさき　著

Prologue

享受樂器演奏的樂趣

不需要會全部的音樂理論

不過,最好知道 1 ／ 3 左右。

西元前 500 年左右，古希臘有位
叫做畢達哥拉斯（Pythagoras）
的數學家

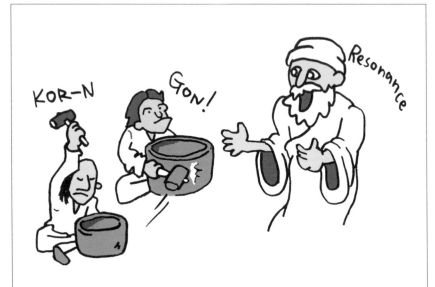

有一天，畢達哥拉斯路過一間打鐵舖，發現大小不同的鐵槌所
敲出來的兩個聲音，有時可以產生出美妙的聲響，有時卻不行

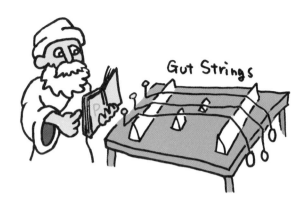

畢達哥拉斯回家後,隨即自己製作共鳴箱、並以羊腸做弦,再藉由移動琴橋製造不同音高,開始「聲音」的實驗

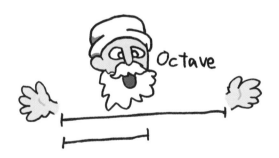

首先,他發現敲打上緊的弦所發出的聲音,與將琴橋移至 1 / 2 弦長所發出的聲音「雖然是不同音高,卻能產生共鳴」。
以現代的觀念描述,若原弦長所發出的聲音是 Do,**1 / 2 弦長**所發出的聲音就是高一個八度(octave)的 **Do**

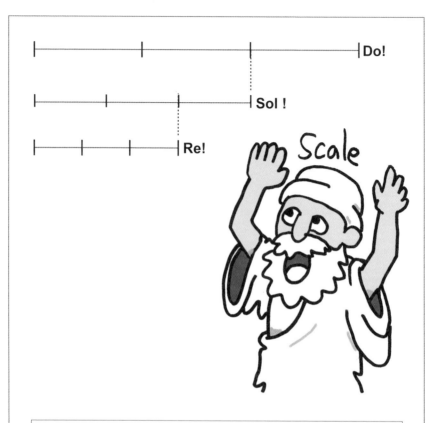

接著，再取高八度 Do 弦長的 2／3，就能產生 Sol；再取前一弦長的 2／3，便能產生 Re；再取前一弦長的 2／3，就能產生 La。按照這個做法，之後依序產生「Mi」、「Si」、「Fa#」、「Do#」、「Sol#」、「Re#」、「La#」及「Fa」。然而重複 12 次之後，會產生與最初同音的 Do。畢達哥拉斯也因此發現了 12 個音（音高）。

　　畢達哥拉斯所發現的音列，在現代流行音樂中仍扮演相當重要的角色。例如從 C 和弦開始的樂曲，大多以「G7 → C」做為結尾。光是知道這一點，就能讓聽音記譜（music dictation）的速度變快，而且能產生結束感的 C 和弦中的 C 及 G 音，也就是畢達哥拉斯最先發現的兩個音「Do 及 Sol」。

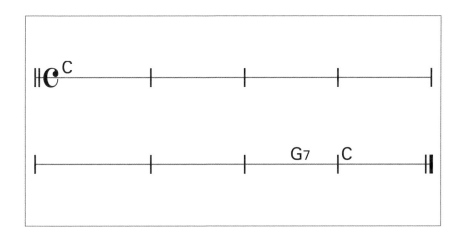

　　這樣的音符進行似乎遵循著「**某種法則**」，即使只是多了解一點點這些法則，對於「**演奏**」、「**聽音記譜**」及「**作曲**」都很有幫助。這個能力就像能夠預測下個音的「**音樂直覺**」。各位想不想再深入了解呢？

💡 **補充**

　　筆者是根據許多「軼聞」，並以現代的音名講述畢達哥拉斯的故事。事實上，這 12 個音跟現在實際使用的音程和頻率都有些許不同。

　　據說畢達哥拉斯在研究音高的過程中，因為一再地把羊腸縮短，經過許多次的降八度後才完成實驗。

目錄

Contents

第 3 章　和弦具有行進目標！

第 6 章 有助於作曲的思考方式 113

第 7 章 本書未使用的用語解說 119

專欄

Introduction

如何閱讀本書

本書目的

看完開頭畢達哥拉斯（Pythagoras）的故事之後，各位有什麼想法呢？

筆者覺得這類的理論很有趣。即便是覺得理論沒那麼有趣的人，只要明白「C 和弦開始的樂曲，大多是以 G7 和弦接回 C 和弦做結尾」，也能認同樂理對於樂器演奏非常有用。

話說，雖然都是演奏樂器，但每個人各有目標。例如：

1　**希望成為職業音樂家。**
2　**雖然只是興趣，但希望持續地進步。**
3　**只要能組翻唱樂團（copy band〔和製英語〕）就心滿意足。**

除了上述三種之外，應該還有其他各種目的。過去的音樂理論書大多是為了上述第一種人而編寫，當然第二和第三種當中也有想深入學習音樂理論的人，不過要完全理解艱深的理論並不容易，比起短時間內囫圇吞棗，不如一邊精進彈奏技巧一邊學習會更容易理解。因此，本書以「先理解到這裡就好」做為音樂理論的入門磚。順帶一提，像「G7 → C」這樣會產生音樂結束感的和弦進行，理論上稱為「屬音動線（dominant motion，參見第 69 頁譯注 1）」，這就是具體例子與音樂理論。

不同樂種需要的樂理也不同？

筆者認為「古典音樂」、「爵士樂和融合爵士[譯注]」以及「搖滾樂和流行音樂」中的必要理論雖然有重疊之處，但又不完全一樣。

譯注　融合爵士樂（Fusion Jazz）是指混合其他曲風的爵士曲風，常見組合有流行＋爵士或搖滾＋爵士。

「全部的音樂理論」龐雜到一本書無法完全寫盡，古典樂指揮家和研究者終其一生都在進修苦讀。而且，爵士樂和融合爵士樂具有音的排列組合樂趣、及各種音階或演奏技巧。不過，其中也有搖滾樂及流行音樂並不必要的理論，特別是像搖滾樂也有「只要能彈奏」、「自由度高」的一面，不管是否理解理論都能夠帥氣地演奏。各位或許常聽到「爵士理論」，卻不曾聽過「搖滾理論」吧。但筆者認為兩者之間有相當微妙的界線，所以將「搖滾和流行的音樂理論先學到這裡就行」的地方、設定在（古典音樂除外）流行音樂（POP music）理論的 1 ／ 3 左右範圍。以「之後想進一步了解的話再閱讀其他理論書」為出發點執筆撰寫本書。

　　本書並未囊括所有樂理，特色列舉如下。

■ 盡可能不使用五線譜。

■ 介紹樂器演奏的基本「音的組成」。

■ 先舉具體例子，再說明理論。

■ 不使用古典音樂用語解說。

■ 介紹部分爵士理論。

■ 不提對初學者來說太難的理論。

■ 不提與實際無關或例外的理論。

■ 以流行音樂樂手會使用的語言來解說。

■ 主要以弦樂器（吉他）和鍵盤樂器（鋼琴）來說明。

建議按章節全部先閱讀過一遍

開始閱讀本書時，即使遇到一時不易理解的地方，建議先這麼一邊存疑地**順讀下去**。只要閱讀到後面的單元就會豁然開朗。為此，本書有些地方會採「從不同角度說明」的重複書寫方式。所以請各位不要跳著讀，有不明白的地方仍**逐行閱讀**為宜，並且抽空再看一遍。如此一來就會發現原本覺得困難的地方也變得可以理解了。

雖然某些概念還是相當模糊，但為了順利跨入音樂理論的大門，最好採取「不懂之處暫不理會」的方式，從結果來看並不會繞遠路。此外，「**多加了解非自己負責的樂器**」，在擴大理解上也會有不錯的效果。如果鍵盤手也略懂弦樂器的指板，或弦樂器樂手也知道鍵盤的排列，肯定很快就能抓到音樂理論的邏輯。

「記住」並不是背誦

「記住」不等於「背誦」。小學時學會的九九乘法，趁年紀小時死記硬背的方法雖然方便，但成人後要背誦並不容易。本書用了大量的圖解，就是為了幫助各位看圖理解，更重要的是「**了解推論的方法**」。舉例來說，通常樂手並不是背誦所有調性（key）的順階和弦（diatonic chord，或稱自然〔音〕和弦），而是知道迅速聯想反應的方法。「無法背誦」的人應該很多，所以更要學習如何數算。筆者也不是硬背。若是了解結構就能一輩子都受用。而「記住」所指的正是「**嫻熟於迅速聯想反應的方法**」。

先舉具體例子再以理論驗證

無論什麼理論多少都會有例外，無法一概而論。有些音樂理論書為了說明清楚這些例外，反而過度解釋變得更加難懂。本書並不一味往艱深處挖掘，而是徹底將「基本」說明清楚。

主要的說明順序是，先認識**樂音的有趣之處**做為「**實例**」，再**套入對應的理論**。說明過程中穿插「理論知識」單元，這裡會帶出爵士理論，不過當下若不了解也沒關係。基本上，本書是對照理論所編寫而成，如果哪天你湊巧發現「這個在那本書就說過了！」，這時就代表你理解了。

理解樂理，首先以 C 大調開始思考

學習理論時，從「升降記號少」的調性著手比較容易理解，所以本書所舉的實例會以 C 大調來說明。1 個單音表記成「**Do-Re-Mi-Fa-Sol-La-Si-Do**」。此外，和弦名的根音（root，和弦組成音的最低音）和為了容易理解的地方，會表記出「**CDEFGABC**」。

最後，若兩者都能以「**12345678**」（度數／numbering，參見第 23 頁）轉換的話，就能順利轉換到其他調性。

理論和樂典類似卻不同

「樂典」是指一般樂譜的讀譜方式、或記譜方式的一套文法，是說明拍子和休止符等的書籍。「音樂理論」則是說明如何做出美妙音樂的方法。雖然兩者有共同之處，但本書因為不介紹讀譜法，所以盡可能不使用五線譜來說明。基本上，如想了解譜面上的文法等，請閱讀「樂典」。或許之後筆者也會撰寫樂典相關的書，不過本書是為了演奏上的應用、解說樂音組合的一本書。

這個世界上有很多「7」和「12」

在我們的生活中，很多事物都與數字「**7**」脫不了關係。比如一週七天、七福神、世界七大洋、七個顏色的彩虹、春天七草、七大不可思議、幸運數字七、撲克牌遊戲的排七（接龍）、柏青哥或吃角子老虎出現三個七連線就代表中頭獎、電影《豪勇七蛟龍》、《007》、《七龍珠》的龍珠顆數等。還有許多事物與數字「**12**」有關，例如一年 12 個月（星座）、時鐘是 12 個小時、十二生肖、十二指腸、和服十二單等。

在音樂裡頭會使用的音符有 12 個，並從中**挑選 7 個音組成「音階（scale）」**（例如 Do-Re-Mi-Fa-Sol-La-Si）。各位是不是也覺得這是很不可思議的巧合呢？數學和物理不只是基礎教育學科，事實上宇宙和地球大自然都與這兩種學科息息相關。音樂理論就是源自自然的「音與音之美聲組合」的驗證。

雲端音源

本書的音檔如果都用譜面呈現的話，會非常占版面，所以本書採用圖示說明所附的音樂示範。這些音樂範例都編製成一聽就能立即分辨，因此請各位用自己的樂器一邊彈奏一邊確認。**先聽懂音樂範例，讓耳朵習慣，然後自己也實際彈奏確認**，是活用本書音檔的最佳方法。

音檔下載位置
請輸入網址 https://bit.ly/2AiijJE 或掃描 QRcode 下載。
音檔均附中譯文字檔。

筆者的 YouTube 影片

本書內容也會上傳至筆者的 YouTube 頻道，請搜尋筆者名字。（編按：或輸入網址 https://bit.ly/2QHaebM）

第 1 章

Chapter 1

DoReMi 的組成
原來是這樣！

本章會再多説一些跟開頭頁畢達哥拉斯故事一樣、令人感到「喔！原來是這樣」的內容，和音樂上使用的音的基本知識。之後，只要具體明白音的動線或有趣的和弦進行方式，音樂理論也會變得容易理解。

記住「Do-Re-Mi-Fa-Sol-La-Si-Do」 的位置關係

各位應該都很熟悉「Do-Re-Mi-Fa-Sol-La-Si-Do」吧，這是音樂演奏上最重要的音階。這裡要來複習這七個音在各個樂器上的位置，一起來回顧一下！

「相同的排列會重複兩次」的法則

鋼琴鍵盤上，在兩個並列的黑鍵左邊的白鍵是「Do」。黑鍵排列是兩個及三個一組，因此一眼就能判斷「Do」的位置。從「Do」開始依序彈奏白鍵所產生的七個音即為「Do-Re-Mi-Fa-Sol-La-Si」，第八個白鍵則是下一組的「Do」。這七個音的名稱由兩位義大利修道士所取，但這已經是離畢達哥拉斯在世時代之後約 1500 年的事了。

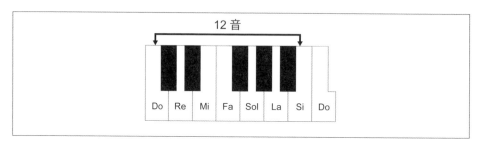

夾在這七個白鍵之中的黑鍵有五個，所以合計共有 12 個音。若將「Fa」右邊的黑鍵用手指遮起來，「Do-Re-Mi-Fa」及「Sol-La-Si-Do」就會呈現**相同的排列方式**。

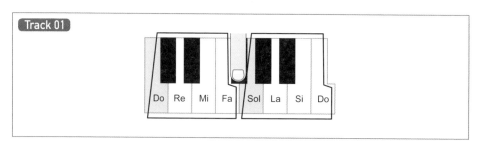

弦樂器的情形也很容易理解

吉他的「Do-Re-Mi-Fa」及「Sol-La-Si-Do」都分別並列在上下**兩條弦**上，**相同的排列**共有三處。

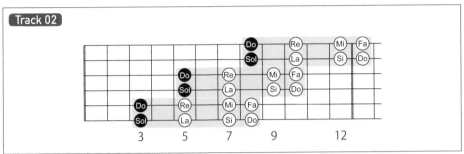

※ 音樂範例的彈奏順序為第 5 弦→第 6 弦→第 3 弦→第 4 弦→第 1 弦→第 2 弦。

貝斯和烏克麗麗的相同排列情形則如下圖所示。

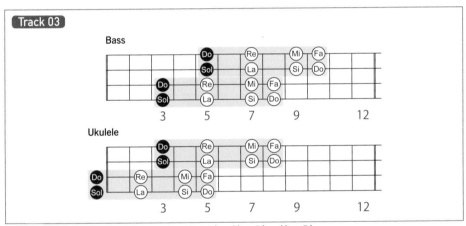

※ 音樂範例的彈奏順序為第 3 弦→第 4 弦→第 1 弦→第 2 弦。

💡 **理論知識**

從 Do 開始（無論往高音區或低音區）至下一個 Do 之間的間隔稱為「**八度**（octave）」。此外，相同音（包含彈奏不同的八度）用別的樂器彈奏，則稱為「**同度**（unison）」。

第 1 章　DoReMi 的組成原來是這樣！　**19**

相同排列的記法

本書會將前頁的排列以「**跳、跳、不跳 × 2**」口訣來進行內容講解。更精確地說應是「跳、跳、不跳（正中間）、跳、跳、不跳」。

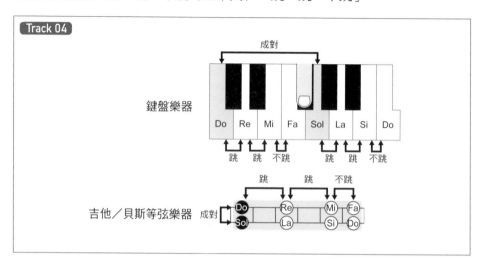

這兩組排列的起頭音正是第 6 頁畢達哥拉斯最初發現的兩個音「Do」和「Sol」。接下來，在本書介紹的各種法則中，「Do」和「Sol」都是成對的關係。這形象就如兩組隊伍的代表選手一樣。

💡 具體的優點

容易彈錯「Do-Re-Mi……」的人，最好先記住「Mi 和 Fa」以及「Si 和 Do」是「不跳」。只要掌握**第三及第四音、第七及第八音是「不跳」**的原則，即使是 C 大調以外的排列也會變得容易彈奏。

隔壁是半音、隔壁的隔壁是全音

「Do-Re-Mi-Fa-Sol-La-Si-Do」用英文大寫字母表示即為「CDEFGABC」，基於某些原因，將 Do 稱為 C，La 稱為 A。而且將「跳」表現出的「任一音與隔壁的隔壁的音距離差，稱為**全音**（whole tone）」；「不跳」則是「**半音**」（semitone，全音的一半）。舉例來說，由於三個半音有時會說成 1 音

半，「1 個音」也有人會說成「1 音」，有些容易混淆。

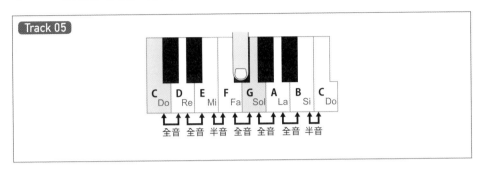

Track 05

💡 **理論知識** ━━━━━━━━━━━━━━━━━━━━━━━━━━━━━━━━━━━━━

　　第 18 頁之所以要用手指把 Fa 和 Sol 之間的黑鍵遮起來，是因為實際上「Fa 和 Sol」之間也是全音的關係，白鍵的「Do-Re-Mi-Fa-Sol-La-Si-Do」的間隔，在理論上會形成「**全、全、半、全、全、全、半**」（省略「音」），這樣的排列稱為**自然音階**（diatonic scale）。不過，「Do-Re-Mi-Fa-Sol-La-Si-Do」只能說是起頭音 Do 開始的「**C 大調**自然音階」。當以其他音做為起頭音時，例如 D 大調，就會是從 Re 起頭的「全、全、半、全、全、全、半」的音階（Re、Mi、Fa#、Sol、La、Si、Do#），而成對的音是「Re」和「La」。

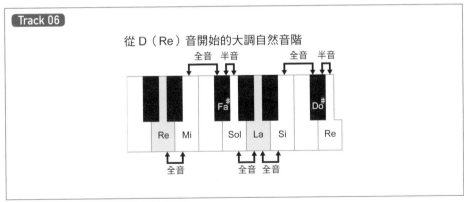

從 D（Re）音開始的大調自然音階

黑鍵就是在白鍵加上「♯」或「♭」的表現

黑鍵發出的音,相當於以白鍵的「Do-Re-Mi-Fa-Sol-La-Si」為基準,升高半音(往鍵盤右方移動)加上「♯(sharp,升記號)」,或是降低半音(往鍵盤左方移動)加上「♭(flat,降記號)」。

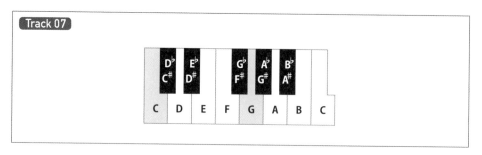

Track 07

如上圖所示,有「♯」和「♭」記號的鍵雖然是同音,卻有兩個名稱(※有些樂器會在稱呼上加以區別)。例如第 18 頁用手指遮住的黑鍵就有「Fa♯(F♯)」與「Sol♭(G♭)」兩種名稱,但實際上為**同音**。

吉他或貝斯初學者一定要熟悉琴格

吉他部分,請參照第 19 頁圖、往左側低音區數算,最好能把下圖的位置(position)記起來。貝斯部分請以下圖鋪灰底的四條弦來思考。

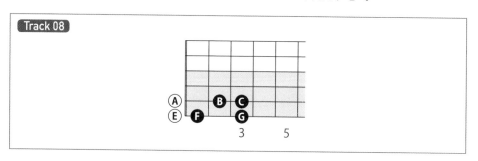

Track 08

從上圖可知 F 音所在的第一琴格往右一個琴格(fret)^{譯注}是「F♯／G♭」;B 音所在的第二琴格往左一個琴格則是「A♯／B♭」。

譯注　琴格又稱琴桁。與琴弦垂直的金屬條就是琴格,從琴頸算起第一格稱為第一琴格,依此類推。

找出其他音階的訣竅

　　各位是否已經記住「Do-Re-Mi-Fa-Sol-La-Si-Do」的位置關係了呢？現在要介紹在 C 大調以外的調中，找出大調自然音階（參見第 21 頁）的方法。

用「度數」思考 C 大調以外的調

　　到目前為止本書都是以「Do-Re-Mi-Fa-Sol-La-Si（CDEFGAB）」來說明。以後也是一樣，在思考實例和聽音記譜（music dictation）時，都以「Do」起頭的 C 大調來思考會比較輕鬆。但要進一步應用到其他調上、以及表示和弦名的音（組成音）時，就要用下圖這種以「**度數**」來思考的方法。

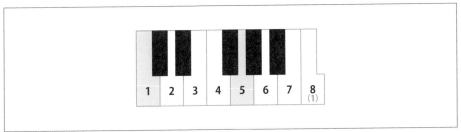

度數是以「123……」數算「Do-Re-Mi……」

　　和弦名中有時候會用數字表記，那是代表從和弦的最低音（大寫字母／或稱**根音**）開始數算出的度數。只要了解度數的數算方法，就能從和弦名快速得知和弦形式（chord form，又稱和弦指型）（請參見次頁）。

　　此外，如果從任何音都能熟練地數算度數的話，「**預測下一個音**」的能力就會逐漸提升。在本書中，我把這種能力稱做「**音樂直覺**」（※ 此為作者自創詞）。

「度數」的思考方式稱為「**音級（scale degree）**」，雖然在音樂理論書上通常會用羅馬數字「I、II、III、IV、V、VI、VII」寫出和弦的起頭音，但美國的工作室都是以阿拉伯數字「123……」寫的譜面（甚至只是一張紙）來進行錄音工程，這稱為「納許維爾數字系統（Nashville number system）」。由於實際使用時，這兩種數字都會唸成「1 級、2 級、3 級……」，所以本書採用數字編號系統來解說。

吉他可用平移方式思考所以很輕鬆

以吉他來說，從 C 音以外的音數算度數時，只要像使用移調夾（capo）那樣左右**挪移**位置（position）就能找得到。下圖是從 D 音開始數算度數。在 C 大調中，自然音階（diatonic scale）的「❶」位在第五弦第三琴格，但數算一下就可得知，D 大調中「❶」移到了第五弦第五琴格的 D 音。

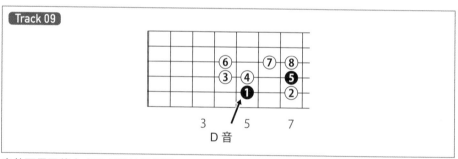

Track 09

吉他可用平移方式思考所以很輕鬆

只要知道上述數算度數的方法，要找到附帶數字的和弦形式（chord form）也會變得容易。例如想要彈出 D6 和弦的話，和弦形式中就必須加入上圖中「⑥」的音。（請參照次頁上圖）

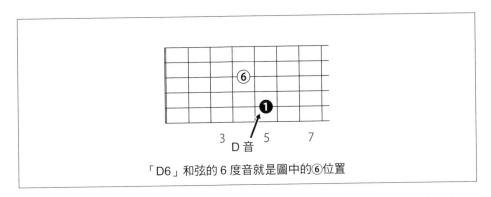

「D6」和弦的 6 度音就是圖中的⑥位置

　　當然，在前頁圖琴格音上沒有標「♯」或「♭」記號，這也與和弦的命名有相關。常會看到有些和弦附加「sus4」、「♭5」等，其中數字所指的也是度數。

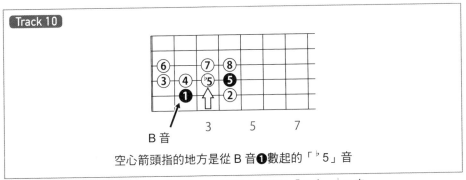

Track 10

空心箭頭指的地方是從 B 音❶數起的「♭5」音

音樂範例是先彈奏鍵盤「B 音→♭5 音」，接著才是吉他「B 音→♭5 音」。

　　鍵盤樂器會因為黑鍵的存在而產生差異，只能以「跳、跳、不跳 × 2」或是「全、全、半、全、全、全、半」來數算，慢慢地熟練彈奏位置。例如，要從 Re（D）開始找出 3 度時，就要按照「跳、跳」數算出「F♯（Fa♯）」（ Track 11 ）的彈奏順序為「D 音→E 音→F♯音、D 音→F♯音」）。總結來說，弦樂器雖然好幾處都出現同音，但適用平移方法；鍵盤樂器雖然無法用平移法，但有一個音對應一個鍵的特徵。

了解音的流暢行進方向

在深入理解基本的音階之後，接著將說明「音的流暢行進方向」。這與自然音階一樣，對於享受演奏來說是非常重要的事情。

音有容易行進的方向

雖然「Do-Re-Mi-Fa-Sol-La-Si-Do」是我們從小就聽慣了的，但假設有人說「改用 **Mi-Do-Sol-Si-Re-La** 唱唱看」時，（沒有絕對音感〔absolute hearing〕）大多數人都無法立即唱出來。

「Mi-Do-Sol-Si-Re-La」這種分開的音很難唱

但是，要唱「Do-Re-Mi-Fa-Sol-La-Si-Do」或反向下行的「Do-Si-La-Sol-Fa-Mi-Re-Do」就很容易。

按照順序排列的音帶有漸進感

也就是說，當這些音是按照順序排列，不管是誰，都會擁有某種程度的「音感」。所謂的容易唱，可以說就是**音的流動自然順暢**。尤其是貝斯，重點就是盡可能選擇相鄰音創造樂句（phrase）。接下來將逐步說明在音樂上必然有的「**流暢行進方向**」。

此外，像「Do → Si → Si♭ → La → La♭ → Sol → Sol♭ → Fa → Mi → Mi♭ → Re → Re♭ → Do」這種半音進行（或是此音列的反向行進）也能製造出音的自然流動。聽起來或許理所當然，但各位應該不曾強烈地意識到這件事吧。總之，只要知道「如何做出音的順暢流動」，音樂就會變得愈來愈有趣。至於「美音的流動」製作方法，正是**音樂理論**。

畢達哥拉斯發現的音列順序也是流暢的音行進方向

雖然「Do-Re-Mi-Fa-Sol-La-Si-Do」和「Do-Si-La-Sol-Fa-Mi-Re-Do」很容易琅琅上口，但只有這些旋律或和弦的行進，顯得很單調。請各位回想一下畢達哥拉斯（Pythagoras）發現的音列順序。

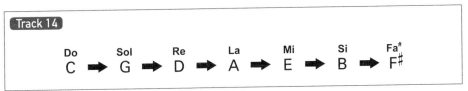

圖為畢達哥拉斯發現的音列順序

以 C 和弦開始的曲子（大多）是從 G7 和弦接回 C 和弦做結尾（關於 7 請參考第 83 ～ 85 頁）。即使是單音，也會傾向於「C → G」，或反向「G → C」的行進方向。以度數來說的話，就是「**音以五度或四度行進**」時就能做出美妙順暢的流動（請參考次頁左上圖）。

此外，從畢達哥拉斯發現的音列順序來看，「G → D」與反向行進的「D → G」，以及「D → A」與反向行進的「A → D」……這樣的雙向性行進，也是音的順暢流動。

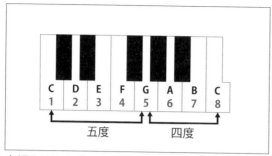

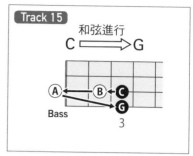

音傾向以五度或四度行進 把兩個和弦連結起來就是一個樂句

　　如同右上圖所示，當 C 和弦行進至 G 和弦時，貝斯手可在中間加入經過音，只要彈奏「Do → Si → La → Sol」和第 26 頁下圖順序的音列，行進起來會更加美妙。

流暢的音樂行進方向記法

　　畢達哥拉斯發現的音列順序，與其硬背這些音的名稱，不如記住在鍵盤或弦樂器指板上數算的方法來得輕鬆。

　　鍵盤的數算方法是，（往高音區）前進七個半音、再（往低音區）倒退五個半音，本書稱之為「**七五法則**」。

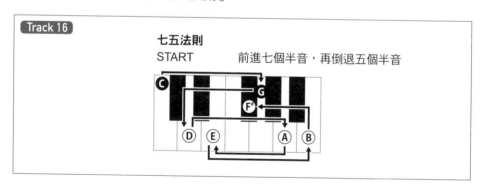

　　這個音列順序不管是高音區或低音區，都會以「上升七個半音」與「下降五個半音」同音、而且之後出現的音也都以相同的順序存在。無論從中間的哪個音開始算起，都適用「七五法則」。

吉他和貝斯則是無論從第五弦第三琴格開始往低音區（第六弦第三琴格）、或往高音區（第四弦第五琴格）算起，行進路徑都會像倒過來的英文字母「N」，本書稱為「**倒 N 法則**」。

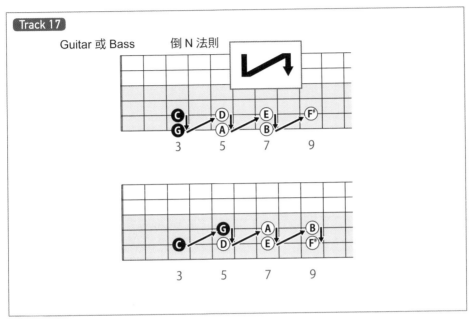

另外，烏克麗麗若是按照上述「倒 N 法則」中的 C 音→ G 音，從「第三弦的空弦音→第四弦的空弦音」算起的話，行進路徑也會呈現倒 N 形狀。

💡 **理論知識**

「C → G」、「G → D」及「D → A」等往第五音行進稱為「**五度進行**」，不過往相反方向時則稱為「**四度進行**」。這是因為 **C** DEF**G** 數算做五度；**C**BA**G** 數算做四度，所以「上升五度」會與「下降四度」同音。同樣地「上升四度」也會與「下降五度」得到同音。

在爵士樂標準曲（standard）中，含有這樣音樂行進的曲子非常多。而且了解此法則，也能加快流行音樂的和弦聽音記譜（music dictation）速度。

理解樂理至少要知道的音樂用語

　　說明音樂理論時，如果完全不使用區別定義的理論用語，文章就會變得非常冗長。因此，本節將以「筆者的方式」說明最低限度、最好要知道的音樂用語。

▌音高（pitch）

　　聲音的高低是由物理性的振動次數所決定。當樂器的調音（tuning）有落差時，樂手會說「音不準」。音高的具體名稱將在下一項的「音名」中說明。

▌音名（pitch names）

　　每個音高的**具體名稱**。「Do-Re-Mi-Fa……」及「CDEF……」等是指單音。

▌音程（interval）

　　指**兩個音高之間的差距**（距離）。不過主要是學習古典音樂或理論的人所使用的理解方式。在流行音樂界還會用來指稱單音（類似音高的概念），例如「Mi」之於「Do」，也有「第 3 個音」的意思。因此在非理論的教科書或雜誌中也會用來指稱單音，這是因為不習慣使用「音高」這個用語。

▌音階（scale）

　　從 12 個半音中挑選出**幾個音所形成的音集合**。「Do-Re-Mi-Fa-Sol-La-Si」這七個被挑選出來的音，是指從 Do 開始排列而成的大調自然音階。

　　因此也可以從其他音開始排列大調自然音階。除了大調自然音階，還有其他音階排列，也不限定為七個音。世界上存在很多不同的音階（日本流行音樂只使用其中幾種）。

▌Key（調）

指「**以某個音為 1 度**」**所開始排列的自然音階**。例如「Do-Re-Mi-Fa-Sol-La-Si」因為是以 C 音為首所以被稱為 C key。由於有時 key 也會用來指稱鍵盤樂器，為避免混淆，本書會以「調」稱之。

▌度數（degree）

指一個音與其他音之間**音程的實際計數方式**。例如相差四個半音（Do 和 Mi）為「大三度」；相差三個半音（Do 和 Mi♭）則為「小三度」。此外。也可以從音階的任一音計算度數，例如「Re 和 Fa♯」也是大三度。無論是以音階（橫向地）、還是從和弦的根音（1 度）（縱向地）數算組成音，計數方法都相同。

▌音域（range）

指從某音至某音之間「自然感受到」的範圍。例如就像男性和女性發聲形成的**音高幅度**不同，大致說成「高的」、「低的」時所使用的語彙。有時也會用「高音域、中音域、低音域」表示，像是吉他擴大器（amplifier，或稱音箱）等標示「TREBLE（高頻）、MIDDLE（中頻）、BASS（低頻）」或「HIGH、MID、LOW」的旋鈕，也是同樣的用意。

理解音樂理論的訣竅就是「最後再合體」

　　拼圖時，從一小部分開始到拼出一整幅圖，過程相當花時間。其中訣竅，筆者認為就在於「先一部分一部分完成可以完成的局部，**最後再合體**」。

　　彈奏樂器和理解理論也是同樣的道理。任何事情要一口氣學完，都會變得困難。

　　筆者在二、三十歲時買了三本音樂理論書，當時幾乎無法理解書上的內容，結果在無數次的音樂活動中，獨自領會到「原來音樂是這麼一回事！」。

　　現在身兼作家、講師及樂手等多重角色。自從以音樂為業之後，就試著重新閱讀理論書，發現這些理論與我自己摸索領會到的「這樣做感覺很好」幾乎不謀而合。不過，現在回想起來是有一點繞遠路了。

　　因此，本書專為「認定理論本來就很難」或「讀了幾遍還是無法理解」的人，撰寫「**先學習到某一程度就夠用**」的理論內容。換句話說，剛開始不用全部都懂沒關係，只要知道部分即可。本書是音樂理論的入門，只要理解書中所說的內容，之後閱讀其他理論書也好、或是一邊從事音樂相關活動，都能進而擴增理論知識。

　　在一天內就完成拼圖，這樣實在太浪費了。還是多花些時間好好享受吧。

第 2 章

Chapter 2

key 究竟是什麼？

key 在日本語裡稱為「調」（譯注：中文也將 key 稱為「調」），Do-Re-Mi……就是「CDEFGABC」。各位在古典音樂的曲名裡，或許聽過「C 大調」或「A 小調」這樣的名稱。雖然音樂家好像知道調的意思，但要用語言具體說明卻很困難。因此，本章將先確認調的意思。

　　漫畫中的人物是從基本音階往高音移兩個半音（全音）。這樣就稱為「**移調**（transposition）」。

調與調號

這裡先針對「調」做說明。還有，讀譜上有助於辨別調的「調號（key signature）」相關基礎知識、及調號的讀法。

卡拉 OK 的「升降 key」和「移調夾」相同

有些歌曲之所以很難唱，是因為人聲音域（不只男女有差別，依照每個人的情況也）有差異的關係。卡拉 OK 店裡的機器內建「升降 key」功能，就相當於吉他的「移調夾（capo）」，兩者的作用相同。歌手翻唱某人的曲子時，移調夾的位置會不同。**各自是配合自己容易演唱的音域，改變基本音階，**這就是「改變調」。

調的名稱中英文字母就是自然音階的起頭音（1 度）

「跳、跳、不跳 × 2」也能從 Do（C）以外的音開始數算。因為音高共有 12 個，所以每個起頭音所排列出的大調自然音階也有 12 個。

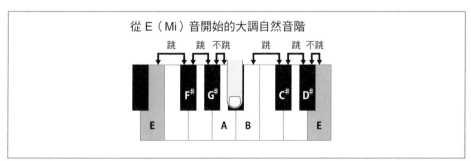

從 E（Mi）音開始也能數算的大調自然音階

因此把這個**音階的起頭音**指稱為調的名稱。例如從 E（Mi）音開始按照「跳、跳、不跳 × 2」數算出來的七個音稱為 E 大調自然音階，以這七個音的音階為主所創作出來的樂曲就是「E 大調的曲子」（參見前頁下圖）。

從五線譜上的「♯」數量判別調的方法

　　第 28 ～ 29 頁的「七五法則」和「倒 N 法則」將有助於理解。五線譜的開頭會有「♯（sharp，升記號）」或「♭（flat，降記號）」記號，記號不僅代表被標記的各音必須加上「♯」或「♭」彈奏，而且如下述所示，從「♯」的數量還能判別曲子的調（調號／自然音階的第一個音做為調的名稱。
（ Track 18 ）

✔ 無「♯」無「♭」為 C 大調
✔ 一個「♯」為 G 大調
✔ 二個「♯」為 D 大調
✔ 三個「♯」為 A 大調
✔ 四個「♯」為 E 大調
✔ 五個「♯」為 B 大調
✔ 六個「♯」為 F♯大調

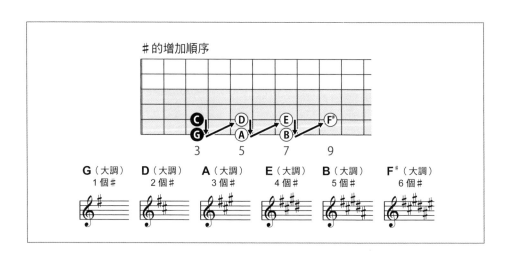

在鍵盤上表示各個大調的 ♯ 記號數目就如下圖所示。

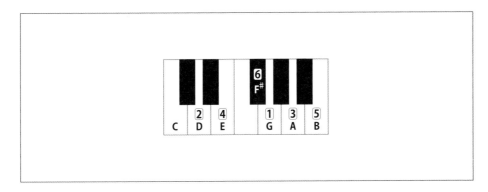

💡 **理論知識**

調的「♯」增加順序就是畢達哥拉斯（Pythagoras）發現的前七個音。用理論描述就是「**每 5 度增加 1 個 ♯**（譯注：往高音方向）」，只要記住鍵盤樂器的「七五法則」及弦樂器的「倒 N 法則」，就能迅速找出各個調。本頁 C 大調以外的其餘六種調稱為升號調（sharp key）。

從五線譜上的「♭」數量判別調的方法

左頁以外的大調，從 Do 音開始往低音方向數算比較快能找到。因為是相反方向，所以是「**每下降五度就增加一個 ♭**」，往高音方向就是「**每四度增加一個 ♭**」。本頁 C 大調以外的其餘五種調就稱為降號調（flat key）（ Track 19 ）。

✔ 無「♯」無「♭」為 **C** 大調
✔ 一個「♭」為 **F** 大調
✔ 二個「♭」為 **B**♭大調
✔ 三個「♭」為 **E**♭大調
✔ 四個「♭」為 **A**♭大調
✔ 五個「♭」為 **D**♭大調

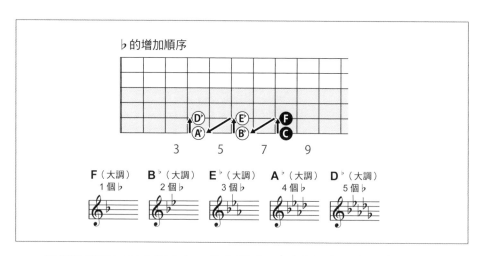

接著繼續增加到六個「♭」就會變成 G♭大調，但因為 G♭與第 36 頁六個♯的 F♯是同音，所以大多時候會寫成 F♯大調。

另外，這裡有個規定。舉例來說 La♯和 Si♭是相同的音高，當把樂曲譜面化不知道和弦表記該寫 A♯還是 B♭時，只要依升號調的調用 A♯、降號調用 B♭來選擇即可（五線譜有時會有例外）。

無論是升號調還是降號調，與其利用理論推導，倒不如用圖想像，以「**知道音的前進順序就能找出調**」來思考。只要記住最初的動線，一個♯為 G（大調）、一個♭為 F（大調），接下來就能利用「七五法則」及「倒 N 法則」聯想反應出其他大調。在鍵盤上表示各個大調的♭記號數目就如下圖所示。

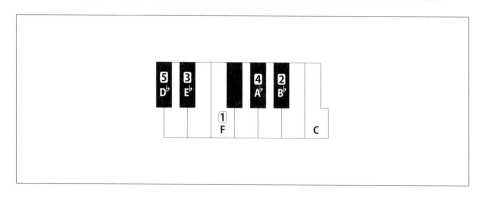

只要知道「七五法則」及「倒N法則」，「從五線譜開頭既能得知調，也能得知自然音階音」。例如，五線譜上表記一個♭便知道是F大調、而且♭是標記在Si音上，所以可判定F（大調）的自然音階為「Fa-Sol-La-Si♭-Do-Re-Mi」。

　　此外，不太會看譜、或進行無關譜面的演奏時，**即使沒有把握什麼音該加上♯或♭**，只要知道這個法則就**能彈**出各個大調的自然音階。以F大調為例，從Fa開始按照「跳、跳、不跳 ×2」的口訣彈奏，Si必然會變成Si♭（ Track 20 ）。

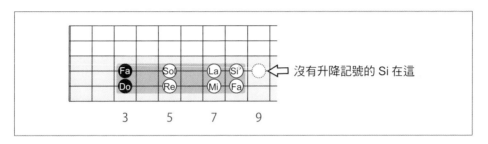

沒有升降記號的 Si 在這

　　順帶一提，（五線譜上）♯或♭的增加順序，與第66 ～ 67頁介紹的順階和弦（diatonic chord，或稱自然〔音〕和弦）記譜時的「♯和♭的放置順序」相同。

💡 **補充**

　　這裡介紹的從五線譜判別調的方法，乍看之下或許會覺得這方法對不看譜面的人無關，不過，這其實是即使在沒有譜面的情況下，也能聯想反應出「調」和「自然音階」的思考法。實際進行音樂活動有可能發生，「短時間內必須改變調」或「使用移調夾的吉他手向鋼琴手傳達和弦」等情況，這時就能派上用場說明音的組成。

改變調

「移調」和「轉調（modulation）」是經常使用的調性相關用語。這兩個用語很相似，但有明確的區別。在此將針對此點說明。

使用移調夾彈奏原調的和弦就是「移調」

第 27 頁說明了「從 C 和弦開始的曲子，大多會接 G7，再以 C 結尾」。同一首曲子也可以將吉他的移調夾夾在第二琴格上來彈奏，只是音域頻率會改變，歌唱音階也不同，這樣就稱為「**移調**」。從 C 調上升一個全音（兩個半音）後變成以 D 大調演奏，從其他樂器的樂手角度來思考，就會變成「從 D 和弦開始的曲子，大多會接 A7 和弦，再以 D 和弦做結尾」。

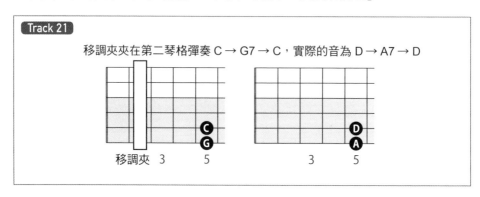

Track 21

移調夾夾在第二琴格彈奏 C → G7 → C，實際的音為 D → A7 → D

移調夾　3　　　5　　　　　　3　　　5

相對音感很方便

我們在學校的音樂課聽到「Do-Re-Mi-Fa-Sol-La-Si-Do」，並記住大調自然音階的感覺，但**我們所記憶的並不是**音高頻率完全固定的**絕對音感**，而是（以一度與其他音的）相對差距的**相對音感**，所以原本就會以其他調（冠上 Do-Re-Mi……這樣的音名）來演唱（有人稱為首調唱名法，movable Do）。

相對音感非常方便，因為演奏樂器上**比起絕對音感更為重要**。順帶一提，與吉他的「移調夾」手法相似的有，合成器（synthesizer）和電子鋼琴上經常搭載的「移調（transpose）功能」。

移調與轉調

與調相關的用語除了「移調」之外，還有「轉調」一詞。

▌移調

將某首曲子**整個改成其他調**就稱為「**移調**」。將「C → G7 → C」的曲子改以「D → A7 → D」演奏。日本女歌手藤原櫻使用其他調翻唱 SPITZ 的歌曲就是其中一例。

▌轉調

在曲子**中途改變調**稱為「**轉調**」。將「C → G7 → C」的曲子，在中途改為「D → A7 → D」。例如，小室哲哉創作的歌曲經常會混合多個調（轉調之後又回到原調），或在曲子後段每反覆一次數小節副歌便升調演唱。

這裡有項注意點。將「C → G7 → C」和弦進行的曲子，用移調夾夾在第二琴格彈奏「D → A7 → D」的話，就會變成「E → B7 → E」。因此必須加以留意切勿混淆。還有人將原本曲中就有轉調的曲子，整首移至別的調上翻唱[譯注]。

譯注　在移調後的新曲中，原曲中轉調的樂段也會在新曲中發生轉調。例如原調為 C 大調的曲子，中途轉為 G 大調後又轉回 C 大調，將整首曲子移至 D 大調演唱或演奏時，整首曲子調性的變化即為 D 大調 → A 大調 → D 大調。

大調和小調的差異

到目前為止都是用「大調」說明，不過就像和弦也有分大和弦（major chord）與小和弦（minor chord），調也有小調。

自然音階是「主流」？

以自然音階（diatonic scale）為中心的音樂創作似乎是這數百年以來的「主流」。在這之前也有用其他音階進行作曲，例如從 6 度的 A（La）音開始的「全、半、全、全、半、全、全」似乎也曾是一段時期的主流。時至今日，主流已經（不時興做出陰暗感的 A 開始，而是）變成能帶出明亮感的 C 開始「全、全、半、全、全、全、半」音階。因此，現代才會將 C 音視為 Do。也許在不久的將來，又會有其他音階成為主流。

大音階與小音階

以前的曲子曾使用 A 音開始的音階，這些曲子也保留到了現在。譬如日本童謠〈母親之歌（かあさんの歌）〉和〈發現小小的秋天（ちいさい秋みつけた）〉、日本演歌及俄羅斯民謠等歌曲當中，使用「全、半、全、全、半、全、全」音階的曲子相當多，聽看看就會發現這是有點悲傷的音的順序（因為形成小三度）。

在自然音階中，從 **1 度**開始數的，稱為「**大音階（major scale）**」（某種意義的自然音階）；從 **6 度**開始數的，則稱為「**小音階（minor scale）**」（ Track 22 ）。以「大音階」為基礎所創作的樂曲即為「大調（major key）」，以「小音階」為基礎所創作的樂曲即為「小調（minor key）」。

雖然音階的開始音不同，但實際上由於兩者的音集合相同，五線譜開頭的♯或♭數量也一樣，因此將「1（C）大調與 6（A）小調」的關係稱為「**平**

行調^{編按}」。

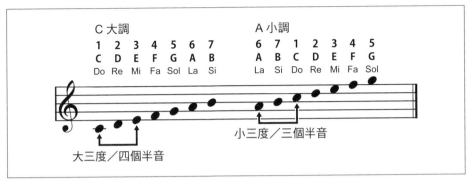

C 大調與 A 小調為平行調

小調自然音階的記法

C 大調的平行調 A 小調（的自然音階）是「La-Si-Do-Re-Mi-Fa-Sol
（ABCDEFG）」，以度數表示就是「**6712345**」，背誦口訣是「**跳、不跳、
跳、跳、不跳、跳、跳**」，有點難記對吧。「難記」是因為這是理論比較不
容易理解的地方。總之，「比起記住這種感覺，倒不如利用聯想反應或能彈
奏就行」，改從反方向數起看看，從 La 音開始往低音就是「**跳、跳、不跳
（一樣從這個音開始）跳、跳、不跳**」。

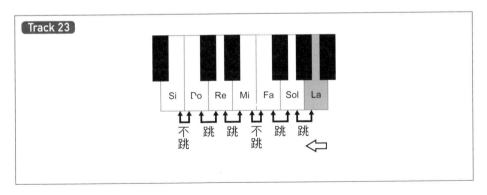

編按　即平行大小調，從俄文 Параллельные тональности、德文 Paralleltonart 翻譯而來。
　　　英文中另有 parallel key（平行的調），意指同主音調，如 C 大調的同主音小調為 c
　　　小調。而平行大小調的英文是 relative key，所以又稱為關係大小調。

前頁的鍵盤圖若以吉他或貝斯的指板來看就如下圖所示。

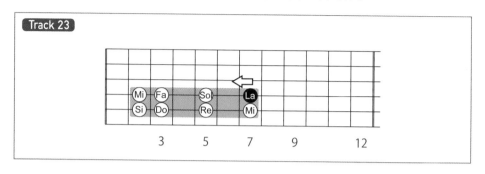

大和弦及小和弦的基本差異在於 3 度

標示和弦時會以小寫「m」表示「小」。從 1 度開始數「兩個全音（四個半音）」就是**大三度**，比大三度低半音就是**小三度**，**根據 3 度音來區別**大小和弦（參見下圖）。這種情況的大三度（雖然基本上會彈出這個音）在和弦表記上會被省略。

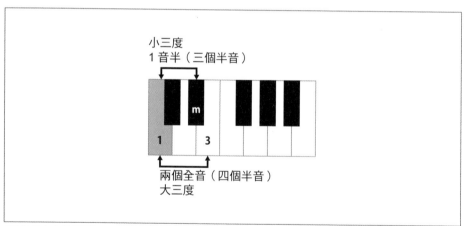

根據三度音的距離，兩個全音為大三度；1 音半則為小三度

7 度也有大小之分，這種情況（為了與 3 度做區別）會省略標示 m，並以 M 表記大七度。相關內容將在第三章詳細說明（參見第 55 ～ 56 頁）。

在鍵盤上找平行調

在找 6 度時，與其從 1 度開始往高音區數算，不如從 8 度（1 度）往低音區數三個半音還比較快。

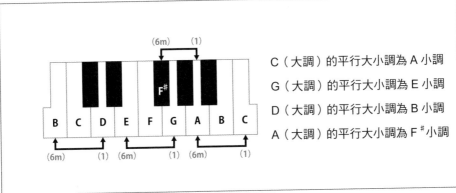

C（大調）的平行大小調為 A 小調

G（大調）的平行大小調為 E 小調

D（大調）的平行大小調為 B 小調

A（大調）的平行大小調為 F♯ 小調

平行大小調即為從 8 度音往低音區數算三個半音

在吉他上找平行調

在吉他或貝斯上找平行大小調時，記住「1 度的低三個半音」即可。這種平行大小調的關係與和弦中的「代理和弦（substitution chord）」可相互替代使用的理論有密切關連（參見第 76 ～ 79 頁）。

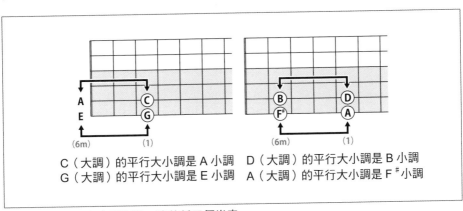

C（大調）的平行大小調是 A 小調 D（大調）的平行大小調是 B 小調

G（大調）的平行大小調是 E 小調 A（大調）的平行大小調是 F♯小調

吉他模式的平行大小調則是 1 度的低三個半音

升號調與降號調的大調自然音階一覽表

　　這裡將升號調及降號調的各大調順階和弦整理成圖表（升降號調表中皆有標示 C 大調），並標示出平行大小調。

┃升號調的順階和弦

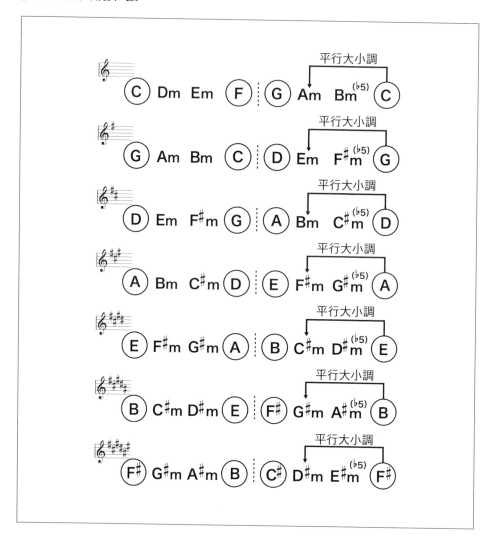

大調共有 12 個，所以小調也有 12 個，「從 1 度開始的大調及從 6 度開始的小調」形成的「平行大小調」也是 12 組。此外，依序排列各和弦的根音（大寫英文字母）就是該調的大調自然音階。還有，雖然 G♭大調與 F♯大調是同個音，但也一併列入表格中。

▌降號調的順階和弦

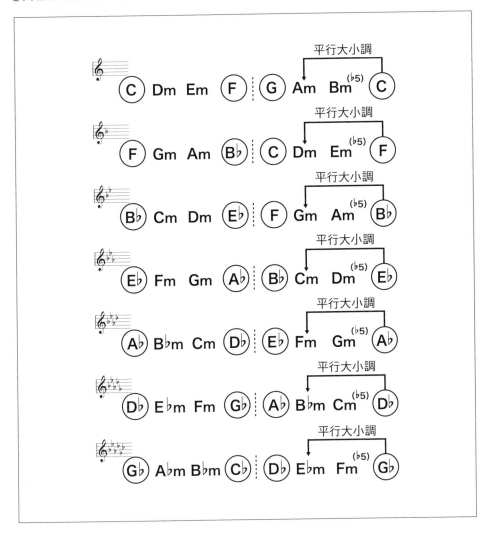

Column

音樂史比音樂理論有趣

筆者四十幾歲的時候，在 Bookoff 二手書店用 100 日圓買了一本兒童音樂讀物，書名是《漫畫音樂史（まんが 音楽史）》。雖然內容是講述古典音樂史，但呈現方式相當有趣，所以養成我買這類書的習慣。在這些書裡可以看到理論書上也不會寫到的**音的有趣之處**。之後漸漸地，也開始閱讀生硬的書籍，即便一開始對於那些充滿公式的「音樂和科學」書籍一知半解，但抱持暫且先「順讀下去」，就會逐漸明白。公式中的數字也不需要一一驗算，只要理解目的即可。因此，建議各位閱讀兩遍。如此一來，隨著閱讀次數增加，不甚明白的地方也會隨之減少。

看電視劇時，有時候會覺得劇本前後矛盾或「這種台詞根本沒有人會說！」。即使如此，只要隨著劇情繼續看下去，說不定就會突然對劇中的某個橋段著迷。這就是筆者在這本書中想傳達的「暫且先順讀下去」。如果因為「不明白這是什麼意思」就停止閱讀的話，樂理也不可能**有機會變得有趣**。

筆者學生時代最不擅長社會科，但現在對「音樂的歷史」超級感興趣，這種感覺就像小時候很討厭的青椒，長大後卻變成最喜歡的食物一樣。

第 3 章

Chapter 3

和弦具有行進目標！

流行音樂的音樂理論核心還包含和弦理論。只要了解「和弦是如何堆疊組成」，就能看一眼和弦名聯想到指法（形式），自然地彈奏出來。本章主要以 C 大調的曲子中經常使用的和弦為例來說明。

和弦的基本概念

只要具備第 1～2 章所學的理論知識，就能從組成結構理解和弦，而不必死背形式（form），也能自由運用各種和弦。

音樂是縱向與橫向的時間藝術

請徹底掌握這樣的意象：樂曲就像是「十二人劇團」在為公演決定擔綱的演員、創作物語的一種舞台。在這個舞台上，有 C 擔任主角的時候，但其他公演上也會有 F 擔任主角的時候。敘述的不只有明亮開朗的故事，也有灰暗悲傷的戲劇。

一個舞台大多以七人為中心，主角及兩位要角扮演個性開朗的角色，其餘四人則是有點陰沉的角色。

雖然故事多少有些曲折起伏，但會「一邊解決」一邊向前推進。**稍微爭吵後再言歸和好**，這樣的推進方式能讓故事變得戲劇性，這就是所謂的「**創作物語**」。

回到音樂的話題。以複數音的交替變化在時間軸上躍動，就會形成音樂。也就是說，音樂是在「縱向上同時發出複數的音」及「以時間前進的橫向進行」條件下成立，縱向在流行音樂中則是以和弦的音集合名來表現。在時間前進上，縱向的和弦組成音隨之變化發展，因而形成音樂。

這十二位演員在音樂上稱為「根音」。一個舞台的**主角就是調的名稱**，並根據大調自然音階（diatonic scale）來決定這七個角色的分配。雖說每個根音都能堆疊成和弦，例如以 **C 做為主角**（調）時，**C、F 及 G 和弦都是性格開朗**的角色，而其他的 **D、E、A 及 B 和弦則（加上 m）扮演性格陰沉的角色**。（參見次頁上圖）

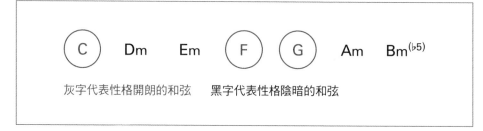

灰字代表性格開朗的和弦　　黑字代表性格陰暗的和弦

　　有時 m 和弦也會變成屬七和弦（dominant seventh chord），同時以特別來賓登場演出第八個或第九個和弦，最後以回到 C 和弦來結束物語。

　　舉其他曲子的例子，在 G 和弦為主角的舞台上，第四順位的 C 和弦及第五順位的 D 和弦是扮演開朗的角色，其他的 A、B、E 及 F♯ 和弦則為陰沉的角色。

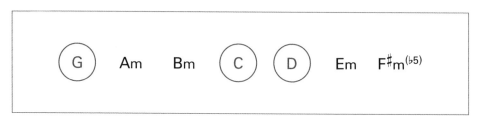

　　再回顧一下前頁所說的縱向與橫向。縱向的「從和弦根音看的和弦組成音」也可以用度數來數算。橫向的「從主音看的各和弦的 1 度」也可以利用度數來數算。例如從 C 的橫向算起 4 度的和弦就是 F 和弦，F 和弦縱向算起的 3 度就是 La 音。

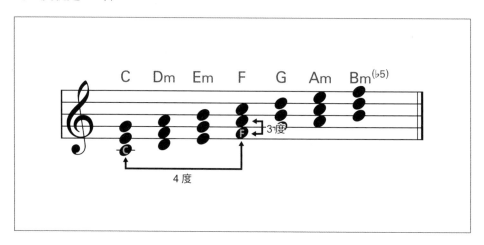

鄰近音難以形成共鳴？

鍵盤上**鄰近的音**同時發聲時，**無法發出悅耳聲響**。

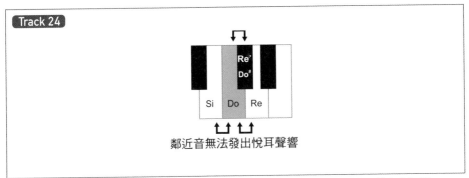

「Si 和 Do」、「Do 和 Do[#]（Re[♭]）」、「Do 和 Re」若同時發聲時，聲音會混濁

　　因此，兩個以上的音要同時發聲的話，基本上必須「**跳過一個度數**」堆疊。在「Do」之上可以發出和諧聲響的音為「Mi」，接著為「Sol」。像這樣將三個以上的音堆疊並發出聲音的音集合稱為「**和弦**」（chord，日本稱為和音）。舉例來說「Do、Mi、Sol（C、E、G）」即為從 C 開始堆疊三個音的「C 和弦」。若以度數說明，C 和弦就是「以 C 音為 1 度（根音），再往上堆疊 3 度及 5 度的三個音」。

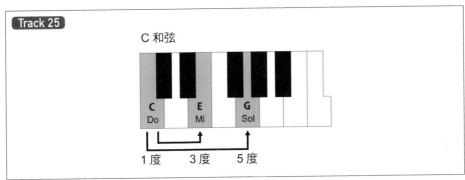

從 Do 的 1 度開始堆疊 3 度及 5 度，即為 C 和弦

　　這種時候和弦名僅會以 1 度的「C」表示，3 度及 5 度則省略不表記。為了便於一眼判斷多音的音集合，會**盡可能省略的就是和弦名**。然後只有在加上變化時才會增加表記。

繼續堆疊第四個音就會在「Do、Mi、Sol」之後堆疊跳過一度的「Si」，形成名為 CM7 的和弦名。這類和弦到目前為止在流行音樂上也經常使用。由四個音堆疊出的和弦稱為四和音[譯注]。

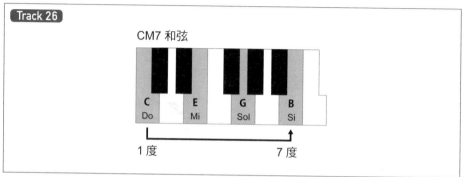

從 Do 的 1 度音開始堆疊 3 度音、5 度音及 7 度音，即為 CM7 和弦

「咦？為什麼突然出現 M7 的表記！所以說理論很複雜嘛……」。不是這樣的，這其實是相當方便於一眼判斷複數音的方法。請看右頁的說明。

💡 **補充**

畢達哥拉斯以每 2／3 所發現的 12 個音，現代稱為「**五度相生律**（pythagorean intonation）」，並由此產生「**純律**（just intonation）」的頻率計算公式。只是，按照頻率計算公式所得到的音，由於會逐一出現些微的頻率偏差，不適合演奏和弦，所以現代會選擇頻率的平均值「**平均律**（equal temperament）」做為樂器的基本調音。

◎**頻率**：一秒內聲波來回振動的次數。任意敲打物品所造成的空氣振動會引起人耳的鼓膜振動，進而認知為聲音。振動回數愈多，聲音愈高；回數愈少，則聲音愈低。現代樂器基本上是以 **A 音為 440Hz**（赫茲）來調音（一秒產生 440 次振動）。

譯注　四和音（tetrad）狹義則指由根音、3 度、5 度、7 度所組成的四個和音，又稱七和弦（seventh chord）。

和弦名的組成

中級以上的演奏者，只需看和弦名就能推導出和弦形式（chord form）。這是因為懂得和弦名的組成方式。因此本節將說明和弦的組成結構。

m 是 3 度的變化、M 附屬於 7 度

下圖是以 C 音為根音時，各音在和弦名中的表記方式（從其他音算起時也是相同的順序）。如此訂定出從根音的表記方式，並且根據這個方式為和弦命名。和弦名中會以「m」表記 3 度降半音（小三度）。2 度是不能與 1 度同時發聲的音（譯注：聲音不悅耳），3 度及 5 度因為會被省略標記，所以需要記住的只有 m。

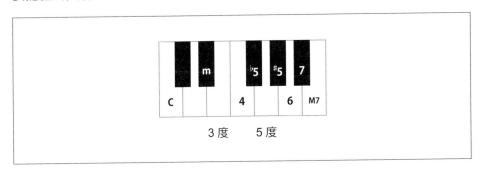

例如 **Cm** 和弦就是「Do、Mi、Sol」中的 3 度（Mi）降半音，組成音為「Do、Mi♭、Sol」（參見次頁上圖），5 度則省略標記。

第七音（Si）為「M7」（大七度），第七音降半音的黑鍵（Si♭）**則為「7」**（小七度）。這是因為 3 度已經使用「m」表示，所以不會用在 7 度，取而代之的是以「M」表記 7 度（參見第 44 頁）。這樣的表記考量是為了避免連續出現「♭♭」和「mm」等的情形。

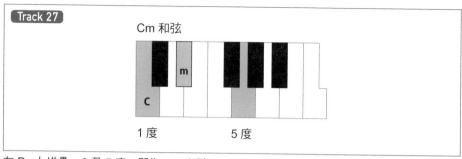

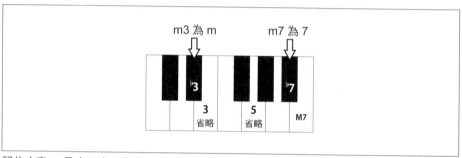

記住小寫 m 是小三度,大寫 M 則是大七度

　　按照以上規則,也可能出現 CmM7(Do、Mi♭、Sol、Si)這種和弦表
記。m 是 3 度加上♭記號,M 則是無變化的 7 度。

　　接著來看「5 度」的左右相鄰音。因為 m 及 M 都已經被使用了,所以 **5
度是用「♭」、「♯」來配置兩個相鄰音(低半音、高半音)。(※ 有時也
會用「-」表示「♭」、「+」表示「♯」)。**

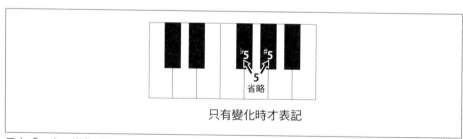

只有「5 度」變化成兩個相鄰音時才表記

　　4 度及 6 度不變化。

超過八度以上的音

　　適合堆疊於 7 度之上的下一個音為 9 度（Re），其實 9 度與 2 度為同音。低音 Re 與 Do 同時發聲就會產生混濁的聲響，但只要**升高一個八度（octave）堆疊就沒問題**，會變得帶有緊張感的聲音。

　　此外，接著的 **11 度（Fa）與 4 度**，以及 **13 度（La）與 6 度**為同音。再下去就超過兩個八度，音會重複（15 度又變成 Do），而且因為 10、12、14 度分別與 3、5、7 度相同，所以不會做為和弦名使用。

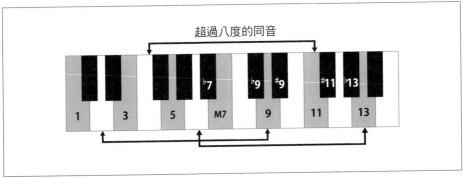

9 度以上的音與不同八度的音為同音

　　在和弦的表示上，會從 9 度、11 度、13 度的堆疊順序知道 7 度和中間其他音存在的方式來表記。各位常看到的 C7 $^{(9)}$「Do、Mi、Sol、Si ♭、Re」，有時也會表記成 C9，這是省略 7（♭7）的表記方法。與此相反地，不彈奏 ♭7 度只在 C 和弦上增加 9 度的時候，就會表記成 Cadd9。**add9** 是指「（在 1 度、3 度及 5 度之上）**只加入 9 度**」（參見次頁圖）。

　　同樣地，C $^{(11)}$ 是省略「Do、Mi、Sol、Si ♭、Re、Fa」及 ♭7 度、9 度的表記。不過，再說下去就會變成爵士方面的話題，流行音樂中可能會使用的音大約在 9 度以內。各位如果想知道更多的詳細知識，可閱讀和弦理論的專門書籍。

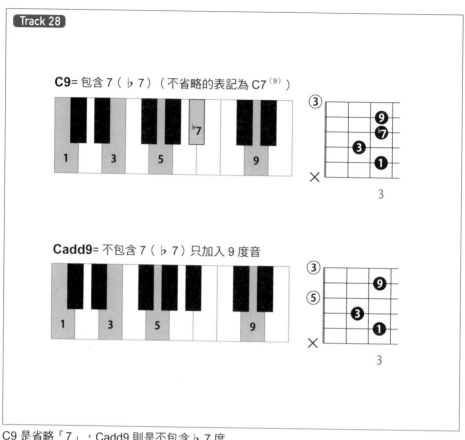

Track 28

C9= 包含 7（♭7）（不省略的表記為 C7⁽⁹⁾）

Cadd9= 不包含 7（♭7）只加入 9 度音

C9 是省略「7」，Cadd9 則是不包含♭7 度

　　本書是以「看到和弦名就會想起該形式（form）即可」為目的。搖滾樂會使用的和弦還有○7⁽♭⁹⁾和○7⁽♯⁹⁾。假設○是 C 的話，括弧中就是「Re」的兩個相鄰音。不過，以這個例子的情況來看，由於♯9 就是「Re♯」，與「m的 Mi♭」同音，所以 **C7⁽♯⁹⁾和弦中會混雜「Mi」（被省略表記的 3 度）和「Mi♭」**。但因為♯9 比 Mi 高一個八度，所以可成立。美國著名吉他手吉米罕醉克斯（Jimi Hendrix）經常使用的「E7⁽♯⁹⁾」就相當有名（Track 29）。

　　順帶補充，由於 Cm7⁽♯⁹⁾中的 m 與（♯9）同音，所以實際上並沒有Cm7⁽♯⁹⁾和弦名，通常表記為 Cm7。

sus 4 是將 3 度升高

由於 4 度與 1 度的距離較遠，所以同時發聲應該也沒關係。不過，若是同時讓 3 度與 4 度發聲，就會變成混濁音，所以 4 度會取代 3 度（若想讓 3 度也同時發聲時，就要使用 11 度）。

sus4 這個和弦經常用於想持續使用前面一個和弦中的特定音的時候。例如以「G7- Csus4- C」進行，「G7- Csus4」中的 Fa 音會持續發出聲響。

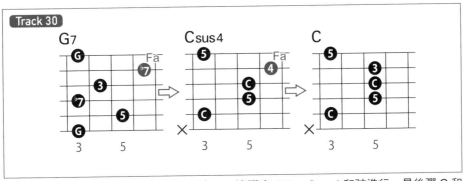

音樂範例是使用鋼琴一邊彈奏單音 Fa 音，一邊彈奏 G7 → Csus4 和弦進行，最後彈 C 和弦。弦樂手請跟著音樂範例，按照上述和弦彈奏看看

其他像是將 3 度升高至 4 度、再回到 3 度的和弦進行也很常見，例如「C-Csus4- C」進行中就有「Mi 音上行至 Fa 音再返回 Mi 音」的動線。

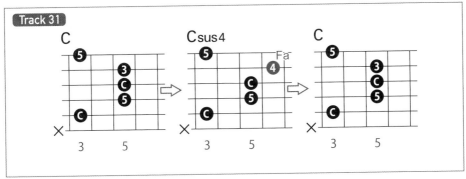

音樂範例是使用鋼琴彈奏 C → Csus4 → C

前頁的兩個例子皆為○ sus4 → ○（○的根音相同）。另外，像「G7 → G7sus4 → G7」這樣帶有 7 的模式也非常多，這些最好背起來。

六和弦中的 6 度會取代 5 度

彈奏六和弦時，由於 6 度和 5 度是鄰近音，所以**使用 6 度時最好不要同時彈奏 5 度**。這種情況用吉他來思考的話，會因為 5 度和 6 度是相近的音，同條弦上不可能同時發出聲響，所以「使用 6 度時，肯定很難彈奏 5 度」。若利用空弦雖然可以彈奏，但會變成不協和音（dissonant，理論上亦指聲響混濁的和弦）。鍵盤樂器方面，「彈奏太低的音時，最好不要同時讓鄰近的琴鍵音發聲」，所以會捨棄 5 度。

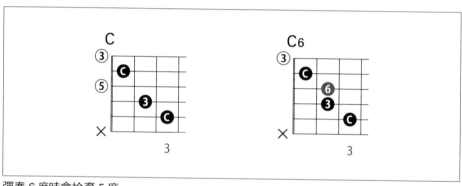

彈奏 6 度時會捨棄 5 度

💡 **補充**

想要同時彈奏六和弦及 5 度時，有時候會使用 13 度（將 6 度升高一個八度）。

另外，8 度和 1 度是同音，所以上述例子是從和弦名的基本表記，說明音程度數的意思。除此之外，和弦上還有 dim 或 aug 等表記，這些將在後面說明。

「順階和弦」說明和弦的行進目標

　　和弦中有「順階和弦（diatonic chord，或稱自然〔音〕和弦）」，順階和弦可以說是前面章節介紹的自然音階的和弦版。順階和弦對於理解和弦進行上也非常有幫助。

找出順階和弦

　　這裡只用白鍵來思考 C 音以外的音所組成的和弦名。

　　（1）首先 C 和弦（Do、Mi、Sol）中的大三度「Do 和 Mi」意思是相距四個半音。這就是大三和弦的證據。

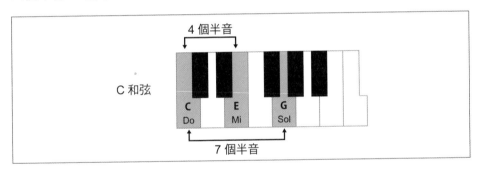

　　（2）接著，從 D 音「跳一次」按住的白鍵「Re、Fa」相距三個半音，因為**比大三度低一個半音，所以是 Dm**。

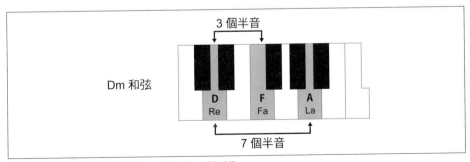

1 度和 3 度之間比大三度低一個半音，所以為 m

（3）從 E 音開始又會是如何呢。從 1 度（Mi）算到 3 度（Sol）是三個半音，所以是 Em。

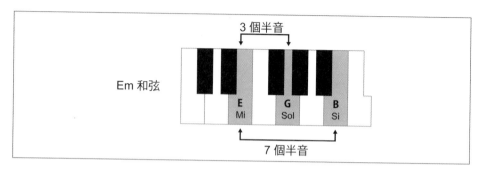

像這樣從根音算起三度音，「若為四個半音即為大三度」、「若為三個半音則為 m（小三度）」。依此類推如下。

（4）從 F 音開始的「Fa、La」相距為四個半音，所以是 F。

（5）從 G 音開始的「Sol、Si」相距為四個半音，所以是 G。

（6）從 A 音開始的「La、Do」相距為**三個半音**，所以是 **Am**。

（7）從 B 音開始的「Si、Re」相距為**三個半音**，所以是 **Bm**。

不過，只有 B 音的 5 度音是例外，1 度和 5 度之間相距六個半音（其他音都是七個半音），所以是 **Bm**$^{(♭5)}$，只有這個和弦名在表記上稍微麻煩些。

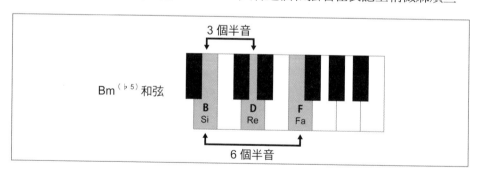

像這樣從白鍵「Do-Re-Mi……」的每個音，找出做為各和弦根音的和弦名，再根據黑鍵的間隔就會得到「**C、Dm、Em、F、G、Am、Bm**$^{(♭5)}$」（ Track 32 ）大／小和弦。

按照此法找出的七個和弦群就稱為**順階和弦**，這就是「C 大調的順階和弦」。

總之，就是「**在 Do-Re-Mi……各音上堆疊和弦**」。

順階和弦的排序是固定的，所以只要掌握「**1　2m　3m　4　5　6m　7m**^{（♭5）}」，就能依此類推迅速找出其他大調下的順階和弦。（根音的順序當然也是按照「跳、跳、不跳 ×2」）。

此外，不需要特意背誦這些數字，（包含第八個和弦在內）只要記住「**大、小、小、大（正中間）大、小、小、大**」就能輕鬆找出大調的順階和弦。然後，沒有加上 m 的 **1、4、5 大三和弦**，稱為**主要三和音**（three chord，編按：即主三和弦〔primary triad〕），是樂曲行進的主要和弦。反過來說，**主要三和音以外就是 m 和弦**，只有第七個要加上（♭5）（譯注：變成減和弦）。

順階和弦的聯想反應法

接著介紹順階和弦的聯想方法。假設最後是「1」和同音的「8」，在「1」和「8」正中間豎起一根棒子看看。這樣就與第 18 頁將手指頭放在鍵盤正中間一樣，左右的排列變成相同的「二次重覆系列」。

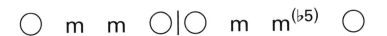

○代表大三和弦，m 則代表小三和弦，（以大、小、小、大為一組系列）在正中間的左右兩邊，相同的「**○ m m ○**」會出現兩次。這裡只需要記住第七個要加上（♭5）。這就是第 50 頁前輩比出的狐狸手勢。

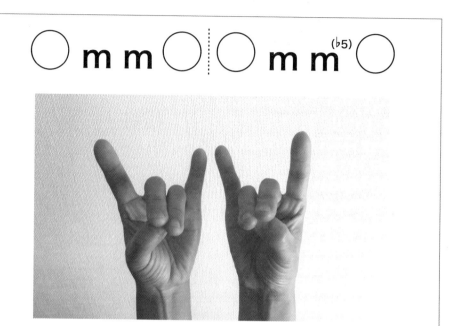

用自己的雙手就能聯想到和弦的排序！

在順階和弦中加入 7

　　為了將目前順階和弦的三和音^{譯注}變成四和音，必須算出七度並表記於和弦名中。這種情況若從一度算到七度太遠了，所以會從八度（下降 1 半音為 M7、下降 1 全音為 7）開始數算。

（1）C 音（Do）　與 7 度（Si）　的距離為**半音**，表記為 **CM7**

（2）D 音（Re）　與 7 度（Do）　的距離為**全音**，表記為 Dm7

（3）E 音（Mi）　與 7 度（Re）　的距離為**全音**，表記為 Em7

（4）F 音（Fa）　與 7 度（Mi）　的距離為**半音**，表記為 **FM7**

（5）G 音（Sol）與 7 度（Fa）　的距離為**全音**，表記為 G7

（6）A 音（La）　與 7 度（Sol）的距離為**全音**，表記為 Am7

（7）B 音（Si）　與 7 度（La）　的距離為**全音**，表記為 Bm7^{（♭5）}

譯注　三和音（triad）指三個音堆疊出的和弦。狹義則指由根音、3 度、5 度所組成的三個和音，又稱三和弦。

m 是 3 度的表記，與 7 度無關。加上 7 度時，差別在於有沒有加 M。所以記法就是「**只有 1 度和 4 度加 M7**」。

Track 33

$$CM7 \quad Dm7 \quad Em7 \quad FM7 \quad G7 \quad Am7 \quad Bm7^{(b5)}$$

第五順位的 7 度（G7）在後面說明的和弦進行中扮演非常重要的角色。

寫下來就能記住的自然音階及順階和弦

這裡舉 G 大調的例子。G 大調五線譜上的 Fa 音有一個♯，因此 G 大調的自然音階為「Sol、La、Si、Do、Re、Mi、Fa♯」。

G 大調為一個♯，標示在 F 音上

請準備紙和筆，自己也實際寫寫看。在這個音階上堆疊和弦時，首先寫下「G A B C D E F G」，（因為是 Fa♯）所以在 F 上加♯。（稍後會說明加♯音的找尋方法）。

$$G \quad A \quad B \quad C \quad D \quad E \quad F^{\#} \quad G$$

接著，回想（前面介紹的）狐狸手勢，填入**四個 m 和（♭5）**，這就是 G 大調的順階和弦（三和音）。

$$G \quad Am \quad Bm \quad C \quad D \quad Em \quad F^{\#}m^{(b5)} \quad G$$

在四和音中加上 7 度時，只有「**1 度和 4 度加上 M**」，如下。

$$G_{M7} \ A_{m7} \ B_{m7} \ C_{M7} \ D_7 \ E_{m7} \ F_{m7}^{\#(b5)} \ G_{M7}$$

　　像這樣的事情就不要讀了之後說「懂了」就草草了事，試著自己寫出來很重要。請試著寫出 D 之後的其他自然音階（diatonic scale）。全部的三和音就是第 46 ～ 47 頁的一覽表。

♯ 的放置順序

　　在升號調（sharp key，表記為 ♯）的大調中，就如同第 46 頁的五線譜及各大調第四順位的和弦一樣，是從 G 大調開始依序在「**F→C→G→D→A→E**」各音上累加 ♯ 記號。找尋順階和弦時若能依此聯想會非常方便。

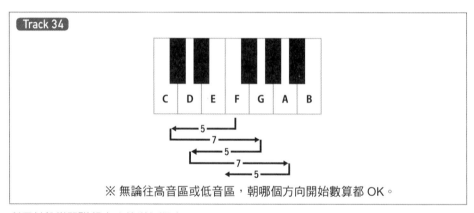

利用鍵盤樂器聯想出 ♯ 的增加順序

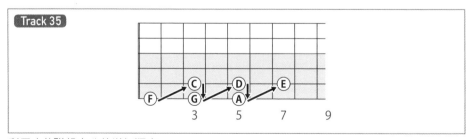

利用吉他聯想出 ♯ 的增加順序

♭的放置順序

在降號調（flat key，表記為♭）的大調中，就如同第 47 頁的五線譜及各大調第七順位的和弦一樣，是從 F 大調開始依序在「B♭→E♭→A♭→D♭→G♭」各音累加♭記號。這個方法同樣也請活用到找尋順階和弦的時候。

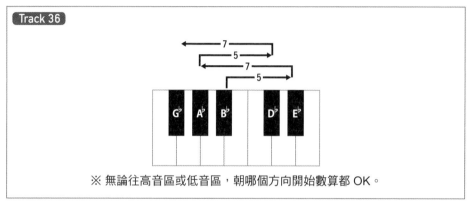

利用鍵盤樂器聯想反應出♭的增加順序

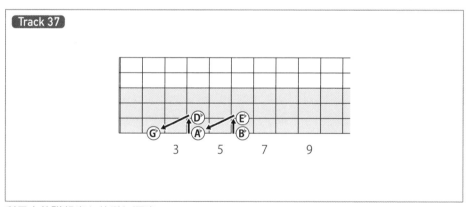

利用吉他聯想出♭的增加順序

這張圖即使不記得全部，**只要記住第一個「♯」是加在 F，第一個「♭」是加在 B**，後面也能按照「七五法則（參見第 28 頁）」和「倒 N 法則（參見第 29 頁）」的方向聯想出第二個之後的每個音。

小調也有順階和弦

由於小調是做為大調的平行調，所以小調也有順階和弦。

從音階上來看，（小調的排列）幾乎與大調相同^{編按}，但有一個只要記下來就非常好用的和弦。

這與曲子若以「5 度 7 → 1 度」（G7 → C）結尾會產生結束感有關。以 6m（例如 Am）開始的曲子，若途中經過從 6m 算起**第五順位的屬七和弦（dominant seventh chord）再結尾的話，能把結束的情緒做得很漂亮**。換句話說，「E7 → Am」（ Track 38 ）能產生結束感。

Am Bm^(♭5)　C　Dm　Em　F　G　Am Bm^(♭5)
　　　　　　　　　　　E7
往低音區就是 5 度　　　　　往高音區就是 4 度

就只是行進至 6m 時經過 **3 度 7** 就能達到很好的效果。在這裡也呈現出「**音傾向以五度進行**」的法則。

第八個好用的和弦為 3 度 7

前述提到的 3 度 7 本來是在 A 小調中使用的和弦，不過有時也會因為平行大小調的關係出現在 C 大調曲子中，就像是**借用**的感覺。因此，有可能出現在樂曲中（作曲時會想使用）的**第八個和弦就是「3 度 7」**。我們即將進入和弦進行的話題，請繼續往第四章閱讀。

編按　大小調音階具有音群相同的共通性，舉例來說 C 大調音階（ＣＤＥＦＧＡＢ）、及 A 小調音階（ＡＢＣＤＥＦＧ）的差別在於起頭音不同，但組成音相同。

💡 理論知識

本書多次提到的「G → C」能夠產生結束感的和弦進行，在理論上稱為「**屬音動線（dominant motion）**[譯注1]」（屬和弦〔dominant chord〕將在第75頁說明）。也就是說「1度開始的樂曲，從5度回到1度能帶來安定」。此外，即使在曲子途中，這樣的動線也是容易行進的方向，所以「D → G」、「A → D」等五度的動線相當多，而且不限於曲子結尾時使用，這樣就稱為「**解決（resolution）**[譯注2]」。還有，如果在各組的第一個和弦加上「7」，會產生更加「向前邁進」的感覺。

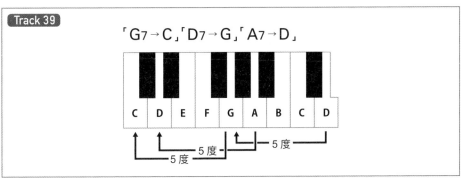

「G7 → C」、「D7 → G」、「A7 → D」

除此之外，在理論上若將 Am 的 A 音視為 1 度，A 小調就能以「1m、2m(♭5)、3、4m、5m、6、7」數算。當然，利用這種方法記住也可以，但是這種思考法有優點也有缺點，比較適合打算鑽研理論的人。對於沒有學過爵士的人而言，為了避開被轉調曲子或數算方法混淆，從 6m 開始的數算方法（使用此法的人也非常多）也很好。請依自己喜好選擇。

譯注　1　指將聽起來具不安定感的屬七和弦進行至其他和弦，以獲得安定感。或稱屬和弦動線。最具代表性的和弦進行為 5 度 7 → I 度。
　　　2　將「不安定」及「緊張感」的單音或和弦，行進至可帶來「安定感」及「放鬆感」的音或和弦，就稱為「解決」。

Column

培養「音樂直覺」

　　打個比方，在未與任何人商量使用哪些和弦之下就與人合奏時，能**和對方彈出來的**音相互配合的能力就是「**音感**」。這是很常見的用語。對此，筆者想要把這種「總能夠**預測**對方下一個會彈什麼和弦的**能力**」，稱做「**音樂直覺**」。這個能力在聽音記譜（music dictation）時，不只要把聽到的音記下來，還要能夠相當接近地預測到尚未發出聲音的下一個和弦，如果擁有這項能力，也能在作曲上做為下一個和弦的選項材料。

　　現在筆者與其他樂手合奏時，即使不知道彈什麼和弦，也大致能配合其他樂手來段即興演奏。這並不是學過理論才做得到的事情，純粹是在長年的吉他生活經驗裡培養出來的能力。因此，本書以「**實例→理論**」這樣的順序做為書寫方式。

　　合奏是「好像」、「總之」、「大概」先發出音，不和諧時就升高或降低半音，有時候這就是（合奏的）訣竅。這樣做需要有「**不害怕錯誤**」、「**碰運氣**」的精神等等。不嘗試就不會有結果。只要反覆這樣做，就能逐漸養成一次到位彈出漂亮合奏的音。這就是「音樂直覺」。筆者辦得到的事情，各位也辦得到。雖然我花了相當長的時間才掌握到音樂直覺，但希望各位能從這本書得到助益。

第 4 章

Chapter 4

從和弦進行的結構
提升聽音記譜和作曲力

樂曲有很多種調，所以和弦進行也有很多組合模式。但
是，只要使用吉他的移調夾（capo）或是鍵盤樂器的移調
（transpose）功能，將所有樂曲都視為 C 大調，和弦進行上
就會浮現法則般的模式。只要知道這種模式，聽音記譜（music
dictation）和作曲（compose）能力也會隨之提升。

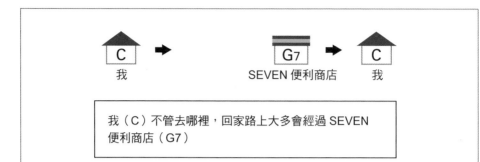

我（C）不管去哪裡，回家路上大多會經過 SEVEN
便利商店（G7）

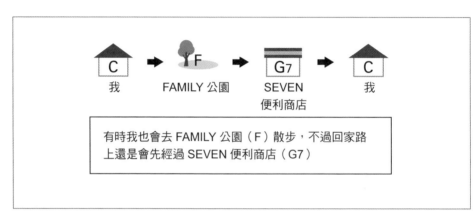

有時我也會去 FAMILY 公園（F）散步，不過回家路
上還是會先經過 SEVEN 便利商店（G7）

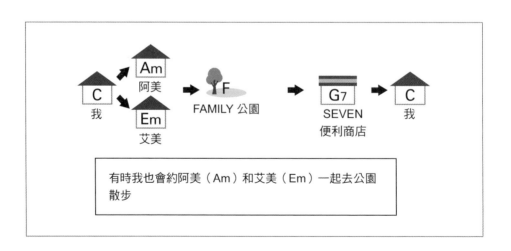

有時我也會約阿美（Am）和艾美（Em）一起去公園
散步

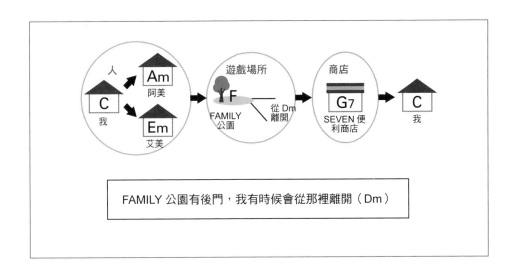

FAMILY 公園有後門，我有時候會從那裡離開（Dm）

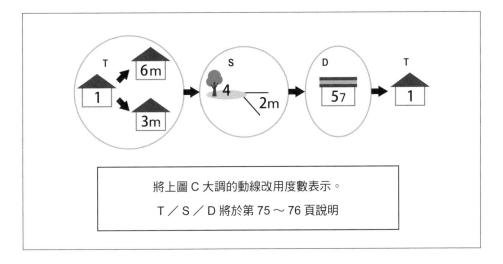

將上圖 C 大調的動線改用度數表示。
T／S／D 將於第 75 ～ 76 頁說明

　　※ SEVEN 便利商店的日文コンビニ・セブン讀做 ko-n bi-ni・se bu-n，
其中コンビニ（ko-n bi-ni）的コン（ko）與「**5 度 7**」的 5（ご，go）發音類
似，セブン（SEVEN）與 7 同音，所以 5 度 7 可記成コンビニ・SEVEN。
　　順帶一提，這個故事在筆者的另外兩本著作『**ギター・コードを覚える
方法とほんの少しの理論**』（吉他和弦的記憶法及一點點理論）、『**コード
進行を覚える方法と耳コピ＆作曲のコツ**』（和弦進行的記憶法及聽音記譜
＆作曲的訣竅）也有詳細說明。

和弦進行的結構

乍看之下和弦進行似乎難以掌握，但其實這當中也有組合結構、及某種程度的固定模式。藉由理解，聽音記譜（music dictation）速度等都將大幅提升。

和弦也有傾向的行進方向

自然音階傾向的行進方向可以說就是順階和弦（diatonic chord，或稱自然〔音〕和弦）傾向的行進方向。而且，樂曲的進行就像「四格漫畫」一樣帶有故事性的進展。

首先，最簡單的和弦進行為「C → G7 → C」。例如〈瑪莉有隻小綿羊〉、〈倫敦鐵橋垮下來〉、〈嗡嗡嗡〉、〈小蜘蛛〉、〈蝸牛〉及〈十個印地安人〉等歌曲，都是用這兩個和弦就能彈奏（編曲的話可能會用到更多和弦）。這也是學校的「**起立→敬禮→坐下**」的和弦進行。

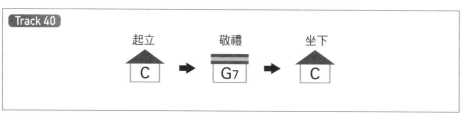

Track 40

起立 敬禮 坐下

C ➡ G7 ➡ C

「C → G7 → C」就是「起立→敬禮→坐下」

接著增加的和弦是 F，以進展來看會是「C → F → G7 → C」。例如〈阿爾卑斯一萬尺〉、〈下雨歌〉、〈小星星〉、〈生日快樂〉及〈滾動的栗子〉等許多童謠都是用這三個和弦就能彈奏。另外，這個主要三和音（three chord，編按：即主三和弦〔primary triad〕）就是「大三和弦」、順階和弦的「1」、「4」、「5」。各自有不同的意思。

套用到「四格漫畫」中，就是「在主角身上」、「發生什麼事件」、「利用逆轉」、「結束事件」的感覺。以第 72 頁說明的話，「我（C）到 FAMILY 公園（F）散步，順道去 SEVEN 便利商店（G7）之後，再回我（C）」家就是「C → F → G7 → C」。若以「1」是人、「4」是遊戲場所、「5」是商店來思考的話，接下來就像「把人換成其他登場人物」一樣，就變成一種可替換其他和弦的做法。

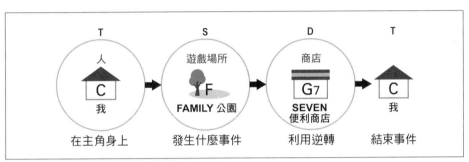

「人」、「遊戲場所」、「商店」

💡 理論知識

依照和弦功能分類，首先「1」就是**主和弦**（tonic）、「5」是**屬和弦**（dominant）、「4」則是**下屬和弦**（subdominant）。以下將簡單說明各個功能。（ ）裡為表記的縮寫。

▌主和弦（T）

大多做為開頭及結尾。只要行進到主和弦，就會產生「安定平穩」的性質。

▌屬和弦（D）

從屬和弦行進到主和弦就會有「解決（resolution，參見第 69 頁譯注 1 說明）」的性質。若加上 7，這樣的傾向會更加強烈。

▌下屬和弦（S）

具有輔助屬和弦的功能印象，既不是主和弦也不是屬和弦，可以看做是「還想待在遊戲場所」時使用。

「C→F→G7→C」的動線即為「T→S→D→T」，在這個行進當中，就可把理論應用到「以其他和弦代理的思考方法」上。然後，樂曲經過幾次這樣的動線之後就形成一首曲子。

大和弦有三個，其代理就是小和弦

在順階和弦中，「1」、「4」及「5」為大和弦，其餘的「2」、「3」、「6」及「7」為小和弦。

1	2m	3m	4	5	6m	7m$^{(\flat 5)}$
C	Dm	Em	F	G	Am	Bm$^{(\flat 5)}$

這七個順階和弦之中有幾種「組合」，聲音相近的和弦可以交換使用。

以 C 和弦為例，C（Do-Mi-Sol）與平行大小調的 Am（La-Do-Mi）的組成音非常相近。若加上 7 就會更加相近，在 Am7（La-Do-Mi-Sol）中已經包含 Do-Mi-Sol 三個音，只是增加最低音的 La 而已（請參考右頁上圖）。從低兩個音算起時，「『跳一次』可堆疊的和弦」出現重覆也是當然的。

同樣地，Dm7（Re-Fa-La-Do）和 F（Fa-La-Do）的和弦組成音也會重覆（請參考右頁下圖）。即使最低音不同也能產生聲音相似的和弦。順帶一提，F 大調的平行大小調就是 D 小調。

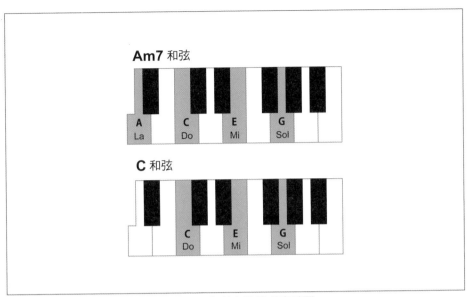

Am7（La-Do-Mi-Sol）和 C（Do-Mi-Sol）的和弦組成音重覆

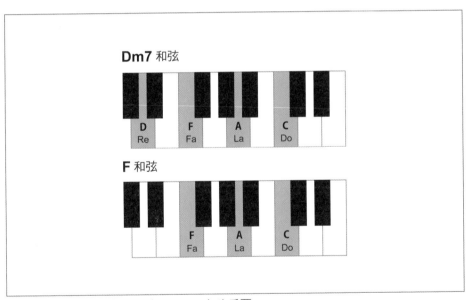

Dm7（Re-Fa-La-Do）和 F（Fa-La-Do）也重覆

像上述兩組和弦一樣組成音重覆的和弦還有很多，例如 CM7（Do-Mi-Sol-Si）與 Em（Mi-Sol-Si）重覆，以及 G7（Sol-Si-Re-Fa）也與 Bm^{（♭5）}（Si-Re-Fa）重覆等。

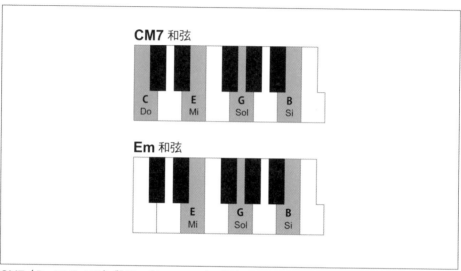

CM7（Do-Mi-Sol-Si）與 Em（Mi-Sol-Si）重覆

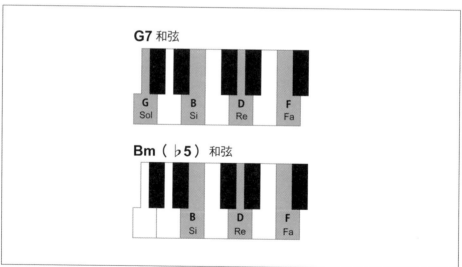

G7（Sol-Si-Re-Fa）與 Bm^{（♭5）}（Si-Re-Fa）重覆

把這些有重覆組成音的和弦找出來的方法，本身就說明了組合方式，所以**不需要硬背**。利用度數記住幾個單純是「因為聲音相似」的和弦組合即可。記法就是，以「二四」、「五七」和「一三六」組合。

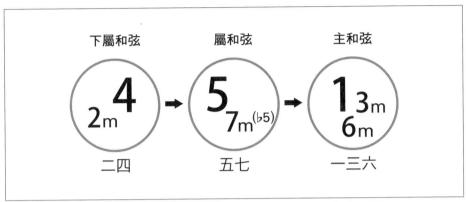

2m 與 4 為「二四」、5 與 7m$^{(\flat 5)}$ 為「五七」、1 和 3m 和 6m 為「一三六」

這種「容易記憶的方法」，就算無法想起全部，只要想出兩組就能知道剩下的一組。例如只要聯想到「二四」及「五七」這兩組，也能知道剩下的一組一定是「一三六」。因此不記得「一三六」也沒關係。

在和弦進行的行進過程中，同樣功能的和弦可以接續出現或交換使用，理論上會稱這樣的和弦組合為「代理和弦（substitution chord）」。**主要三和音**（three chord，編按：即主三和弦）**為大三和弦，其代理和弦就是小和弦。**

筆者的說明裡雖然舉了很多例子，但比起全部背起來，不妨把這次想成是理解（理論）的機會。無論用什麼方法記都好，只要記住其中一組，就能依此聯想到其他兩組。

一起來看和弦進行的實例！

在前面的主題中，我們已經了解依照七個順階和弦的功能可分成三類。接著，筆者將介紹幾個具體例子。

用物語記住和弦進行的方法

在此將說明和弦之間的關係及和弦進行的行進。

✔ 我（C）有時會約阿美（Am）或艾美（Em）出去玩。先約誰都可以，有時候只約其中一位

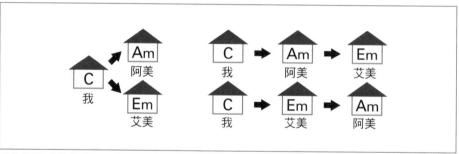

我和阿美或艾美是好朋友

✔ 有時候會從 FAMILY 公園（F）的後門（Dm）離開

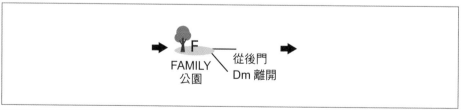

FAMILY 公園有正門及後門

✔ 有點微妙的和弦（**Bm**$^{(\flat 5)}$），只會偶爾出現在曲中（突然出現並取代 **5** 度）

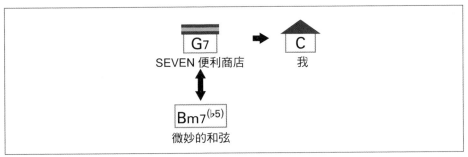

有時 Bm$^{(\flat 5)}$ 也會取代 G7

　　這裡請回想（參照）第 68 頁。以「阿美為主角」的小調樂曲最後是回到阿美家，但通常會在便利商店買完「稻荷壽司（E7）」再回家。換句話說，A 小調的曲子會從 E7 接到結尾。

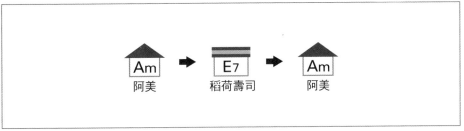

阿美喜歡稻荷壽司

✔ 登場人物雖然有我（**C**）、阿美（**Am**）及艾美（**Em**），但因為不是 **C** 大調及 **A** 小調的曲子，所以艾美無法成為主角，在 **C** 大調的曲子裡 **Em** 也非常少出現（但在 **G** 大調的平行大小調 **E** 小調的曲子中是主角）。

✔ 有以阿美為主角的 **A** 小調曲子，在 **A** 小調曲子中最後買完稻荷壽司（**E7**）再回阿美家（**Am**）。

代理和弦的實例

以下是在「C → F → G7 → C」進行中，用 Dm 代理 F。

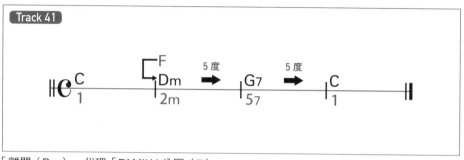

「離開（Dm）」代理「FAMILY 公園（F）」

藉由小三和弦代理大三和弦，能讓原本充滿明亮的和弦進行變成帶有憂傷感的和弦進行。若使用於悲情的歌詞等，編曲會變得更加動聽。原本「C → F → G7 → C」中只有「G7 → C」是五度進行，但改為「C → Dm → G7 → C」的話，「Dm → G7」也會形成五度進行。代理和弦是用在「加強和弦進行（行進順利）」的編曲法則。

💡 **理論知識** ────────────────────────

「Dm → G7」及「F → G7」同樣是「**下屬和弦→屬和弦**」，而且都是五度進行。「Dm → G7」因為頻繁出現在許多曲子中而為人所知，這種「2 → 5」的動線就稱為「**Two-Five**」。彈奏爵士時，記住幾個「與 Two-Five 相合的樂句」是練習即興的基石。因為「C → F → G7 → C」中沒有 Two-Five，所以使用 F 的代理和弦將更加順利地導入音的行進方向。

在「C → Dm → G7 → C」中加上與 C 一樣同為主和弦的 Am，使和弦進行變成「C → Am → Dm → G7 → C」。如此一來，「Am → Dm」也會形成五度進行，因此有連續三次的「五度→五度→五度」進行。

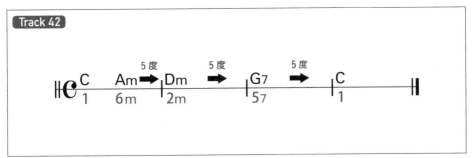

連續三次的「五度→五度→五度」進行。音樂範例是以鋼琴每拍彈奏一個和弦

這好像跟某個東西愈來愈相似了呢。沒錯，就是「七五法則」及「倒 N 法則」。

換句話說，接下來也有可能變成「C → Em → Am → Dm → G7 → C」（雖然搭配上旋律，可能相合也可能不相合，但合與不合在於編曲的選擇），而且也不會改變「主和弦→下屬和弦→屬和弦→主和弦」的順序。

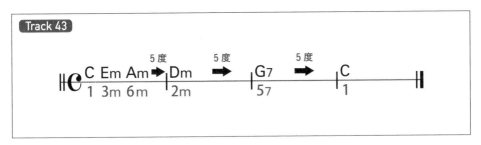

像上述的動線以不同模式經過數次的組合後，就可稱為樂曲。不懂理論的創作歌手，也是像這樣從自身經驗一邊摸索好聽的和弦進行一邊進行譜曲。

7 可以強化五度進行

　　雖然順階和弦中有許多大寫英文字的根音後面加上 M7 及 m7 的和弦名，不過只加上 7 的只有 5 度 7。「G7 → C」中使音容易前進的就是五度進行，因為這裡的 **「7」具有強化五度進行的作用**。

　　「7」並不是原本的第七個音（即為 M7），而是 ♭7 音（參見第 55 頁）。因此，變成了稍微不安定的音，不安定的音可藉由前進到安定的音（主和弦）來消除不安定感。這就是為什麼「7」會讓五度進行更加明確的原因。從下圖的各條弦可知，皆是往相鄰音移動。

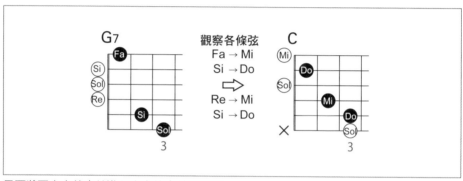

只要將不安定的音前進至安定的音就沒問題

　　最為安定的是從 5 度 7 前進到 1 度來獲得解決，但除此之外「從帶有 7 的和弦往五度進行」的動線，也可以說是和弦傾向的行進方向。下圖四組都是從 7 以五度行進的順階和弦。

「Bm7$^{(♭5)}$ → Em7」「Em7 → Am」「Am7 → Dm」「Dm7 → G」

　　若將上圖中的五度進行用「七五法則」或「倒 N 法則」連接成一組和弦進行的話，把這四組的每個中間位置都置放非小三和弦的「7」，就能順利相接。請看下一個進行（右頁上圖）。

$$B7 \rightarrow Em7 \rightarrow E7 \rightarrow Am7 \rightarrow A7 \rightarrow Dm7 \rightarrow D7 \rightarrow G7 \rightarrow C$$

不過使用太多就會顯得俗氣，所以上述的進行請**部分採用**就好。下面的例子採用「E7」及「Am7 → A7」的進行。

Track 45

$$F \rightarrow Bm7^{(b5)} \rightarrow E7 \rightarrow Am7 \rightarrow A7 \rightarrow Dm7 \rightarrow G7 \rightarrow C$$

　　說到樂曲中經常使用的和弦，首先是七個順階和弦，其次是將各個小和弦改為屬七和弦（dominant seventh chord）的「B7、E7、A7、D7」，就能產生流行感的和弦編曲。尤其是阿美回家前買的稻荷壽司的 E7（37），就是 C 大調曲子中用於表現流行感最有力的候選和弦。如此一來，無論是聽音記譜（music dictation）還是作曲，是不是都變得輕鬆許多了呢？這也是為什麼要理解理論的意義。

1	2m	3m	4	57	6m	7m$^{(b5)}$
	27	37			67	77

💡 **理論知識**

　　不是順階和弦的和弦稱為「**非順階和弦（non-diatonic chord）**」，不往「1」前進的屬七和弦則稱為「**副屬和弦（secondary dominant）**」。這些和弦出現的地方，可看做是從其他調借用和弦而形成的「**臨時轉調（temporary modulation）**」。例如在 C 大調的曲子當中若出現 E7 的話，就是指暫時借用 A 小調的屬音動線（dominant motion）。

和弦的轉位技巧

和弦組成音的堆疊順序並非固定，例如將 C 和弦的「Do、Mi、Sol」改為「Mi、Sol、Do」及「Sol、Do、Mi」也可以彈奏。這就是「轉位（inversion）」。

只要樂團中的其中一人在高音域彈奏「轉位」，（其餘樂手就）不用特別思考太多，但是要將全體的編曲，或者以結果記譜下來時，會採以 C$^{(onE)}$ 表「Mi、Sol、Do」、C$^{(onG)}$ 表「Sol、Do、Mi」的分數和弦^{編按}方式來表記。

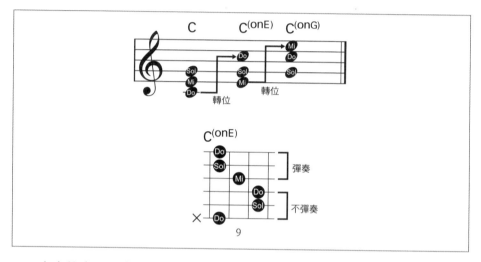

在吉他方面，由於可在許多位置（position，編按：或稱把位）上選擇和弦形式（chord form）彈奏，很多時候都是在沒有意識到理論之下就已經一直使用著「轉位」。有時也會如上圖中的下圖那樣，只彈奏幾條弦（這裡是在第八琴格附近按出 C 和弦形式，只彈第三～一弦形成「Mi、Sol、Do」）。

不過，在一個和弦上改變最低音來彈奏的時候，或貝斯手製造樂句（phrase）動感等時候，過於細膩的和弦表記反而會讓譜面變得不易閱讀，所以某種程度會被省略。

編按　分數和弦是指用分數形式表記和弦，分母表根音，分子表和弦，例如 C ／ G、$\frac{C}{G}$。
　　　另外也很常見「和弦 on 根音」這種表記，例如 ConG。

分數和弦的編曲實例 1

假設有人以「C → G → Am → G → F → G7 → C」來作曲。通常吉他手會按譜面彈奏。但是，貝斯手有可能會將前半的「C → G → Am」做成音的流動彈成「Do → Si → La」。因此，完成的和弦進行就如下圖的編曲。

Track 46

$$C \rightarrow G^{(onB)} \rightarrow Am \rightarrow G \rightarrow F \rightarrow G7 \rightarrow C$$

這就是所謂「**吉他手彈奏五度進行、貝斯手製造橫向音流動**」的編曲方式。比起單純只使用順階和弦，會變得更添流行感。

💡 **理論知識**

像這樣，做為 5 的代理時，比起使用 m7$^{(\flat 5)}$，更多時候會使用 5$^{(on7)}$代理，而且不會改變「主和弦→屬和弦→主和弦」的動線。

分數和弦的編曲實例 2

接續說明剛剛的「C → G$^{(onB)}$ → Am → G → F → G7 → C」。中間的「Am → G → F」貝斯手很自然會彈成「La → Sol → Fa」。但這裡的 Sol 音從 A 算起是「\flat7」，所以吉他手可以彈成「C → G$^{(onB)}$ → Am → Am7 → F → G7 → C」。如果貝斯手還是彈「La → Sol → Fa」時，編曲的結果會變成「C → G$^{(onB)}$ → Am → Am7$^{(onG)}$ → F → G7 → C」。

Track 47

$$C \rightarrow G^{(onB)} \rightarrow Am \rightarrow Am7^{(onG)} \rightarrow F \rightarrow G7 \rightarrow C$$

這時，由於 **Am7 及 Am7$^{(onG)}$ 的和弦組成音相同**，所以使用 **Am$^{(onG)}$** 也可以（差別在於是彈低音 Sol 還是高音 Sol）。

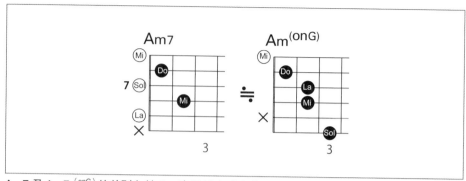

Am7 及 Am7 $^{(onG)}$ 的差別在於 Sol 音是低音或高音（吉他指板的情形）

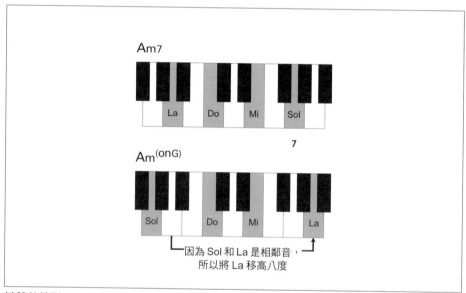

因為 Sol 和 La 是相鄰音，
所以將 La 移高八度

鍵盤的情形

dim 編曲實例

接著說明後半段的「F → G7 → C」。這裡貝斯手以「連接起來」彈奏成「Fa → Fa♯ → Sol → Do」。不過，吉他手若是不知為何彈成了「Fa → Mi♭ → Re → Do」，就會因為 Mi♭是 F 算起的「♭7」，而變成經過屬七和弦的「F → F7 → G7 → C」。這樣一來，二者合奏時會發生什麼事情呢？就會變成所謂的「F → F♯dim → G7 → C」進行。

Track 48

$$C \rightarrow G^{(onB)} \rightarrow Am \rightarrow G \rightarrow F \rightarrow F^\sharp dim \rightarrow G_7 \rightarrow C$$

dim 和弦（diminished chord，又稱減和弦）是指在某個和弦的根音上（編按：例如 F#），取該和弦**低半音的屬七和弦**（編按：例如 F7）根音以外的組成音堆疊而成的聲音。（編按：例如 F#dim7 根音以外的組成音與 F7 相同，F 較 F# 低半音）（更多有關 dim 及 dim7 的差別請參見第 106 ～ 107 頁）。

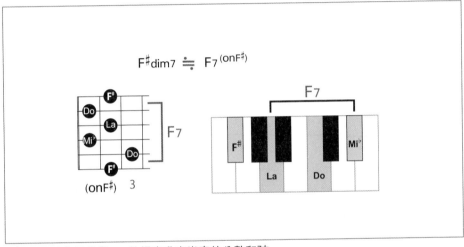

$$F^\sharp dim7 \doteqdot F_7{}^{(onF^\sharp)}$$

F#dim7 就像只是將 F7 的根音升高半音的分數和弦

5 度 7 還有一個反轉和弦

C 大調中的 G7 即為 5 度 7，而且它還有一個叫做「**反轉和弦**[譯注1]」**的代理和弦**。在山地搖滾（rockabilly[譯注2]）或搖滾樂（Rock and Roll）的曲子結尾經常出現「只使用半音上至下行解決」的和弦動線。這是將「G7 → C」結尾改成以「D♭7 → C」結尾的和弦編曲，其中的「D♭7」就稱為「反轉和弦」。

譯注　1　又稱三全音代理和弦（tritone substitution），台灣樂手慣稱「降 2 代 5」。
　　　　2　指山地音樂（hillbilly）和搖滾兩種風格混合而成的樂風，另有鄉村搖滾、搖滾山歌等稱呼。

```
     ┌ G7
     └→ D♭7 ➡ C
```

用「D♭7」代理「G7 → C」中的 G7

💡 理論知識

　　無論在高音區還是在低音區，G 至 D♭ 的距離皆為六個半音。換句話說，從 G 音到相差一個八度的 G 音之間的 12 個半音的正中間就是 D♭，也就是 D♭ 和 G 互在反向側（反轉和弦）。

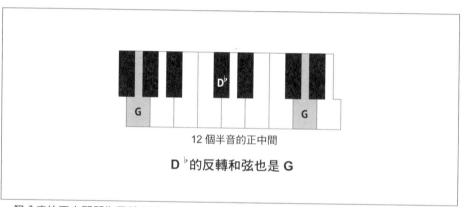

12 個半音的正中間

D♭ 的反轉和弦也是 G

一個八度的正中間即為反轉和弦

　　吉他無論從第五弦或第六弦來看，請記住**斜對角就是反轉和弦**，如同下圖。

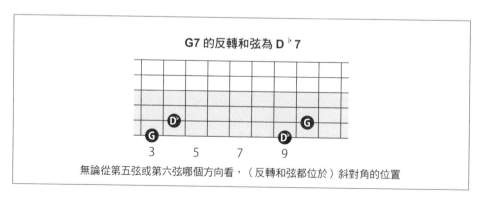

G7 的反轉和弦為 D♭7

無論從第五弦或第六弦哪個方向看，（反轉和弦都位於）斜對角的位置

若將「Dm7 → G7 → C」改成「Dm7 → D♭7 → C」的話，根音就會以「Re → Re♭ → Do」的半音移動（立刻往相鄰音前進）形成流暢的和弦進行。

Track 49

C Dm7　G7 ｜ C ｜｜ → Dm7　D♭7 ｜ C ｜｜
　　　　　　　　　　　 Re　Re♭　 Do

音樂範例是先彈奏「Dm7 → G7 → C」，再接「Dm7 → D♭7 → C」

其他反轉和弦

其他的屬七和弦（dominant seventh chord）也可以用相差六個半音的屬七和弦代理。例如 A7 的反轉和弦為 E♭7。若將「Em → A7 → Dm7 → D♭7 → C」中的 A7 改為反轉和弦，就變成「Em → E♭7 → Dm7 → D♭7 → C」，**低音聲部（Bass 音）的半音下行「Mi → Mi♭ → Re → Re♭ → Do」以音的流動**來看就會愈來愈接近自然的動態（參見第 26 ～ 27 頁）。

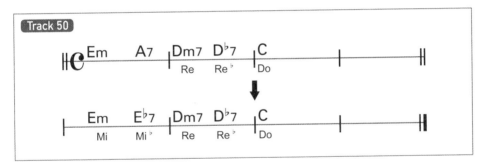

Track 50

C Em　A7 ｜ Dm7　D♭7 ｜ C ｜ ｜｜
　　　　　　　 Re　Re♭　 Do

↓

Em　E♭7 ｜ Dm7　D♭7 ｜ C ｜ ｜｜
Mi　Mi♭　 Re　Re♭　 Do

帶有哀傷感的結尾和弦進行

「F → G7 → C」的結尾是明亮地結束全曲。若是「F → Fm → C」的話，就能做出帶有悲傷的結束方式。這裡是將 F 的 3 度改為 m（編按：即為 La♭），解決（resolution）到 C 的 5 度，和弦進行中含有「La → La♭ → Sol」。這樣就算是借用 C 小調的順階和弦的其中一個（從 Cm 算起的第四個和弦，〔編按：C 小調的順階和弦為 Cm Ddim E♭ Fm Gm A♭ B♭〕）。

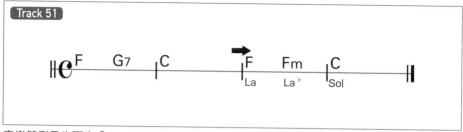

音樂範例是先彈奏「F → G7 → C」，再接「F → Fm → C」

💡 **理論知識**

當下屬和弦的代理和弦是從小調借來的時候，就稱為下屬小調和弦（subdominant minor）。其他還有很多下屬小調和弦，但本書只說明到這裡。順帶一提，C 小調的順階和弦請從平行大小調 E♭大調來聯想和弦。

<div style="border:1px solid; padding:10px;">

Track 52

E♭　Fm　Gm　A♭　B♭　Cm　Dm$^{(♭5)}$

</div>

C 小調的平行大小調 E♭大調的順階和弦

另外，下屬小調和弦還有將 2m 和弦改成 2m$^{(♭5)}$，例如「Dm$^{(♭5)}$ → C」等的模式（爵士樂經常使用、流行音樂則是偶爾使用）。

奇巧結尾的和弦進行

上圖的「F → Fm → C」的 Fm 是 A♭大調的平行大小調（和弦）。若以「F → A♭ → C」結尾的話，就不會有悲傷感，而是變成奇巧（tricky）的結尾。這種和弦進行也包含「La → La♭ → Sol」。

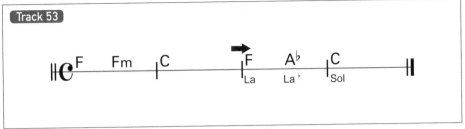

音樂範例是先彈奏「F → Fm → C」，再接「F → A♭ → C」

這樣的模式，不管是從理論學習，或自己大量聽樂曲記譜累積「經常出現的動線」，筆者覺得不管哪種都很好。

💡 **總整理** ═══

至此，總整理一下截至目前為止的內容。前面已經說明非常多了，在此筆者根據自己的判斷及喜好發表「**樂曲使用的和弦 Best10**」。

$$1 \quad 2m \quad 3m \quad 4 \quad 57 \quad 6m \quad 5^{(on7)}$$
$$37 \quad 4m \qquad 67$$

雖然只要詢問他人，就還會有其他的 Best10，與其探討哪一組才是 Best10，更重要的是，不如仔細思考這已經不少的 10 個和弦，**讓聽音記譜**（**music dictation**）**或作曲都能有長足進步**，這就是筆者的提案。

音樂是美麗的「川流」

即使和弦聽起來好像捉摸不定，但只要將低音聲部（Bass 音）如流動般譜寫下去，就能產生美妙的進行。此外，低音聲部（Bass 音）以外的組成音也會因為「轉位（inversion）」（使用吉他的話，以同一條弦找找看），會產生橫向上音相連結的情形，和弦名也會根據每個時間點上的縱向音集合而改變，有時候變成分數和弦。換句話說，「將原本只用 C、F 及 G 和弦才能演唱的歌曲，改用**其他的和弦代理，產生更加美妙的進行**，這就是以添加和弦來編曲的做法」。

（1）音傾向如「Do-Re-Mi-Fa-Sol-La-Si」（或反向）一般朝相鄰音前進

（2）（無論單音或和弦的根音皆是）傾向五度進行

（3）以「1」、「4」、「5」為中心的樂曲，也會有其他的代理和弦

　　因此，為了「**盡量不移動到太遠的位置（position）**」而減少手指移動來彈奏，就會使用「轉位」，這正是高明的演奏技巧。觀察在主唱或歌手後方演奏的吉他手，就會發現樂手幾乎都**只用三條弦**演奏，這也是使用「轉位」。

💡 理論知識

　　前面已經説過「為曲子配置和弦時可以選擇哪些和弦」。由於改變和弦也會有新的和聲效果，所以稱為「**重配和聲（reharmonization）**」。重配和聲就像是改造樂曲。

　　順階和弦中的「1」、「4」及「5」分別是「主和弦（tonic）」、「下屬和弦（subdominant）」及「屬和弦（dominant）」，在這些當中還有代理和弦（m）或反轉和弦（7），但「T、S、D」的功能不會改變。

　　將本章的說明及上述（1）～（3）的內容做成右頁的大致譜面。

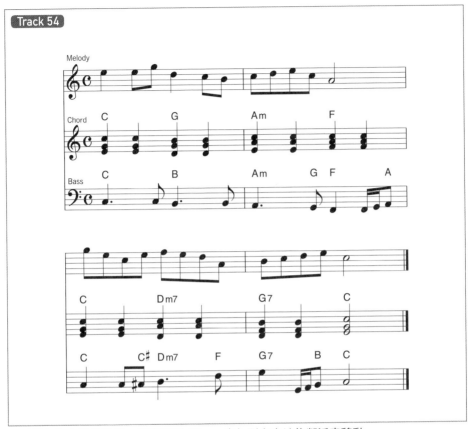

和弦進行包含五度進行，低音聲部（Bass 音）則自由地往鄰近音移動

　　這意象就像是，途中或有石頭或彎曲，或是持續直行地，朝向大海奔流而去的「河川流動」。如果說旋律是「織女星」，低音聲部（Bass 音）就是「牽牛星」的話，整個和弦進行或許就像「銀河」的感覺。

　　此外，低音聲部（Bass 音）自由地往鄰近音移動（叫做 walking）的做法可說是一種「製造美麗流動般的連接」行為，以和弦往「鄰近」或「傾向五度進行」為基本的編曲方式，就是「替和弦進行重配和聲」。

Column

只要有興趣就不覺得辛苦

　　筆者之所以對音樂史產生興趣，是從「為何 Do 是 C 音？」的疑問開始。之後，每當來到樂器行或錄音室時，都會確認鍵盤樂器，幾趟下來發現有幾台的**鍵盤最低音都是 La 音**。然後腦海中就不斷冒出「那麼，以前不是從 C 音開始算起嗎？」、「誰發明鋼琴的？」、「最早的鋼琴沒有黑鍵？」等等疑問。

　　以吉他來說，像是「為什麼空弦的上下兩條弦的音程（明明其它都是四度）只有第三弦和第二弦是相差三度？」、「為什麼高音是位於下方的弦，而且會從高音起算第一弦、第二弦……，但是 TAB 譜卻（與吉他弦的配置）上下顛倒？」等等也是初學者會有的疑問。

　　然後就在閱讀之中逐一釐清疑惑時，也慢慢接觸頻率及純律等物理學。起初不想學物理的我，為了找尋解決疑問的關鍵，漸漸地已經能夠閱讀這些書。

　　各位是否也覺得人生的樂趣全都可分為「**有興趣、或沒興趣**」？喜歡名古屋的炸串、拉麵喜歡博多豚骨拉麵、美乃滋是 kewpie 派、牛丼喜歡吉野家的、喜歡百元商店、喜歡二手店、喜歡改造吉他，這些都是筆者的個人喜好，只是經這麼一說，我也認為音的組合帶給我的樂趣，與這些喜好還真相去不遠呢！

第 5 章

Chapter 5

最好要知道的音階名

本章將介紹有助即興演奏的音階。不過,並沒有收錄太多種音階。而是只需要先知道一定程度的入門即可。基本上,不管使用哪一個調,能夠迅速彈出自然音階更為重要,在學會彈奏各調的自然音階後,才是彈奏其他音階。

超級重要的音階「五聲音階」

本章主要說明的音階是，在演奏搖滾或流行樂、爵士樂上不可或缺的「五聲音階」。這個由五個音所組成的音階，是連初學者也容易上手的音階。

47 拿掉的五聲音階

學樂器超過半年以上的人可能已經在使用，也聽過「五聲音階」這個名詞。這是日本童謠、世界民謠或是中國音階中所使用的音，由五個音組成的音階，也是搖滾樂的基本。

五聲音階是指「123　56　」五個音，拿掉大調自然音階「1234567」中的「4」和「7」，所以叫做「去47」。以 C 大調來說就是「Do Re Mi　Sol La　」，此音階稱為大調五聲音階（major pentatonic scale）。

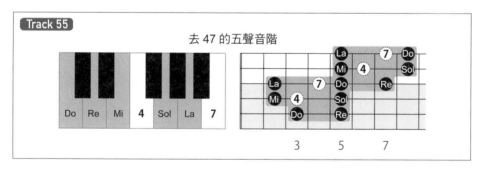

Track 55

去 47 的五聲音階

若將上述音階改為從 La 音開始排列，就會變成「La　Do Re Mi　Sol」小調五聲音階（minor pentatonic scale）。也就是說，與大調使用相同的音。理論的目的是為了彈奏，所以就算只記上述的音、或上圖中 BOX 壓弦（深灰色）部分的音配置也沒有關係。

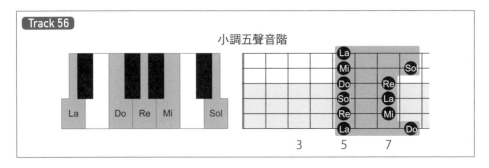

Track 56

小調五聲音階

由於使用了同音，所以 C 大調和 A 小調的五聲音階，可以使用於互為平行大小調的 C 大調或 A 小調上。兩者不僅是從同一個音階中選出組成音，就連在順階和弦（diatonic chord，或稱自然〔音〕和弦）中也是扮演相同的功能（T）。只要注意這點就不必怕即興演奏。不過，若要提高表現力的話，就最好能夠區分使用，雖然也有解說使用方法的「理論」，但筆者認為與其說是理論，倒不如說是「精心編排」。

這樣記也可以！

先想起大調自然音階（diatonic scale）後再去除 4 及 7 的方式等於是兜了遠路，所以用「二ロー（二浪）しちゃった^{編按}」來記或許也可以。C 和弦是「Do、Mi、Sol（1、3、5）」，只要在這裡面加入 2 及 6（Re、La）就是五聲音階。

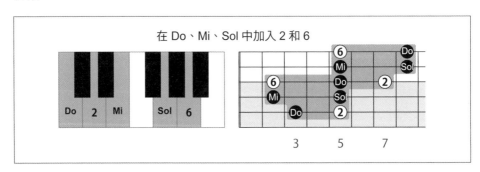

在 Do、Mi、Sol 中加入 2 和 6

其實，這時來段即興演奏的話，會以「135 占五成」、「26 占四成」及「47 占一成」的比例彈奏，這就是所謂的「精心編排」。

編按　二ロー（二浪）しちゃった整句讀做 ni ro- shi cha-tta，意思是又要重考了，如同兜遠路。二ロー〔 ni ro- 〕發音類似日文的 26〔 ni ro-ku 〕）。

用其他和弦確認五聲音階

　　舉例來說，彈奏 D 大調（或是 B 小調）時，只要想成是（C 大調的音）升高全音，在「Re、Fa[#]、La」中加入 2 和 6（Mi 和 Si）即可。吉他則是將左頁下圖 BOX 壓弦（深灰色）部分整個右移兩個琴格彈奏就可以了。

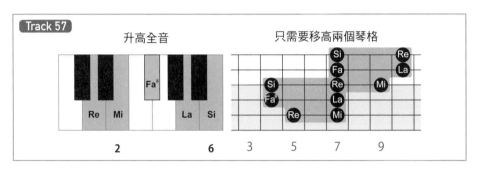

用弦樂器找 key 的方法

　　接下來介紹在弦樂器上如何利用五聲音階中的四個音找出某首曲子的 key（調）。請一邊聽音源，一邊確認在左下圖關係位置上的音，並在第二弦及第一弦上一邊移動琴格，一邊彈奏看看。如果這四個音與樂曲相合，即代表它們是這首曲調自然音階中的四個音。若是使用吉他，建議從第一弦第五琴格的 La 音（用食指壓弦）開始尋找，相對地找到的機率較高（ Track 58 ）。

　　如果 La 音的位置與樂曲不合的話，請將這四個音一起往高音區移動，每次移動一個琴格試試看。這種方法絕對能在四個琴格之內找到相合的音。

假設第七琴格及第十琴格的四個音與樂曲相合，接著請彈第一弦第八琴格。如果相合就表示 1 度音為（甲）圖中的①，①是 G 音，所以這首曲子為 G 大調。如果不合，就移到第一弦第九琴格。

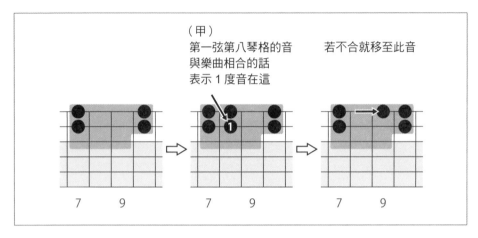

（甲）
第一弦第八琴格的音
與樂曲相合的話
表示 1 度音在這　　　　　　若不合就移至此音

　移到第一弦第九琴格若相合的話，接著請彈第二弦第八琴格。如果也相合就表示 1 度是（乙）圖的位置，由於第一弦第十琴格是 D 音，所以曲子為 D 大調。相同地，如果第二弦第八琴格的音與樂曲不合的話，就移至第二弦第九琴格，如此一來就會如下圖中的（丙）圖，這時第二弦第十琴格是 A 音，所以曲子是 A 大調。

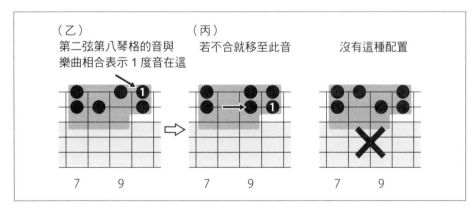

（乙）　　　　　　　　（丙）
第二弦第八琴格的音與　　若不合就移至此音　　　沒有這種配置
樂曲相合表示 1 度音在這

　音樂範例 **Track 58** 的正確答案是（丙）圖的 A 大調。這是從大調自然音階會出現兩次「不跳」所找到的組合，加上沒有圖中右圖這種配置方法，所以一開始只要找出與樂曲相合的四個音位置，接下來就一定是（甲）、（乙）

或（丙）其中一種模式。

另一種找 key 的方法

　　熟悉上述的方法之後，接下來請試試看更快速找 key 的方法。如下圖所示，同時彈奏第一弦及第二弦，並且在上下兩弦中找出左頁上圖（甲）或下圖（丙）「不跳」的位置。這個位置在第一～十二琴格中只有一個。只要抓住這種方法的訣竅，就能快速地找出曲子的調。音樂範例 「Track 59」 是帶有中國風的樂句，只要稍微彈奏看看就能找出該音軌的調。答案為 G 大調。

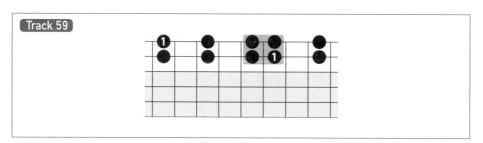

Track 59

　　想像「大約會落在這個地方吧」，像這樣找出音的方法也是一種「音樂直覺」。此外，這種訓練也有助於避免演奏失誤，「即使彈錯也不至於中斷演奏，而能迅速地往鄰近的一個琴格移動」。如上圖所示，由於「不會出現跳兩個琴格的配置」，所以不協和音的相鄰音也絕對相合。

五聲音階這樣用

　　無論哪種樂器，即興演奏時都要意識到和弦來彈奏。例如以 C 和弦彈奏 C 大調自然音階、A 和弦彈奏 A 大調自然音階都是最妥當的選擇（樂句會變得明亮開朗）。

　　五聲音階也能將這種明亮開朗感變成草根味（帶有些許藍調韻味）。接下來就以 C 音開始的 1、2、3、5、6「Do-Re-Mi-Sol-La」為例，說明哪些和弦適合用於大調自然音階減少兩個音的五聲音階。 「Track 60」 ～ 「Track 64」 是使用吉他做示範，也請用其他樂器即興看看。

（1）只要彈奏 C 和弦，就會變得明亮開朗。（ Track 60 ）

（2）可使用 C7，音階中加入 Si♭彈奏更合適。（ Track 61 ）

（3）使用 Am 的話，就會變成草根味（帶有些許藍調韻味）。（ Track 62 ）

（4）可使用 A7，音階中加入 Do♯和 Fa♯也不錯。（ Track 63 ）

（5）Cm 就不適合。（ Track 64 ）

在尚未完全明白之前，最好不要單憑這個法則來演奏，也應該利用市面歌曲聽音記譜（music dictation），培養樂句彈奏手感。

💡 理論知識

各位或許會覺得（4）竟然也能使用很神奇，但因為 A7 是 D 大調的 5 度 7（屬和弦），所以（C 大調五聲音階）加上 Do♯和 Fa♯後會與（加兩個♯的）D 大調自然音階相近。

此外追加説明（5），Cm 基本上會使用 C 小調（或 E♭大調）五聲音階彈奏。

五聲音階的經典「藍調音」

接下來將延續（4）說明「藍調音（blue note）」。當大調的 A7 使用 A 小調五聲音階時，3 度就會降半音，然後 7 度的 Sol 音則為從 A 音算起的♭7 度。像這樣將原本大調自然音階的**3 度及 7 度降半音所產生的音**，就稱為「**藍調音**」。

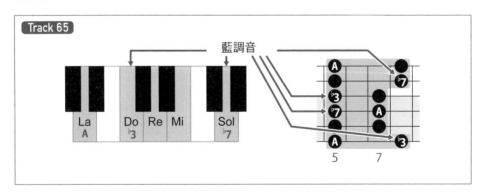

可做為經過音的藍調音

例如左頁的（5），本來 Cm 時使用的 C 小調音階，從 C 小調音階的 Do 音算起的 m3 度（Mi♭）音，也可能在 Am 或 A7 的時候彈奏。從 A 音來看，（Mi♭）就是♭5 音，這也是「藍調音」。

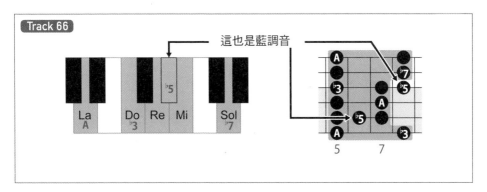

✔ 將 1 大調五聲音階（去 47）改成從 6 開始，就是 6 小調五聲音階。

✔ 1 和弦及 6m 和弦可使用同一個五聲音階來彈奏。

✔ 6 和弦及 67 和弦也可使用 Track65 圖中的五聲音階（增加兩個藍調音）來彈奏，再加上一個藍調音（從 6 算起的♭5）彈奏也可以。（ Track66 圖）

「減和弦」及「增和弦」

使用音階即興演奏時要特別留意「減和弦（diminished chord，表記為 dim）」及「增和弦（augmented chord，表記為 aug）」。只要掌握組成音，當這兩類和弦出現時就知道該彈什麼音。

減和弦

表記為「**dim7**」的減七和弦（diminished seventh chord）的組成音是由一**個八度切為四等分**的音所組成。若將 12 個半音均分成四等分，音與音之間會形成**每三個半音**的等距距離，結構就像「金太郎糖」一樣無論從哪個橫斷面切下，都是相同的圖案。例如，「Cdim7 = D$^\sharp$dim7 = F$^\sharp$dim7 = Adim7」是相同的音集合（Do、Re$^\sharp$、Fa$^\sharp$、La）的轉位（inversion）。吉他手只要記住相同的形式（form）移動三個琴格；鍵盤手則記住「每三個半音」即可。

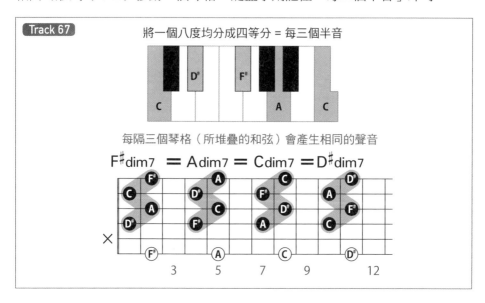

106

在和弦進行中，如果在「D → Em」中間安插 dim7，或用 dim7 代理「D → B7 → Em」中的 B7 時，dim7 就是**和弦的經過音（passing tone）**，用於連接兩個和弦的橋梁。若改以「D → **D♯dim7** → Em」表記，樂手就容易以半音進行來彈奏（參見第 89 頁）。不過彈奏和弦上，當表記為 D♯dim7 時也可彈成 Cdim7、F♯dim7 或 Adim7（因為互為轉位）。另外，譜面上經常會省略「7」，只記為 dim。

Track 68

$$D → D♯dim7 → Em$$

※ 音樂範例只以吉他的例子來即興演奏

12 除以 3 得出的四個音即為減和弦。以這四個為根音所堆疊出的組成音會相同，所以在所有調中只有以下這三種。

「Cdim7＝D♯dim7＝F♯dim7＝Adim7」
「C♯dim7＝Edim7＝Gdim7＝A♯dim7」
「Ddim7＝Fdim7＝G♯dim7＝Bdim7」

💡 **理論知識** ————————————————————

沒有「7」的 dim 與 m(♭5) 的組成音相同。不過，m7(♭5) 的「7」為♭7 度，dim7 的「7」是♭♭7 度（重降），兩者為不同的音。由於繼續深入探討會碰到艱深的理論，在此考慮到有時候會省略表記「7」，所以無論表記為 dim 還是 dim7，就先記住 **dim7 是利用「只彈根音」或「每三個半音」或「分散的和弦形式（chord form）」**來即興演奏吧。參照第 89 頁可知，彈奏低半音的屬七和弦（去根音）也可以。 Track 69 是 Track 68 去除即興演奏後的伴奏音軌，請配合音軌彈奏和弦或即興看看。

增和弦

表記為「aug」的增和弦（augmented chord）的組成音是由**一個八度切為三等分**所組成。若將 12 個半音均分成三等分，音與音之間會形成**每四個半音**的等距距離，因此變成與 dim7 差半音的「金太郎糖」結構。例如，「Caug ＝ Eaug ＝ G♯aug」是相同的音集合（Do、Mi、Sol♯）所產生的聲音。吉他手只要記住相同的形式（form）移動四個琴格；鍵盤手則記住「每隔四個半音」即可。

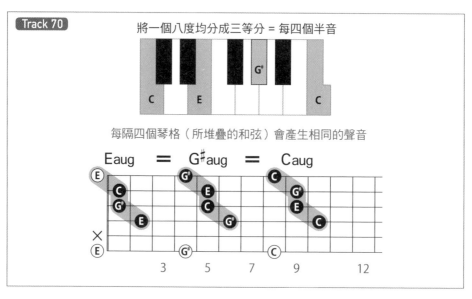

Track 70

將一個八度均分成三等分 ＝ 每四個半音

每隔四個琴格（所堆疊的和弦）會產生相同的聲音

12 除以 4 得出的三個音即是增和弦。以這三個為根音所堆疊出來的組成音會相同，所以只有以下這四種。

> 「Caug ＝ Eaug ＝ G♯aug」　　「Daug ＝ F♯aug ＝ A♯aug」
> 「C♯aug ＝ Faug ＝ Aaug」　　「D♯aug ＝ Gaug ＝ Baug」

aug 常使用在「C → Caug → C6」中含有「Sol → Sol♯ → La」等半音移動的進行。 Track 71 是利用重覆「C → Caug → C6 → Caug」做吉他即興演奏的例子。

其他音階

本小節將說明玩音樂時經常會聽到的音階相關用語。如果深入理解會變得很難，因此請先以「原來是這樣呀」的程度來認識。

什麼是調式技巧？

使用非和弦組成音的音階來彈奏就稱為「**調式（mode）技巧**」，原本是爵士小號手邁爾士・戴維斯（Miles Davis）等樂手的實驗性演奏方法。將自然大音階的「1、2、3、4、5、6、7」以「2、3、4、5、6、7、1」、「3、4、5、6、7、1、2」等持續移動下去，「跳、跳、不跳 × 2」也會跟著移動，變成其他的音階（增加音階名）。雖然是使用於理論上，但這些只是與大調自然音階的順序不同而已，像在玩音的組合遊戲一般，被使用在**爵士樂、融合爵士及部分的重金屬音樂**上。「大調音階」及「小調音階」也各自有自己的別名。最終目的不在記住音階名，而是必須習得使用方法。

什麼是自由爵士？

當剛剛的調式奏法愈是遇到瓶頸時，演奏就會愈驅向「反正都要破壞規則」乾脆完全自由且無視規則。如此一來就形成名為「**自由爵士（free Jazz）**」這種重視激情（passion）的演奏。不過，若只是雜亂無章地胡亂演奏，聽起來也不悅耳，因為沒有通過某個程度的技巧及理論的人，也無法吸引聽眾聚集過來。

三種小音階

截至目前為止是將「6、7、1、2、3、4、5（La-Si-Do-Re-Mi-Fa-Sol）」叫做「小音階」，但在正式的理論上是稱為「**自然小音階**（natural minor scale）」。此外，小音階還有其他兩種，只不過都不是流行音樂或搖滾樂那麼常使用的音階。即便使用，無論哪種都可說已到深入學習和弦理論的範疇。除此之外還有彈奏爵士及融合爵士時，記起來使用會比較帥氣的音階。

什麼是調性外？

本來，演奏時會使用適合當下和弦組成音的音階，刻意不使用時就稱為調性外（scale out，和製英語）。最簡單的思考方法有將五聲音階全部加上♯（升高半音）的做法等。

換句話說，在樂曲中使用第 101 ～ 103 頁的找 key 工程動線，會回到原本的位置（position）這點就與調性外相當類似。

💡 補充

本書並不打算介紹所有的音階，而是以「自然音階」、「五聲音階」、「減和弦」、「增和弦」為基本來說明。學習理論上，有時好像會陷入「正解是一個的錯覺」，不過只要繼續深入學習也會愈覺得「什麼都有可能」，調式（mode）也是從「嘗試看看」當中產生的技巧。因為正解不限於一個，所以請各位一定要重視「**樂於嘗試，靠自己做選擇！**」。

音階總整理

　　大和弦（major chord）的組成音「1、3、5」加上「2、6」就是五聲音階，若再加上「4、7」則是大調自然音階，請記住「二ローしちゃったんだヨナ一編按」口訣。還有，帶點草根味（些許藍調韻味）的演奏上，將五聲音階從6開始的話就會變成小調五聲音階，再加上藍調音就能做出草根味的樂句。這是搖滾樂及流行音樂一開始很重要的即興術，可說就是「**搖滾理論**」。

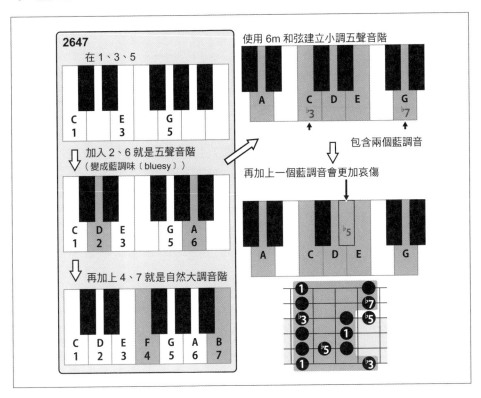

編按　整句讀做 ni ro- shi cha-tta-n da yo na-，意思是又要重考了呢。句子裡的二ロ一（ni ro-）和ヨナ一（yo na-）發音類似日文的 26（ni ro-ku）和 47（yo-n na-na）。

Column

「還沒嘗試等同於不知道」

網路上曾經有「布丁淋上醬油會有海膽味」的都市傳說。這類軼聞只要上網搜尋就能看到其他人的感想，但是只有實際嘗試過才能真正「了解」是什麼樣的滋味。

除了把學習音樂理論當做興趣的人之外，如果是為了精進樂器演奏而學習理論的話，就要能將知道的知識**「使用出來才有價值」**。所有的教本最好一邊彈奏一邊閱讀。藉由彈奏來確認書中內容，才能慢慢地精進演奏的同時，也增加理解程度。

讀完這本書，各位會練習樂器，也會進行音樂鑑賞吧。或者會想進一步深入學習理論。無論如何希望各位不要過度將理論擺在第一順位，以至於妨礙樂器演奏的思考方式。不協和音也是理論的範疇，筆者認為只要嘗試覺得 OK，也沒有什麼關係。**「會彈奏也代表略懂理論」**。但不需要了解所有的理論（尤其是搖滾及流行音樂）。或許從一點一點地理解產生繼續探究下去的動力就是「樂趣」所在。

筆者吃過淋上醬油的布丁，結果只是感覺「布丁有淋上醬油的味道」，沒有什麼海膽味（笑）。正因為嘗試過才能肯定地寫下感想。

第6章

Chapter 6

有助於作曲的思考方式

懂得「音樂理論」的話，就可藉由分析幫助「聽音記譜（music
dictation）」，而且透過模仿還能確切掌握「作曲」的有效
方法、增加作曲信心。只不過，作曲是從零到做成音流動的
過程，也必須有「輕鬆地思考」的精神。各位不用害怕理論
和作曲，本章將總整理作曲的種種概念或方法。

作曲的心理建設

開始嘗試作曲的人當中，因為初期進展不順利，就認定「自己不適合作曲」而放棄的人很多。因此這裡想介紹給這類型的人應該知道的「作曲心理建設」。

大家是怎麼創作歌曲呢？

大部分的創作歌手應該很少深入學習音樂理論。而是適當地組合和弦，找到自己喜歡的進行，並且在長年累積的作業之中慢慢發現「舒服的音樂流動」。這樣的過程就是「創作多首曲子＝經驗 → 成為下次作曲的準備」。

當然，也有學過理論的音樂創作人。不過可能是「**學過理論後才作曲**」，或「**在作曲過程中發現自己可能需要學習的理論**」。無論哪種人，徹底了解的人非常稀少。

理論做為附加價值猶如如虎添翼

要說到什麼是作曲的話，本來，只要是創作旋律就叫做作曲。因此，無論採用哼唱或隨興唱，只要最後決定旋律「做成這樣」就可以稱為作曲。不管是有歌詞的歌曲，還是演奏曲，都是以「寫在譜面上」、「在歌詞上表記和弦」、「錄音下來」等形式留存，但現代則趨向「也要決定和弦進行」。就算不懂音樂理論，只要用適當順序彈奏和弦、能夠演唱旋律，也沒有什麼問題。利用音感找出「能配合旋律的和弦進行」就是（類似大多數創作歌手的）作曲。

不管是因歌唱天賦、絕佳音感還是喜愛歌唱，只要不斷嘗試作曲，「**找到適合旋律的和弦進行**」的能力也會愈來愈厲害。不過如果能運用一點理論來作曲會更如虎添翼，也能更快速創作出美麗的進行。

不唱出來的人更要重視演唱部分

筆者認為，相較於理論，還有更重要的事──「開口發出聲音來」。即便閱讀很多理論書，但若沒有實際用樂器彈奏就無法跟實踐連結起來。也就是說，發出聲音來，會更容易體會和掌握。而且比起嘴巴，手的動作更迅速，所以「**只要能唱一定也彈得出來**」。創作歌手經常是邊唱邊作曲，會花很長的作業時間用自己的聲音確認音流動的舒服度，但是，樂手卻不會像歌手一樣出聲唱出來。本來，音樂的基本就是隨口哼唱，如果有哼歌的勇氣，身體就能記憶理論，進而樂器演奏也會愈來愈進步。

創作音樂從模仿開始

我們從出生到現在多少都聽過一些音樂，這些無意中聽到的「範本音感」，會影響自己所做的曲子。甚至可以說任何人都是「**從他人的模仿轉化成自己的原創**」。

畢達哥拉斯（Pythagoras）發現 12 個音之後，各式各樣的音樂也因此而誕生，聽這些音樂長大的「我們」用共有的音排列組合所創作的音樂，也是在這個基準之上編寫出來。將這些基準統整成用語或方法論就是理論，但同時也有脫出基準的，像是搖滾樂等等。而所謂創作新事物，就是依照基準做出新的美麗流動。

幫助作曲的技巧

在此將介紹有助於突破作曲瓶頸的方法（approach）。當創作遇到困難時，理論便能發揮作用，幫助各位客觀分析自己的作品。

什麼是「Two-Five-One」？

4 → 5 → 1（F → G → C）中的 5 → 1 就是「五度進行」的「解決」&「屬音動線（dominant motion）」。若將 F 改用代理和弦 Dm，新的和弦進行 2m → 5 → 1（Dm → G → C）中就會連續兩次「五度進行」。這不僅可以做為曲子的結尾，也可以配置在曲中讓和弦暫時回到 1 度（主和弦），形成安定自然的解決策略。這種進行就稱為「Two-Five-One」。只要記住幾個搭配樂句，就能讓即興演奏變輕鬆。

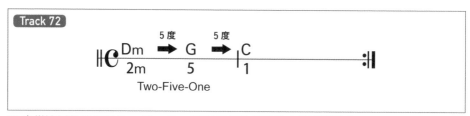

Track 72

Dm → G → C
5度 5度
2m 5 1
Two-Five-One

※ 音樂範例是以含有 Two-Five-One 和弦進行為伴奏的吉他即興演奏

臨時轉調是指從其他調借用和弦

第 85 頁稍微提到的「臨時轉調」是理解本書八成的內容之後嘗試分析既有曲子的話，就能找得到的東西。先找出非順階和弦（non-diatonic chord）」，再檢查當中是否藏有五度進行。舉例來說，假設有這樣的進行（請見右圖）。

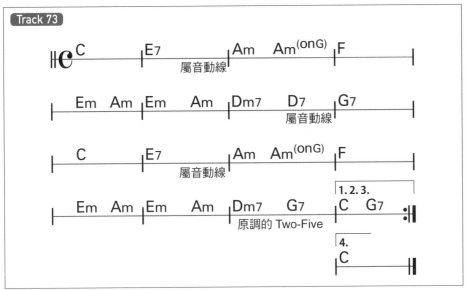

以非自然和弦「E7」連結的「**E7 → Am**」為**五度進行**。如此一來，就形成借用 A 小調五度進行的**臨時轉調**，在即興演奏時加上 Sol ♯即可。

雖然最後的「Dm7 → G7」是原本 C 大調的 Two-Five，不過第七小節有非自然和弦「D7」的「D7 → G7」，這是從 G 大調借用過來的臨時轉調。在即興演奏時加上 Fa ♯即可。

用於作曲的和弦 12

延續第 93 頁，在此將發表「樂曲使用的和弦 Best12」。

1	2m	3m	4	5♭7	6m	5(on7)
	2♭7	3♭7	4m		6♭7	7m7(♭5)

以這些和弦進行為中心生出旋律，是創作歌手的工作。

第 6 章　有助於作曲的思考方式　117

Column

成為邂逅美好事物的人

音樂有很多組合方法，練習方法或訣竅也是五花八門。這當中最重要的就是不可武斷地認為「正解只有一個」。運用各式各樣的方法試出結果，在當中**做選擇的是自己**。因此最好不要片面斷言「那行不通」，最大的訣竅就是「保有彈性思考及臨機應變」。

擅長邏輯思考的人即使對不擅長的人說「再多用功些吧」，對不擅長的人來說也似乎還是……，對吧。因為**有趣、好玩所以才玩樂器**，如果過程中充滿痛苦，那就本末倒置了。

在人生中老是用批判眼光看待一切的人，反而容易遇到討厭的事物。不滿多少都會有但就讓它過去吧，這樣會更容易發現身邊的趣事，**這樣好玩的事物也會漸漸地向你靠近**。

現在請再讀一遍本書開頭畢達哥拉斯的故事。比起第一次看的時候，是不是有趣多了呢？然後，哪天請試著用自己的話語講給身邊的朋友聽。如此一來，在說故事的過程中，你也能重新認識這個故事的有趣之處，就像「教別人彈奏樂器能促使自己進步」。將自己喜歡的事物分享給其他人，就是「邂逅美好事物的生活之道」。

第 7 章

Chapter 7

本書未使用的用語解說

最後將説明本書未使用，但「可能會聽到的用語」。音樂理論在某種意義上也是「用語説明」。本章不一定要現在記住，但請先閱讀過一遍，今後的音樂生涯中碰到「咦，這名詞是什麼啊？」時，這本書就能像字典一樣派上用場。

不管是與樂團團員溝通、瀏覽網站或閱讀教本時，如果對用語的定義似懂非懂，就會變成理解的障礙。因此，本章將略過演奏方法或樂器相關的詞彙，簡要說明各位可能會聽到的理論用語概要。相同用語在古典音樂和流行音樂中的使用方法也有差異，所以在此會以筆者視角來說明。對這些產生興趣的人，請閱讀其他理論書。

不過，一個用語上會有複數個稱呼，若不引用別的用語會很難說明，再加上用語原文有英文、日文、義大利文和德文等幾種語言相當繁重，或許先了解後，能讓**自己記得的再記住**，也沒有關係。

▌弱起拍（auftakt）

在小節的第一拍之前開始的樂句。而且不限於只能出現一個音。因此也有「pick up」或「lead in」（譯註：皆是弱起拍）的稱呼。

▌避用音（avoid note）

指在某和弦上彈奏而無法發出漂亮聲響的音。或是和弦組成音與相鄰音同時發出聲響所產生的音。例如 C 和弦已包含 3 度音，此時再彈奏 sus4 的音就會變成不協和音（所以在彈奏 4 度的瞬間，會避開 3 度）。不過，避用音在樂句當中也有很多時候是彈奏也沒關係，使用方法也有例外。

▌分析（analysis〔英〕，analyse〔德〕）

指分析樂曲。先套用理論找出調或音階、和弦進行等，之後再加以解析的過程之中，首先著手的最初分析（就像以本書全體所做的說明一樣）。

▌合奏（ensemble）

來自多位演奏者的演奏及其平衡狀態。當某位樂手不理會其他樂器音而自顧自地大聲演奏時，就會變成「那個樂團的合奏很差」。除了音量，也可以形容不協調的音色和樂器編制。

▌首調唱名法（movable Do）

　　將 C 大調以外的大調自然音階換成「Do-Re-Mi……」思考的方法。這與吉他只要裝上移調夾，任何調的曲子都可用 C 大調彈奏類似。由於這是相對音感的思考方式，對於絕對音感的人來說或許會吃不消，所以最近的「1、2、3……」度數數算法有愈來愈廣泛使用的感覺。

▌即興演奏（improvisation）

　　即 Ad lib（拉丁語 Ad libitum 的縮寫，原意為隨意）。例如在樂曲中決定好「吉他 solo 八小節」的長度進行即興演奏，這樣子給人的感覺就是，「無論時間、節奏或其他什麼元素都自由演奏」的印象會稍微再增加一些。吉米罕醉克斯（Jimi Hendrix）在現場表演中的獨奏部分就是即興演奏。

▌副旋律

　　指演奏非主要旋律的其他樂句。例如二重唱的兩人分別唱不同旋律時，相對於主旋律的就是副旋律。有人聲的樂曲中，雖然盡量克制但會以某種樂器彈奏不同旋律，也可以稱為副旋律。

▌助奏或助唱（obbligato）

　　在主旋律留白處加入其他樂器演奏的樂句，概念與副旋律類似，都是在旋律行進到休止符左右出現、直到旋律再度奏起的這段時間，感覺就像橋梁一般。

　　演歌等會加入「唱和」的「嗨～唷依唷依」等樂句，這種感覺形同用樂器即興演奏。很多人會簡稱為「obbli」，也有人稱為「counter melody（副旋律）」。經常與葡萄牙文的謝謝「obrigado」搞混。

▌變化音（alteration）

　　指加上「♯」或「♭」的「♭9、♯9、♯11、♭13」等緊張音（tension note）。

▌數預備拍（count off）

曲子開始前，為了定速度而數的數字（拍子）。類似拍片打拍板的時候等，會有人喊「一、二、三、四」等暗示語。用「一、　二、　一、二、三、四」數兩小節拍子，就稱為「數兩小節預備拍（double count，和製英語）」。

▌樂典

主要內容為樂譜的記譜方式、及附隨的音樂組成規則（的文獻）。有時也包含本書所介紹的音樂理論。

▌半音階（chromatic scale）

指將全部 12 個音或排列的音按照（每半音）順序彈奏。例如彈奏「Do、Re、Mi」之後，如果有人問「要不要用半音階彈？」時，彈奏「Do、Do ♯、Re、Re ♯、Mi」即可。

▌老套線條（line cliché）

指保留一定的和音，只有某個音會逐漸變化的和弦進行。例如在「Am → AmM7 → Am7 → Am6」的和弦進行中，基本和弦 Am 是包含「La → La ♭（Sol ♯）→ Sol → Sol ♭（Fa ♯）」這樣的半音移動。有名的曲子就是披頭四（The Beatles）的〈Michelle〉前奏。

▌律動（groove）

演奏所帶來的節奏舒適感（感覺〔 feeling 〕）。很多表現都難以用語言說明，所以會變成用個人品味來辨識。

▌終止式（英文：cadence；德文：Kadenz）

音樂的型式。指將和弦進行套用到「S」「D」「T」分析結構，若是「cadenza（義大利文）」會有曲子結尾的獨奏意思。因此有時候會看做是「cadence = 曲子的結尾方式」。

█ 切分音（syncopation）

藉由強調弱拍、而不是強拍，造成具有一點動力感的節奏。可以跨小節也可以在一個小節內使用。例如吉他刷弦時，只要在「1 and 2 and 3 and 4」的「3」改成空刷，就可以強調第二拍後半拍的「and」而形成切分音。還可以表現「向前衝」的感覺。

█ 對位法（counterpoint）

讓複數的旋律發出和諧聲響的作曲技法。雖然與副旋律的意思相近，不過對位法屬於古典音樂理論的印象強烈，而且是使和聲（Harmony）成立的理論。因為流行音樂中也有和弦理論，所以有人重視，也有人不重視對位法。

█ turnaround（編按：指準備反覆或結束的最後幾小節）

回到開頭的伴奏（和弦進行）動線。不是以「G7 → C」結束整首曲子，而是彈奏 G7 後回到曲子開頭（不是回到前奏）。和弦進行為「C → G7 → C」（第 117 頁譜面的「1.2.3.」）。例如以反覆 12 小節藍調（12-bar blues）曲為例，將準備返回樂曲開頭的第 11 ～ 12 小節的和弦進行，從 1 度（T）至 5 度（D），再回到第一小節的 1 度（T）就能反覆演奏。只要會彈幾種固定小節數的藍調音樂，就能輕鬆參與藍調即興演奏會（jam session）。反覆幾次之後，如果最後的小節不行進至 5 度，而是停留在 1 度就能結束樂曲（例如第 117 頁譜中的「4.」）。

█ 緊張音（tension note）

在和弦中加入超過一個八度的音「♭9、9、♯9、11、♯11、♭13、13」。順帶一提、由於♭11 與 3、及♯13 與 7 分別為同音，所以不會使用。♯9 與 m 雖然為同音，但有時候也會有第 58 頁這種使用方法。

█ 三和弦（triad）

在 1 度音之上堆疊 3 度及 5 度所形成的三和音。例如，從 C 音開始堆疊的和弦有「Do、Mi、Sol」（大三和弦，major triad）、「Do、Mi♭、Sol」（小三和弦，minor triad）「Do、Mi♭、Sol♭」（減三和弦，diminished triad）

及「Do、Mi、Sol[#]」（增三和弦，augmented triad）等四種。

▌三全音（tritone）

指相距六個半音的 2 個音同時彈奏就會產生不和諧聲響，例如同時彈奏「Fa 及 Si」時就會發出不安的聲音，因為 G7 中「Sol、Si、Re、Fa」含有三全音，所以這種不安感必須藉由行進至 C 和弦（Fa → Mi、Si → Do）所產生的安心感來「解決」。因為（G7 的代理和弦）Bm^{（♭5）}也包含「Fa 和 Si」，所以像「三全音行進至主和弦就可以獲得解決」，這樣的思考方式就是（更進階）的音樂理論。

▌趕拍／拖拍／放慢／加快

有關速度（tempo）的快慢用語。在一定的節奏所展開的樂曲上「無意識地加快速度就是趕拍（負面意思）」、「無意識地放慢速度就是拖拍（負面意思）」、「刻意降低速度就是放慢（正面意思）」、「刻意增加速度就是加快（正面意思）」。此外，在舒服的氣氛之下，樂團全體的節奏形成自然的變化也會產生律動（groove）。

▌即興伴奏（vamp）

一定的節奏（rhythm）模式，或是以兩小節為單位反覆循環的伴奏。有些是像本書所說明的「Two- Five -One」這種進行模式，藍調曲的折返小節「準備反覆或結束的最後幾小節（turnaround）」也可以稱為即興伴奏。

▌分解和弦（broken chord）

將和弦分開來彈奏的演奏表現。在日本，幾乎當做是琶音（arpeggio）的同義詞使用，也有 broken chord 的稱呼。這些意思有「一次彈奏一個音」、「按照順序彈奏」、「鍵盤的運指法」等說法。

▌聲部配置（voicing）

指和弦組成音的排列組合。將 C 和弦「Do、Mi、Sol」按「Mi、Sol、Do」或「Sol、Do、Mi」的順序移動彈奏，就稱為「轉位」。如果不按照順

序，就會產生「Do、Sol、Mi」、「Mi、Do、Sol」等其他可能。隨著和弦進行一邊分析和弦就是「思考聲部配置」，主要是必須注重前後和弦的銜接。

▌複節奏（polyrhythms）

指兩個以上的演奏者以不同的節拍（meter）演奏音樂。例如，「一個小節中混用四拍子及三拍子（速度相異）」或是「相同速度分別演奏四拍子和三拍子，十二拍後又會回到最初」等情形。好比兩個人同時說出「那個曲子就是那樣／那個曲子就是不同」，也會產生有趣的複節奏。

▌調式互換（modal interchange）

指改變調式手法。例如在第 109 頁的調式手法中，將每個和弦之上使用的音階改成不同調式演奏。

▌和聲法（harmony）

創作和弦進行時的規則。與本書也有稍微提到的內容類似，印象上是偏古典音樂的禁止事項等的作曲法。搖滾及流行音樂是刻意使用不協和音等禁止事項、或無視規則可自由作曲，因此可以直接將和聲法視為基本（古典）的邏輯。

Column

什麼是音樂理論？

　　音樂演奏上「**為了讓更多人聽到動聽的音組成，會需要樂器的演奏工夫**」，而將這些**情報**加以統整歸納後就是**理論**。可以將「工夫」具體實現出來的人，有「學過才能運用」及「不學也能運用」兩種。但在即興演奏速度快的曲子當下，根本無暇思考理論。因此，即使了解理論也必須「讓自己的手指習慣演奏動作」（這也是筆者在本書的附贈音源裡收錄即興演奏的用意）。

　　讀完本書後，無論是「想學更多的理論」或是「之後想靠自己的能力繼續下去」應該都沒有問題。這本書已經為各位開啟這些選項的入口了。

後記

各位應該不會對短跑選手尤塞恩·波特（Usain Bolt）說「你應該要學習跑馬拉松」吧？

筆者是搖滾吉他手。我也會聽爵士樂和古典音樂，喜歡的爵士吉他手和古典音樂作曲家也非常多。雖然音樂講師最好要了解各種類型的彈奏方法，但我完全是一名搖滾吉他手。正因為如此，我才會執筆這本將搖滾理論和爵士理論的界線畫分開來的書籍。

聆聽很多音樂之後，會產生那個也想嘗試、這個也想嘗試的慾望。但涉獵過多，就會變成「雖然廣泛但都不精通」博而不精的程度。好比明明樹幹都還沒深入扎根卻長出旁枝的樹木，只要一點風就會傾倒。希望各位都能成為即使颱風來也吹不倒的

挺拔主幹。

<div style="text-align: right">

2018 年 2 月

市村 雅紀

</div>

國家圖書館出版品預行編目（CIP）資料

圖解流行.搖滾音樂理論 / いちむらまさき著 ; -- 初版. -- 臺北市：易博士文
化, 城邦文化出版：家庭傳媒城邦分公司發行, 2019.01
　　130面 ; 17*23公分
　譯自：音楽理論がおもしろくなる方法と音勘を増やすコツ
　ISBN 978-986-480-072-8 （平裝）
　1. 樂理

911.1　　　　　　　　　　　　　　　　　　　107022742

DA2008
圖解流行 ‧ 搖滾音樂理論

原 著 書 名／音楽理論がおもしろくなる方法と音勘を増やすコツ
原 出 版 社／株式会社リットーミュージック
作　　　者／いちむらまさき
選　書　人／鄭雁聿
編　　　輯／鄭雁聿

業 務 經 理／羅越華
總　編　輯／蕭麗媛
視 覺 總 監／陳栩椿
發 行 人／何飛鵬
出　　　版／易博士文化　城邦文化事業股份有限公司
　　　　　　台北市中山區民生東路二段141號8樓
　　　　　　電話：（02）2500-7008　傳真：（02）2502-7676
　　　　　　E-mail: ct_easybooks@hmg.com.tw
發　　　行／英屬蓋曼群島商家庭傳媒股份有限公司城邦分公司
　　　　　　台北市中山區民生東路二段141號11樓
　　　　　　書虫客服服務專線：（02）2500-7718、2500-7719
　　　　　　服務時間：週一至週五上午09:30-12:00；下午13:30-17:00
　　　　　　24小時傳真服務：（02）2500-1990、2500-1991
　　　　　　讀者服務信箱：service@readingclub.com.tw
　　　　　　劃撥帳號：19863813　戶名：書虫股份有限公司
香港發行所／城邦（香港）出版集團有限公司
　　　　　　香港灣仔駱克道193號東超商業中心1樓
　　　　　　電話：（852）2508-6231　傳真：（852）2578-9337
　　　　　　E-mail：hkcite@biznetvigator.com
馬新發行所／城邦（馬新）出版集團Cite（M）Sdn. Bhd.
　　　　　　41, Jalan Radin Anum, Bandar Baru Sri Petaling,
　　　　　　57000 Kuala Lumpur, Malaysia.
　　　　　　電話：（603）90578822　傳真：（603）90576622
　　　　　　E-mail：cite@cite.com.my

美 術 編 輯　簡單瑛設
封 面 構 成　曾晏詩
製 版 印 刷　卡樂彩色製版印刷有限公司

ONGAKURIRONGA OMOSHIROKUNARU HOUHOUTO ONKANWO FUYASU KOTSU
by MASAKI ICHIMURA
© MASAKI ICHIMURA2018
Originally published in Japan by Rittor Music, Inc.
Traditional Chinese translation rights arranged with Rittor Music, Inc. through AMANN CO., LTD., Taipei.

■ 2019年01月28日 初版一刷
■ 2021年09月24日 初版七刷
ISBN 978-986-480-072-8

定價500元　HK $167

鋼琴 音名‧唱名‧音高‧度數位置對照表

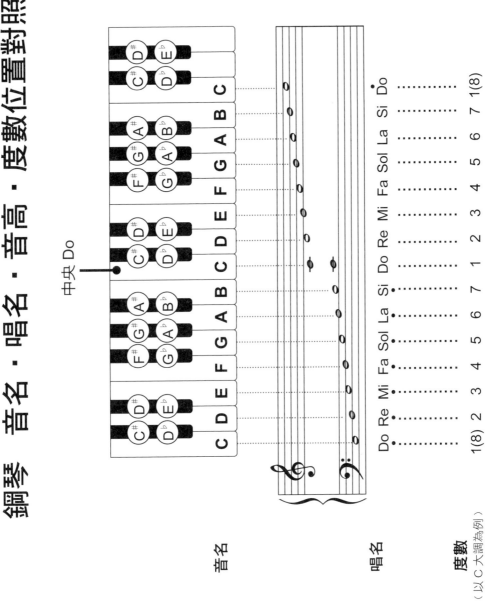

中央 Do

音名

唱名

度數
（以 C 大調為例）

吉他 音名‧唱名‧音高‧度數位置對照表

音名	C	D	E	F	G	A	B	C
唱名	Do	Re	Mi	Fa	Sol	La	Si	Do
度數	1	2	3	4	5	6	7	1(8)

（以 C 大調為例）

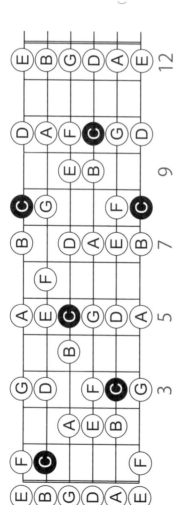

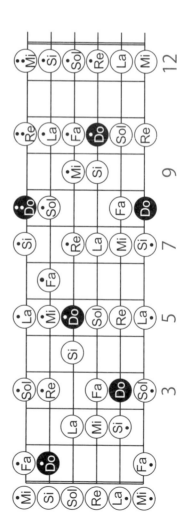

專業醫師教你

怎麼正確

看醫生

山本健人—著

郭書妤—譯

與其道聽塗說，
不如聽專業醫師
怎麼說！

前言

我還是小學生時，有一次手臂上長了小疹子，母親帶我去了附近的皮膚科診所。

那間診所由年輕的皮膚科醫師負責診療，每天都有許多病患造訪，非常受歡迎。

醫師診視我手臂上的小疹子，說：「看起來是某種炎症，我先開藥膏給你。如果沒

好，請再來看一次。」

醫師開了軟膏的處方箋給我。

我每天都用，一次都沒有少擦。可是起疹子的狀況卻越來越嚴重。

「那個年輕醫生真的沒問題嗎？」

母親很擔心我，她開始懷疑皮膚科醫師的診斷是否正確。

我自己也認為醫師可能開錯了藥而越來越不安。

接受診察後過了一個禮拜，我的症狀完全沒有改善，看不下去的母親就開車帶我去隔壁城鎮的皮膚科診所。

因為母親認為「再去給其他皮膚科醫師重新診察一次比較好」。

隔壁城鎮的皮膚科診所頗為老舊，由一位資深的醫師負責診療。

他一看到我的手臂，馬上如此說道：「這疹子很嚴重呢。那種軟膏沒有用，所以不要再擦了，馬上停用。我開別的軟膏給你，擦這個吧！」

我遵從醫師的指示，開始擦他新開給我的另一種軟膏。然後我的疹子很快就消失了。

「那位資深的醫生是名醫！」我與母親都如此堅信。

同時，我下定決心「再也不會去附近那間皮膚科診所」。

因為那位醫師開了錯誤的藥膏給我。

自此之後，我只要皮膚有問題，就會特地坐車去隔壁城鎮的皮膚科診所看病。

我成為醫師後，曾多次想起這個小插曲。

因為現在的我已經能夠預料「即便不去隔壁城鎮，只要再去一次附近的同一間皮膚科診所，結果也是一樣吧」。

各位是否好奇我為什麼會這樣說？

日本有一句著名的話是「後診成名醫」。

意思是後來診察的醫師，比最先診察的醫師更能做出正確的判斷，所以容易成為病患眼中的「名醫」。

為什麼呢？

這是因為後來診察的醫師跟最先診察的醫師不同，能夠取得「過去的治療方式是否有效、身體出現什麼反應」這樣的資訊再行判斷。

也就是說，隔壁城鎮的皮膚科醫師獲知「那是最初開的軟膏沒有效的皮疹類型」，並在這種得到提示的狀態下進行診斷。

「試用某種藥物一週所得到的資訊」，就醫學上來說太過重要（此主題將於第五章詳細闡述）。

我們醫師總是想要提供最好的治療方式給病患。

但是一開始就能正確地看出疾病種類、說中其原因，並開出相對應的藥物，這樣的機會絕對不多。

比較常出現的狀況，反而是醫師需要先予以治療、觀察反應，隨著時間過去，再視情況修正治療的方向。

最初的那位皮膚科醫師說「如果沒有好，請再來看一次」，那句話的意思就是視所開藥膏的效果，之後可能會更改治療方針。

只要那位醫師在複診時看到我手臂的變化，他一定會跟後來診療的資深醫師下一樣的判斷吧。

我們知識不足，錯過了那位醫師。

那可是從自家步行幾分鐘就能抵達的珍貴診所，我們母子卻因為知識不足而失去到那裡看病的機會。

就像這樣，醫師與病患之間經常會有一些小誤會，導致病患意外吃虧。

醫師理解病患的想法當然重要，但是病患方也要知道「醫師進行醫療行為時都會想

些什麼」，學會如何好好利用醫師也是很重要的事。

我在本書裡介紹了能讓病患好好利用醫師與醫院的必要資訊，以及醫師的思考方式，我還毫不保留地寫出醫師視為理所當然、但病患意外地都不知道的重要知識。

如果各位能讀完本書，對於醫療的想法應會大有改變。

請務必將本書當作「醫師與醫院的使用說明書」，若能對各位有所助益，那會是我的榮幸。

＊如同後文所述，日本法律所稱之「醫院」，係指為住院病患準備的病床數量達二十床以上的大規模醫療機構。不過本書所使用的「醫院」一詞，有時泛指所有醫療機構，規模更小的診所、診療所與醫院都包含在內。

目錄

第二章

如果醫師令你感到煩惱

接受胃癌篩檢時，要選胃鏡還是鋇劑比較好？

在篩檢時要接受腫瘤標記檢查比較好嗎？

為什麼胰臟癌很棘手？

免疫療法是神奇的有效抗癌治療法？

第四章　**緊急時刻**

猶豫該不該叫救護車時該怎麼做？

搭乘救護車時可以什麼都不帶嗎？

搭救護車就能馬上接受診療嗎？

去急診室就會有專精急診的醫師幫我診療嗎？

在急診室能獲得精密檢查嗎？

在急診室是不分科住院醫師替我診療！沒問題嗎？

眼前有人昏倒時，只要叫救護車就可以了嗎？

抗生素能治感冒嗎？

感冒時不要洗澡比較好？

發燒時要冷卻額頭嗎？

割傷與擦傷要如何才能不留疤痕？

鼻血流不停！該怎麼做？

被寵物咬傷了！該去醫院嗎？

肚子好痛！有什麼方法能分辨是否為恐怖疾病？

結語

參考文獻

插畫　豐島愛（KITT Design）

插圖製作、ＤＴＰ　美創

第一章

前往醫院之前

為什麼去醫院要帶用藥手冊？

大家要去醫院時會帶什麼呢？

首先不可以忘記的是健保卡；若是小孩子，還需要帶兒童健康手冊。

還有一個希望大家一定要帶的東西是「用藥手冊」。常常有病患吃很多藥，但卻記不清楚自己吃的是什麼藥。我們醫師想開某種藥時，需要知道病患平常會吃什麼藥，這樣才能知道藥物有無重複，或者這些藥物是否能夠併服。若不知道就無法開處方箋。

只要檢視用藥手冊，這些資訊便一目了然。

尤其希望高齡者的家屬，在陪伴就醫時要記得帶用藥手冊（若是常去的診所，醫師手上會有病歷，所以帶不帶都沒問題）。

另外，用藥手冊還有一個更大的優點，那就是醫師**大多能藉此正確辨別「該位病患平常都到醫院看什麼病」**。

比方說，醫師在門診問病患「您從前有沒有生過什麼病」，病患明明回答「沒有生

過什麼病」，但是醫師一看用藥手冊，就發現這位病患正在服用許多藥物。這樣的案例十分常見。當醫師看見用藥手冊上寫有降血壓藥與降血糖藥，向病患說「您有高血壓跟糖尿病呀」，病患才會回答「對對，我要吃很多藥，很煩呢」。

記得自己全部的「無自覺症狀慢性病」，又能自己說明的人並不多。另一方面，只要讓醫師看用藥手冊，醫師就能馬上掌握重要的資訊。

而且醫師只要看到藥的種類與用量，還能得知「該疾病的嚴重程度」。舉例來說，即便一樣是降血壓藥，服用一種一錠或兩錠，又或併服兩種降血壓藥，其疾病嚴重度與類型都完全不同。

此外，用藥手冊上大部分都有寫看病的醫院名稱與醫師姓名，我們醫師看到之後，甚至能推測出該醫師的想法、做了什麼樣的診斷。日後寫轉診單給該醫師，或是聯絡討論病患的病狀時，這些都會是重要的參考資訊。

就像這樣，醫師光是看用藥手冊，就能得到許多病患無法自己說明的資訊。反之，固定服藥的人沒帶用藥手冊去醫院，可以說是一種高風險的行為。

還沒有用藥手冊的人，建議可以與家庭醫師或藥局的藥師商量，一定要製作一本備著。

那如果自己在要去醫院時才發現沒有用藥手冊，該怎麼辦？那時可以**直接把自己正在服用的藥物帶去**。雖然沒有用藥手冊那麼方便，但是有時只要看到藥物就能大概得知其種類（當然也有很多時候都無法只憑實物就看出是什麼藥）。

去醫院前要先做好什麼樣的準備？

除了攜帶物品，去醫院前先做好某一種準備，對病患來說會非常有利。那就是要讓自己能馬上盡量正確地回答「**過去生過什麼病（既往病史）**」的這個問題。因為無論病患是因為什麼症狀去醫院，醫師一定會問這個問題。

或許各位認為「自己能說得簡單明瞭」，但是突然被問就想不起來的狀況出乎意料地常見。

高齡者說「我沒有得過大病」，但醫師診察其腹部卻發現有手術的疤痕，這也是醫

師常有的經驗。

另外還有一種狀況是病患記得病名，但是突然被問「那是什麼時候」就想不起來。

例如病患說「我做過盲腸（正確來說是急性闌尾炎）的手術」，醫師問「是幾歲做的」，病患卻回答大概是十年或五年前，記得不清不楚，這樣的人頗多。

接受過手術的人，尤其建議要做好準備。讓自己能好好說明何時動過手術、病名為何、接受了什麼樣的手術，知道多少就說多少。

這些資訊對醫師而言十分重要，能讓醫師向病患提出適當的治療方案。雖然突然被問時會難以好好回答，不過只要事先做好準備，就能清楚地說明。

也許有些高齡者難以自己說明，陪診的家屬可以先準備好筆記等東西，讓自己能正確地說明。

此外，醫師在診察室直接詢問這些問題之前，問診表上也會出現這些問題。在問診表裡，一般會先問「有什麼症狀、從何時開始」，後面再問過去病史、內服藥、過敏病史、家人（血親）有沒有得過重大疾病（家族病史）、有無懷孕等等。

為求自己能順暢地回答這些問題，事先將這些資訊整理好，去醫院時就能減少回答問題的精神負擔。

多痛才該去醫院？

當某處疼痛，自己卻煩惱該去醫院，還是該待在家觀察看看。應該有許多人都有這樣的經驗吧？

要多痛才該去醫院呢？

「疼痛」是極為主觀的感覺。比方說就算受了完全一樣的傷，不同病患對該疼痛的感受也不一樣。有些人會痛到在床上掙扎扭動，有些人則能夠默默忍受。

所以我們醫師難以設下明確的基準，告訴病患「什麼樣的疼痛可以就診」。只要不是直接診察，就無法對病狀做出正確的判斷。

各位清楚知曉「醫師對於疼痛的判斷有極限」後，接下來我要介紹最好要就診的兩種「常見」疼痛狀況。

① 突然發生疼痛

這裡指的「突然」，不是「看電視的那段時間感到疼痛」那樣的時間長度，而是能準確說出「在看某個節目的某個畫面時感到疼痛」那樣的「突然」，這種疼痛尤其危險。

由於蜘蛛膜下腔出血導致的頭痛，以及主動脈剝離（主動脈壁破裂的疾病）造成的胸痛、背部疼痛等危及性命的「疼痛」，大多都是突然發生。發生這種疼痛時，必須認真考慮就醫。

② 發生從未經歷的疼痛

這裡的「從未經歷」，是指「沒經歷過的強度」以及「沒經歷過的種類」這兩種。像是一生從未經歷過的最強烈疼痛，或是沒有體驗過的疼痛種類，這種時候就該考慮就醫。

另一方面，一、兩週前或一、兩個月前就開始持續發生同樣強度且同樣種類的慢性疼痛，像這樣的情況便可不必緊急就診。疼痛一直持續的話，一定要找機會去醫院接受

診察，這一點並沒有錯，只是不需要在晚上或假日等時候叫救護車或前往急診室。

我之所以這樣寫，是因為這種慢性症狀前來急診室就診的人其實相當地多。這些病患各有理由，像是在平日白天醫院不擁擠的時段，自己的工作無法請假，或是因家裡的事情而分身乏術，但是因為這樣而前往急診室就診，對病患來說極為不利。這一點我會在第四章詳細說明。

要去診所還是醫院比較好？

日本的診所（診療所、小型醫院）是指無法住院或病床數在十九床以下[1]的小規模醫療機構；另一方面，醫院則指收治住院病患的病床數有二十床以上的大規模醫療機構。

那麼，該如何選擇要去診所還是醫院？這個問題的答案因狀況而異。

首先**在初診時（第一次接受診察時）**，診所比醫院好。

初診時去醫院，對病患而言會有以下壞處：

● 候診時間非常長

● 初診費用高昂

● 可能得數度至不同科別的門診就診

大部分的醫院門診，光是預約病患門診量就會爆滿。而且比起初診病患，醫院原則上更以診察預約病患為優先。

初診的人來了之後，護理師等醫療人員會先問診，判斷有無緊急性。除非判斷「就算要排開預約病患，也得趕快診察」，否則就會在醫師診察預約病患剛好有空檔時進行診察，或是最後才診察初診病患，這就是醫院的模式。

雖然對初診的病患非常抱歉，但等了兩、三個小時以上的狀況也並非罕事。初診在最一開始要掛號時，原本就要花很多時間辦理各式各樣的手續，再加上數小時的等待時間，簡直是「把一整天的時間都花在就醫上」。

1 譯註：台灣《醫療法》則規定診所可設九張觀察病床、婦產科十張以下。

此外在日本，初診時去大醫院必須支付「選定療養費」這筆附加費用。醫院設定選定療養費是為了讓病患盡量去附近的家庭醫師那裡就診。這一點也一樣，都是病患一開始就到診所就診較有好處。

初診時前往診所，若醫師判斷「需要進行診所做不到的精密檢查」、「也許需要住院」，就會為病患開立能轉至大醫院的轉診單。只要病患帶著轉診單去就診，便無須支付選定療養費。

還有其他初診去診所較好的理由。

在醫院，每個診療科都有自己的門診掛號櫃檯。常有病患前往醫院初診時，自己不知道該看什麼科。在那種時候，病患一般要在初診掛號櫃檯填寫問診表，櫃檯批掛事務員等行政人員會判斷病患應該要看哪一科，並暫時將病患分配過去。

不過醫療事務員對於病患分科的判斷並沒有經過診察，因此科別選擇的適當與否，不經醫師實際診察便無法得知。

我舉個例子，假設一位病患說「胸痛」，醫療事務員就請他到心臟血管內科就診。

醫師診察後發現病患疼痛的原因為氣胸（肺部有小破洞的呼吸器官疾病）。接下來會如何呢？這次醫師會請病患到胸腔內科就診，病患要移動到別的地方。明明忍了很久才能讓心臟血管內科的醫師診察，這次又得在胸腔內科的候診室等待。病患也得再次跟醫師說明症狀。

如果初診時去診所會如何呢？

若是診所的醫師，應該會引導病患，問出疼痛發生的方式與種類，並將聽診器貼在胸部聽診，判斷「懷疑為氣胸」後，直接寫轉診單給醫院的胸腔內科。如此一來，病患就不用到不必要的診療科就診。加上轉診單上詳細寫著經過與病狀，所以醫院的醫師一見到病患，就能夠順暢無礙地馬上展開診療。

而且診所的醫師還可以幫病患緩解當下的疼痛，或者告訴病患到醫院就診前要先做什麼事前準備，說明他對今後治療方式的預測。

就這一點而言，也可以說初診去診所對病患較為有利。

那麼「以前有過同樣的症狀或疾病，並曾到醫療機構就醫」而非「完全是第一次

的狀況，又該去哪裡就診？

我的答案是這種狀況最好前往過去就醫的機構，無論那是診所或醫院都可以。

因為病患從前生過的疾病與用過的內服藥等相關重要資訊，全都已經記錄在病歷裡。我們醫師能夠事先取得那樣的資訊，所以比起初診病患，更能順暢地進行診療。

比方說病患「以前在Ａ這間醫院動過手術並定期回診，現在出現了自己認為與該疾病有關的症狀而需要就診」，像這種情況就建議到Ａ醫院就診；如果病患「以前定期往Ｂ診所看病並拿藥，現在則出現了與當時相似的症狀而需要就診」，這種狀況便建議到Ｂ診所就診。

猶豫該去醫院還是診所時，希望大家能參考上述內容。

任何地方都能幫忙開立診斷書嗎？

有許多病患就診的目的不是接受治療，只是為了「請醫師開立診斷書（診斷證明書）」。

最常見的情況是因為交通事故等情事，必須請醫師明文說明受傷的狀況與治療所需時間等等。其他還有公司要求提交診斷書這類常見的狀況。

欲請醫師開立診斷書時，有三點希望各位知道。

① 門診開立診斷書要花時間

在門診有病患希望醫師開立診斷書時，醫師會在診察或檢驗結束後開立，病患則要在候診室等待。某些醫院會有門診事務員跟在醫師身旁幫忙起稿，不過原則上都是醫師自己寫。這時，門診的業務便不得不暫時中斷。

當後面還有許多預約病患排隊，且已經等待很久時，醫師就會先替預約病患看診，接著才著手製作診斷書，這種狀況也頗為常見。即便診斷書本身看似是用一張 A4 紙就能簡單寫成的東西，但是由於這樣的原因，**有時得花上許多時間才能交給病患。**

② 申請診斷書要付費

申請診斷書要付費。診斷書的開立費用不納入健康保險給付，醫療機構可以自由設

定價格。雖然大多不貴，但畢竟需要一定的額外費用，建議大家要記住這件事。

③ 某些醫院的急診室無法開立診斷書

有病患會只為了申請診斷書而在晚上或假日前來急診室，不過**有些醫院的急診室無法開立診斷書**。

關於急診室，我會在後面的章節再次闡述。急診室畢竟是進行緊急醫療處置的地方，並非精密檢查的場所，也不一定由擅長該種傷或疾病的醫師負責診察。就算病患因為肩傷而就醫，急診室值班醫師也不一定是骨科醫師。因此，急診室醫師可能會向病患說「如果想要申請診斷書，請在平日的白天到專科門診就診」。

當病患特地來到急診室，經過漫長的等待才終於見到醫師，醫師卻說「無法開診斷書」，有些病患會因而感到憤怒。雖然生氣合情合理，但是如果病患就診的目的是拿到診斷書，那麼事前先詢問是否能開立較為保險吧。

順帶一提，如果是必須提交給保險公司等機構的固定格式診斷書，機制則有所不

同。

基本上不是由病患直接委託醫師，而是要委託醫院的專門窗口。窗口進行事務作業後，不久就會將委託文書送到醫師手上。

醫師會在白天診療業務的空檔，或是結束一天工作後再寫這些文件。除了診斷書，醫師還會收到來自住院病患或門診病患的大量文件，我們醫師得加班處理這些文書工作。碰到因手術或檢查等工作而忙碌的日子，勢必就要延後，有時好幾天都沒有辦法著手處理。

我們會盡量在事務員把委託送過來的當天就把文件處理完畢，但是依據狀況的不同，我們有時也要等到週末之類有完整時間的時候才能處理文件。

另一方面，病患也許會疑惑這只不過是一張紙，說不定自己也能寫，為什麼委託文書窗口後要費那麼多時間自己才能收到。這有時也會成為糾紛的起因。

醫師當然該致力於迅速處理，可是身處醫療現場的醫師因為這種工作而備感疲憊也是事實。這種工作即使不是醫師也能做，日本必須導入更能分擔醫師文書工作的系統。

不過這件事偏離正題，我日後有機會再寫吧！

不知道該看哪一科，該怎麼辦？

最近的診療科會根據不同的專精領域，分得非常之細。因此跟我說「不太清楚各科醫師負責診察什麼疾病」的病患也增加了。

「不知道骨科與整形外科有什麼不同。」

「不懂精神科與神經內科哪裡不一樣。」

這樣的人應該很多吧？其實這些都是截然不同的領域。

有些醫院也會把我專攻的消化系外科，分成專看食道、胃與大腸等管狀器官的「消化道外科（消化管外科）」，以及專看肝臟、膽道、胰臟等器官的「肝膽胰外科」。還有醫院會設置專門進行肝臟移植的「移植外科」，也有醫院並沒有以「消化系外科」為名的科。

回顧過去，也有只有一個「外科」的時代，不像現在分成專治心臟與大血管的「心臟血管外科」，以及專治肺與氣管的「胸腔外科」、專治乳房疾病的「乳房外科」。這樣想來，「消化系外科」也可以說是比從前要更細的分類。

順帶一提，從以前保留到現在的「日本外科學會（日本外科醫學會）」，涵蓋的領域包括消化器官、心臟、呼吸器官與乳腺。現在在《白色巨塔》或《派遣女醫 X》（Doctor-X）這類描述舊式醫療體制的連續劇裡，也會有能夠對所有疾患進行手術的「萬能外科醫師」登場。

關於各科負責診察什麼樣的疾病，三十二頁圖表一這樣的分類應該相當簡明易懂（只是大致的分類）。

外科是以手術為主要治療手段，內科則是以手術以外的方法為主要治療手段。

我想只要看圖表一，再重新回去思考最初的問題，就能明白「神經內科是用內科的方式治療腦神經，是與腦神經外科配成對的內科」、「整形外科是主要負責皮膚等體表的外科，骨科則是負責肌肉與骨頭的外科」（二○一七年，日本神經學會決定將「神經內科」的標榜診療科名[2]變更為「腦神經內科」，不過現在還是有許多醫療機構仍舊使用「神經內科」）。

2　譯註：「標榜診療科名」為符合日本《醫療法》與《醫療法施行細則》規定的可用診療科名。

圖表一　各診療科負責診察什麼疾病？

①分外科與內科的領域

	內科	外科
消化器官	消化系內科	消化系外科
心臟、血管	心臟血管內科	心臟血管外科
腦神經	神經內科	腦神經外科
呼吸器官	胸腔內科	胸腔外科
腎臟	腎臟內科	泌尿科
皮膚、體表	皮膚科	整形外科
小兒	小兒科	小兒外科

※有些醫療機構的皮膚科也會進行外科治療。

②不分外科與內科的領域

	內科	外科
尿道、生殖器	泌尿科	
肌肉、骨骼	骨科	
乳腺	乳房外科	
耳鼻咽喉頭	耳鼻喉科、頭頸部外科	
眼睛	眼科	
周產期及子宮、卵巢、陰道	婦產科	
肛門	大腸直腸肛門科	

③只有內科的領域

內分泌暨新陳代謝科	精神科
糖尿病內分泌科[3]	腫瘤內科
血液科	一般內科（一般醫學內科、一般醫學科）
風濕免疫科	感染科
安寧療護科	

④無法分內外科的領域

麻醉科、加護病房（ICU）	放射線科
病理檢驗科	急診醫學部、基層醫療

3　譯註：此為糖尿病專科，在台灣通常要於內分泌暨新陳代謝科就診

專科分得如此之細，病患當然會覺得各科專治什麼疾病是難懂的事情。所以才會如同前面小節所提，院方會在醫院櫃檯請病患填寫問診表，以此為參考，將病患分配至適當的科。接著病患就診後，醫師會判斷是否該由自己的科醫治病患，如果醫師發現必須由其他科來處理，就會將病患轉至該科。流程就是如此。

此外還有一種方法，如同前述，病患可以先到什麼病都看的鄰近診所就診，讓診所醫師幫忙判斷。如此想來，也可以說病患本身沒有必要詳細地知道各科醫師的專業領域。

當然，先瞭解自己就診的診療科專精什麼樣的領域是好事，就算只知道大概，也能讓自己比較安心。希望各位看看圖表一，先大致瞭解一下。

接受治療後症狀依舊沒有消失的話，要換醫院比較好嗎？

我在門診常碰到以下這樣的狀況。

其實這樣的就醫方式，對病患來說非常不利。

除了病患認為「我就是跟主治醫師合不來」或「醫師明顯沒有確實診察」這樣的情況，**「因同樣症狀而苦時，前往同一間醫療機構就醫」**原則上對病患較為有利。

因為在C醫院與病患第一次見面的我，無法直接獲知病患「在A診所就診時的病狀」，以及「在B醫院就診時的病狀」。

應該有許多人看到此處後，心想「我能夠靠自己向醫師說明自身病狀與治療的經過」。可是「自己能正確說明的就只有自己察覺到的異常而已」。無自覺症狀、醫師不診察就無法得知的病情，以及數字、語言難以清楚表達的微妙變化，這些病患都很難自己說明。

舉個例子，假設某位病患因肝硬化導致腹水積存，我一週會替他診察一次。我開了能減少腹水的藥，但是病患似乎很不滿，說「症狀還是完全一樣」。可是我診察病患的腹部後，發現鼓脹的狀況比一週前診察時明顯消了許多。我用聽診器進行聽診，發現腸道蠕動的狀況也有改善。跟一個月前相比後，也可知腹部的鼓脹確實已有所改善。雖然病患說「沒有變化」，但是我連續一個月每週都替他診察，從我的角度來看「藥物顯然

有效」，所以我能夠建議病患「再繼續服用這種藥一陣子試試看」。

反之，如果病患前往各種醫療機構治療同樣的症狀，最後才來到我這裡，那又會如何？

我只能透過「非醫療專家的病患本人所說的資訊」，瞭解病患在數間醫療機構就診的期間，病狀如何變化，醫師進行的治療又讓其身體產生什麼樣的反應。

就算病患自己覺得藥沒有效，或許也只是自覺症狀較晚才有變化，實際上已有改善之兆。然後，不忽略這種徵兆並有耐心地持續同樣的治療，也許才是最佳的選項。最能敏銳察知此事的人，就是打從一開始就持續為病患診療的醫師。

在開頭的例子裡，如果在 C 醫院的我開藥，病患服用後症狀有所改善，那麼病患或許會認為「這位醫師是名醫」而敬重我。病患應該會決定再也不要去 A 診所與 B 醫院就診，並更加堅信「果然要一直換醫院直到遇到好醫師比較好」。

可是實際上病患要是持續在 A 診所就診，症狀也許會更早改善。或是即便不吃我開的藥，症狀也會隨著時間過去而自然改善也說不定。

如果病患持續至 A 診所就診，醫師也許就會仔細地向病患解說這些事情。

其實哪種藥有效？

還是其實不需要藥物？

說不定病患本來能夠獲得這些關於自己身體的珍貴資訊，但卻不小心錯過了機會。

「因同樣症狀而苦時，前往同一間醫療機構就醫」這樣的作法，應該可以說是高明的就醫方式。

此外，前面已經提過了，「**無論如何都無法信任主治醫師**」的狀況另當別論。在這樣的情況下，病患不必勉強前往同一間醫院就診。關於這種時候的處理方式，我會在第二章講述。

前往醫院前可以先用網路搜尋嗎？

最近有許多人都會在前往醫院之前，先在網路上搜尋自己症狀或疾病的資料。可是網路上的醫療資訊滿滿都是錯誤。二〇一九年七月時，以日本醫大（日本醫科大學）為

核心的團隊調查了網路上的醫療類網站，其報告顯示以「臨床診療指引」為依據的資料僅有一成，無醫學根據的頁面則高達四成，可見錯誤之多。所謂「臨床診療指引」，是以醫學會（學會）為主的眾多專家，參考全世界的論文後製作出來的治療方針，醫學上的可靠程度相當高。

用網路搜尋醫療與健康相關的資訊時，希望大家注意以下三點。

①使用 Google 或雅虎等搜尋引擎時，排名在前面的搜尋結果不一定是值得信賴的資訊

②要確認是否有記載出處或參考文獻

③優先參考醫學會或公家機關提供的資訊

從這裡至第四十一頁的第五行，都是在說明①的理由。由於是稍微偏技術性的內容，所以各位閱讀時想跳過也無妨。

搜尋引擎會從使用者輸入的關鍵字推測搜尋意圖，以自己的演算法進行分析，決定內容（**content**）的排列順序。演算法並未對外公開，不過一般認為決定排名的因素有兩百個以上。

不過搜尋引擎無法判斷那些資訊在醫學上是否正確，或者是否有違倫理。有些文章「針對使用者輸入的關鍵字進行了詳細的說明，且文章寫得簡明易懂，但是內容就醫學來說並不正確」。實際上這樣的文章常常出現於搜尋結果的前幾位。也就是說，就算排序在前也不代表那是可信度高的資訊。

二〇一六年時，有部分醫療與健康資訊的策展網站佔領了搜尋引擎，不正確的醫學內容大量顯示於搜尋結果的前面，變成了社會問題。過去某個策展網站意圖讓使用者在搜尋「想死」這個關鍵字後，能最先看到自家網站，這也是很有名的事情。該網站公司人員在倫理觀方面的不足，當時讓許多醫療相關人士都驚訝得瞠目結舌。

透過搜尋引擎的演算法改善，現在可靠度高的資訊，比當時要更容易出現在搜尋結果的前幾位，但是現況依舊很難說是安全。

此外，搜尋引擎用演算法顯示搜尋結果（稱為「自然搜尋」或「有機搜尋」）的時候，畫面上方一般都會刊登廣告。這叫作搜尋廣告（關鍵字廣告）。

雖然上面用小小的文字寫著「廣告」，但是不容易分辨那是廣告還是自然搜尋的結果，乍看會讓人以為那只是顯示在前面的內容。那些內容只不過是廣告，所以先不論醫學上的正確性，光是內容也未必能滿足使用者的搜尋意圖。

倘若醫療或健康相關的資訊有誤，閱覽那些資訊的使用者就會面臨健康危害的風險。使用搜尋引擎的時候，必須先充分知曉這個工具的特質以保護自己的身體。

那麼想要在網路上查詢醫療或健康相關資訊時，要參照哪種網站頁面才好？那就是②。

不要相信「不知參照什麼寫成的網路文章」是大前提。從前引發問題的策展網站，就是仰賴缺乏醫學知識的寫手撰寫數量龐大的文章。那些寫手都不知道寫醫療文章時必須參照什麼資料，他們沒有這種專業知識（know-how）。所以他們就模仿在網路搜尋到的部落格文章或其他策展網站。

我認為我們在撰寫醫療相關的文章時，必須要參照或引用其他專家檢查（審查）過的醫學論文，或是醫學會發行的臨床診療指引。沒有寫明出處就開始闡述主張的文章，即便是由醫師或藥師這類具備相關資格的人所寫，看的時候也要多加注意比較好。

當然，醫療日新月異，有時我們認為正確的事情，在幾年後會發現那是錯誤的，這樣的情況相當多。獨自寫作的作者要更新自己的知識，使之總是保持在最新的狀態，實際上卻相當地困難。

因此就變成③「優先參考醫學會或公家機關提供的資訊」為佳。

醫學會與公家機關網站的資訊，一般都會經過數位專家的檢查。另外，若是寫的內容有誤，該機關就會有責任問題，所以他們會時時更新可信賴的最新資訊。

舉例來說，若是要找癌症相關的資訊，眾多日本醫師都異口同聲地表示日本的「國立癌症研究中心」的「癌症資訊服務」（https://ganjoho.jp/public/index.html）可信度高。

如果想找消化器官的相關資訊，可以參考日本消化器病學會（日本腸胃科醫學會）官方網站的「給病患與家屬的指引」（http://www.jsge.or.jp/guideline/disease/）。

如果要在網路上查詢資料，利用這種機構的網站比較保險。在想要搜尋的關鍵字後面加上「or.jp」，搜尋結果就會優先顯示醫學會與公家機關的網站。

這種醫學會與公家機關的網站，可能文字不好讀，網站也沒有手機版，或者插圖與照片很少，跟企業花錢製作的網站相比，也許相形見絀。但是醫療與健康資訊，的內容比設計更重要的態度可以保護我們。

雖然接下來是老王賣瓜，有些不好意思，不過請各位也務必要參考我用本名經營的醫療資訊網站「外科醫師面面觀」（https://keiyouwhite.com/）。我除了力求內容正確與維持最新資訊，還致力於「製作容易理解的內容」，所以我想該網站一定能對各位有所幫助。此外經由許多醫師協助，網站內還設了醫學會與公家機關的網站連結列表，並按照科別分類，便於一般民眾參考。希望大家也一定要多加利用。

但是**真的很苦惱的時候，「要在用google搜尋之前就去醫院」**。沉溺於網路上的大量資訊，反而會感到混亂而越來越不安，與其如此，不如直接向醫師諮詢吧。就結果來說，這樣可以在短時間內解決問題。

因病所苦時要先請教朋友嗎？

因為某種疾病或症狀而苦時，應該有很多人都會想要問問有過同樣經驗的朋友吧？

無論是什麼種類的煩惱，聽聽「比自己早經歷過的人」的意見，的確能減輕心理壓力。

但是若要向朋友諮詢有關醫療的事，就必須注意兩點。

第一點，非醫師的一般人非常難判斷「朋友的病狀是否真的跟自己一樣」。

就算病患認為自己非常瞭解自身病狀，要正確地傳達給他人也很困難，而且傾聽方也很難正確地理解，有兩重障礙存在。

比方說，就算病名一樣都是「胃癌」，只要下列項目有所不同，處理方式就完全不一樣：癌症的部位、組織型態（用顯微鏡觀察就能得知的癌症類型）、侵犯深度（癌細胞的深入程度有多深）、轉移至淋巴結的有無與數目、遠處轉移（轉移至胃以外的器官）的有無與部位。

即使現在假設有人的這些條件完全相同，但是年齡、性別、既往病史、家族病史、現在服用的藥、過敏史等疾病背後的所有條件，都可能讓病患顯現出不同的症狀，必須

進行的檢查與治療法也不一樣。

我們醫師長年接受訓練，以求恰當且流暢地向其他醫師傳達這些病患的資訊。我們也能夠讓接收方正確地理解這些資訊，準確地描繪出病患的整體狀況。

因為這是我們醫師的工作，所以是理所應該的。

另一方面，病患互相討論自己的病狀時，應該很難期待彼此能正確地傳達這些資訊。也許病患彼此的病狀其實完全不一樣，但卻會把對方與自己的狀況重疊在一起而有所誤解，反而讓自己變得不安。

實際上有非常多前來門診的病患，會帶著充滿不安與不信任的表情，問：「生同種病的Ａ明明在做Ｂ治療，為什麼醫師不幫我做？」

相反的，如果病患的詢問對象是生同樣疾病但病狀比自己輕微的人，將對方的經驗談與自己的狀況重疊後，病患可能就會太晚就診、耽誤治療。這樣的情形也必須避免。

人傾向於「相信自己想要相信的事情」，這會帶來一種危險性：就算原本打算蒐集不偏頗的資訊，也會在不知不覺之中，只挑選能讓自己感到安心的資訊。

我希望病患感到迷惑茫然的時候，在與朋友討論之前，要先詢問醫師的意見。

要注意的第二點為朋友的經驗不見得是「該疾病或病狀的典型例子」。我舉個例子，請各位針對以下這樣的狀況思考看看。

Ａ被診斷出胃癌，預計使用Ｘ這種抗癌藥物。

Ａ罹患胃癌的朋友Ｂ曾經用過Ｘ抗癌藥物，所以Ａ就向Ｂ詢問副作用經驗。

然後Ｂ一臉遺憾地說：「那時我噁心感太強烈，不太能工作。」

此時Ａ會認為「自己也會因噁心感而痛苦」。或許還會心想「既然我不想接受Ｘ抗癌藥物的治療了就去會讓我用別種藥的醫院吧」。

身邊的人的經驗談，會讓病患受到非常大的影響。

說不定實際有數據顯示「使用Ｘ抗癌藥物時，只要確實地併用止吐藥，會因噁心感而苦的人未達百分之十」。Ｂ也許就是低發生率中的遺憾一例。

我們該以「有統計學數據佐證的知識」為依據，而不是「單一個人的經驗談」。然後對那種知識知之甚詳的人，就是身為該疾病專家的醫師。

當然，我並不是要病患不要參考經驗談。當自己即將面臨預計會帶來龐大身心壓力的治療，已經有過相同經驗的人所說的話，無疑能成為心靈的支柱。

若是病患人數少的罕見疾病，罹患同樣疾病的人互相鼓勵或交換資訊，有機會能讓病患積極面對治療。病友彼此支持的意義非常巨大。

所以，我的想法是希望大家知道「該如何妥善處理」從朋友經驗談中得到的資訊。

有想要接受的檢查時該怎麼做？

「我的頭很痛，所以想要做電腦斷層（CT）檢查。」

「由於身體狀況不好，所以我想要做血液檢查。」

有許多病患都是抱著這樣的動機前來門診。

那些病患不是「因為有症狀發生，所以希望醫師診察」，而是「想要醫師幫忙做○○檢查」。我非常瞭解病患的心情，但是有三件事希望大家先知道。

① 交由醫師判斷「有無檢查必要」較好

首先，「有沒有檢查的必要」、「如果需要，要做什麼檢查」這些問題，**不是專家就無法正確判斷。**

檢查並非沒有害處。伴隨副作用或併發症風險的檢查也很多。只要不是好處大於風險，就沒有接受該檢查的意義。風險較大時，醫師就不會推薦病患做該檢查。

另外在檢查之前，醫師會為病患進行「診察」。比起檢查，有時醫師能從身體診察得到更重要的資訊。

「無論做什麼檢查都沒有顯現出明顯的異常，直到進行身體診察後才知道有異常」，這種類型的疾病很多。尤其面對以神經疾患與膠原病等病症為代表的內科疾病時，許多醫師都覺得身體診察才是最重要的。也就是說，有非常多疾病都是仰賴檢查也不會有任何幫助。

希望進行檢查而前往醫院的人，如果沒有做到檢查，診察就結束了，他們往往會認為「醫師什麼都沒幫我做」。但是即便是那樣的狀況，醫師也一定進行了「身體診察」

才對。請大家務必瞭解，「身體診察」有時是比檢查還要重要的一種診療行為。

當然，在病患認為「沒有檢查就無法安心」時，應該也有一些醫師並沒有充分說明「為什麼不必檢查」。也難怪病患會認為醫師「因為忙碌就偷工」。我認為醫師方也得顧慮病患的這種不安，確實地說明不必檢查的理由。

② 即便做了檢查，也有很多事情無法得知

有些病患相信檢查是萬能的。比方說，如果血液檢查的結果為「無異常」，病患就會判斷身體很健康，什麼疾病都沒有。

許多疾病都無法靠血液檢查得知。 例如多數癌症都無法透過血液檢查診斷。一般的作法是醫師必須替可能罹患胃癌的病患照胃鏡；可能罹患大腸癌就照大腸鏡；可能罹患肺癌就進行胸部 X 光檢查與胸部電腦斷層檢查等等。因為不同疾病需要做的檢查都不一樣（能用血液檢查得知的「腫瘤標記（tumor marker）」也不太會用在癌症診斷上，我會在第三章介紹此事）。

世界上並沒有能夠一次得知所有疾病的便利檢查。基本上，醫師診察之後，會讓病患接受他覺得必須要做的檢查，再將能從該檢查得知的資訊傳達給病患。希望大家知道，一種檢查能知道的資訊很有限。

應該也有病患會認為「希望能確實進行所有的檢查，以調查身體有無異常」。根據病狀來看為無必要的檢查，健康保險不會給付。那種檢查是自費醫療，也就是像自費健康檢查那樣自由選擇要不要做的篩檢。一般門診不會進行那樣的檢查。

究竟該不該像自費健康檢查那樣，連沒有症狀的部分也全都檢查？關於這個疑問，我會在第三章說明。

③ 檢查有「偽陰性」與「偽陽性」這樣的極限存在

各位知道「流行性感冒快速篩檢（以下簡稱『流感快篩』）」嗎？就是將細棉棒插到鼻子深處的那種檢查。

許多人都認為這個檢查是用來調查「有無感染流行性感冒」。然後預期答案會是「你得了流行性感冒」或「你沒有得流行性感冒」這兩者中的一種。

用更正確一點的方式來說，就是認為「如果檢查的結果為陽性，那就是感染了流行性感冒」；「如果檢查的結果為陰性，那就是沒有感染流行性感冒」。

其實這是很大的錯誤。

以下為症狀出現後所經過的時間，以及流感快篩的敏感度對照表。[*1]

- 數小時──敏感度61％（特異度96％）
- 1天──敏感度61％（特異度99％）
- 2天──敏感度92％（特異度97％）
- 3天──敏感度50％（特異度100％）
- 4天～12天──敏感度38％（特異度100％）

「敏感度（sensitivity）」的數字，代表「如果實際找來一群得了流行性感冒的人進行檢查，會有幾％的人為陽性」（特異度則是「沒得流行性感冒的人會有幾％的人為陰性」，在此省略說明）。

也就是說，如果是症狀出現後的一天以內，就算得了流行性感冒，也只有六一％的人會是陽性（等於三九％是陰性）。實際上明明得了流行性感冒，但檢察結果卻是陰性。因為是「假的陰性」，所以就稱作「偽陰性」。

即便是敏感度最高的第二天，也有八％的人會是偽陰性。換言之，就算找來一百名得了流行性感冒的人，並在最佳的時機點進行檢查，也會有八個人是陰性。

就算檢查為陰性，只要病患所處的環境正在流行感冒，且根據病情、症狀與診察判斷，強烈懷疑病患得了流行性感冒的話，我們醫師就會診斷為流行性感冒並告知病患。

換言之，檢查結果只不過是數種判斷基準中的一種。終歸還是得與患病經過及身體診察所得到的資訊一起進行綜合判斷，以此決定治療方針。

當然也有相反的情況。

「其實沒有得流行性感冒，但卻呈現陽性反應。」

這就是「偽陽性」。

其他無論是什麼檢查，也全都是如此。敏感度超過九〇％的流感快篩，已經是相當優秀的類型。

以理想來說，我們希望檢查可以是「所有人的檢查結果為陽性，則所有人都罹病；

檢查結果為陰性，則所有人都沒有罹病」。但是人體與疾病的機制太過複雜。就某種層

面來說，「沒有單一種檢查就能做出這種判斷」是理所當然的事，因為檢查也有極限。

就醫時可以穿平常的衣服嗎？

在本章的最後，我想要談論一件大家甚少注意、但其實非常重要的事情。那就是就

醫時的穿著。

大家去醫院時都穿什麼衣服呢？

從醫師的立場來看，病患在接受診察時所穿的衣服，是會影響診察品質的重要問

題。因為病患的某些服裝，可能會讓我們醫師在診察時吃盡苦頭。

那麼，會讓我們醫師感到「困擾」的病患穿著是什麼樣子？

就結論而言，是「難以露出『出現症狀部位（患部）』的衣著」。各位是否心想

「那是理所當然」？

由於我專門診療消化器官，所以門診有許多腹痛的病患造訪。如果病患穿連身洋裝，診察便相當不易。

診察腹部時，如果不直接用手接觸肚子，就無法正確診察。但是請各位試著想像連身洋裝的構造。我想各位應該能明白，要用手直接觸碰肚子相當困難。雖說是為了診察，但是若醫師要求將裙子全部掀到肚臍上，病患應該不太願意才是。

因此醫師通常先會與病患溝通，不得已地在連身洋裝上診察。隔著衣服診察，會讓醫師難以獲知正確的病情。就這一點來看，不得不說病患「穿著連身洋裝就醫，是對自己不利的行為」。

對於穿連身洋裝的病患，要用聽診器在胸部聽診也很困難。因為手無法從上方或下方伸進去。無論是脫掉連身洋裝，或是掀起裙子後醫師再伸手進去將聽診器放在胸部上，病患都會相當抗拒。

隔著衣服，聽診器會難以聽取聲音。我們醫師使用的某些內科教科書，也寫著「不可以隔著內衣聽診」。面對穿著連身洋裝的病患，我們真的很想直接將聽診器貼在病患胸部上，但是卻困難重重，因而會頗為煩惱。

其他還有各式各樣的例子。

如果膝蓋出現症狀的病患穿著絲襪會如何？即便請病患脫絲襪也相當費時，不僅診察時間會拉長，病患本人也會很辛苦。

也有就診病患說「自己有血便」，但是卻穿著長至大腿的塑身褲。如果有血便，醫師就要檢查有沒有痔瘡等疾病，所以必須診察肛門。脫緊身褲頗花時間，病患要穿穿脫脫也很辛苦。

男性若是穿著緊身的西裝、襯衫，或者有領帶等等，診察就會相當費時。醫師要等病患脫外套、拿下領帶、脫襯衫，之後才終於能夠診察。尤其冬天時，病患穿脫衣物常會導致候診時間延長。

「**就醫時要穿著方便醫師診察患部的服裝**」乍看是理所當然的事情。可是不是所有人都是只為了就醫這個理由而出門，所以若病患不注意，上述的狀況便容易發生。

為了能接受「良好的診察」，病患必須非常注意自己的服裝。

診察時，女性一定要脫掉胸罩嗎？

我在前一個小節提到病患就診時，某些服裝會讓醫師難以聽診而非常苦惱。

那麼胸罩該怎麼處理？

聽診時要脫下來比較好嗎？

要解決這個疑問，就必須先知道「醫師會將聽診器貼放在胸部的哪些地方」。

首先，我們將聽診器貼在胸部上，主要是要聽肺的聲音（肺音）以及心臟的聲音（心音）（順帶一提，我們消化科醫師有時也會為了聽腸蠕動音，而將聽診器貼在病患的腹部）。醫師會聽肺音以確認有沒有肺炎或氣喘等呼吸器官的異常情況；聽心音則是確認心臟有無異常。

圖表二是我簡單畫出的聽診器貼放之處。

● 是聽肺音，○ 則是聽心音的地方。肺音也會在正反面（背的那面）聽。

就如圖表二所顯示的那樣，要聽診的地方與胸罩多有重疊，隔著胸罩聽診幾乎無法聽到聲音。尤其心音（○）重疊的部分頗多，若是不脫掉胸罩直接貼在胸部上聽診，

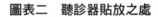

圖表二 聽診器貼放之處

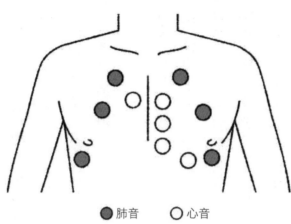

● 肺音　○ 心音

診察的品質就會下降。醫師還是要請病患把上半身的衣服全部脫掉（或是露出整個胸部），這才是診察的正確方法。

雖然這麼說，但是女病患進入診察室後，男醫師突然說「請脫掉胸罩，裸著上半身」，女病患會有什麼反應？

會回答「好，我知道了」並爽快脫光的人應該很少吧？

就算我們完全沒有那種意圖，某些病患也可能會認為那是「性騷擾」。實際上似乎也有醫師在聽診時要女病患脫掉胸罩卻被告性騷擾的案例。

某些行為就算以醫學來說是正確的，也可能會帶給病患很大的精神負擔，如果有醫

師隨便採取這樣的行為，那也是嚴重的問題。醫師必須在醫學正確性與顧慮病患心理層面之間取得平衡。

還有一個現實的問題，如果醫師讓所有病患都脫掉全部的上衣，慢慢地聽診，就會在一個人身上花太多時間，導致門診無法運作。

所以一般會採用的實際作法是「透過其他方式的診察，得知有沒有必要請病患脫掉內衣，以進行仔細的聽診」。

我舉一個例子。

比方說門診來了一位病患，表示「昨天開始發低燒，喉嚨痛，會咳嗽跟流鼻水，症況像是感冒」。病患的氣色良好，也有食慾且水份攝取充分，病患本人也說「跟以前的感冒症狀一樣」。醫師診察後，認為果然可能是感冒（上呼吸道發炎）。

面對這種輕症的狀況，的確沒有必要讓病患裸著上半身進行仔細的聽診。就算不是一百分滿分的聽診，醫師也可以用這樣的態度聽診：「只要能確認有無明顯的嚴重問題即可」。在一般的內科門診與急診之中，這樣的病患占了大多數。

我再舉其他例子。

如果有一位病患前來就診，表示「今天早上開始持續激烈的心悸，而且是第一次有這種症狀」，那該怎麼做？比較好的作法是醫師應該要慎重地將聽診器貼放在病患胸上，仔細聽診以檢查心臟有無異常。像這樣的狀況，醫師要向病患說明脫去內衣的必要性，並請病患脫掉。

另一方面，病患方若是因為羞恥心或社會性限制（醫師害怕「病患認為自己在性騷擾」的風險），導致無法接受完美的聽診，應該也會感到困擾吧？病患要事先知道什麼樣的服裝方便醫師聽診，準備去醫院前再注意服裝的選擇，這樣會是比較好的作法。

我推薦的就醫服裝是**寬鬆的Ｔ恤或內搭衣**，就像在學校或職場接受健康檢查時會穿的那種衣物。如果從衣服下方就能輕鬆把手伸入，病患就不必把衣服整個掀起來並露出胸部。

胸罩則要穿不會太緊的，醫師若有要求就可以稍微挪動的那種胸罩較好。如果是不會過緊的運動內衣就方便挪動，醫師也能顧慮病患，稍微拉開內衣就可以診察。

另一方面，若要從罩杯式上衣的下方伸手進去則相當不易。罩杯式上衣大多相對較緊，手大概只能伸至乳房的下端，所以無法確實地進行聽診。如此一來，醫師就不得不隔著罩杯式上衣聽診，或是請病患脫掉罩杯式上衣，非得從中選擇一種。病患脫掉罩杯式上衣後就會是裸體，所以心裡應該會非常抗拒。

如同前述，病患之中也有一些人的病狀，讓醫師得仔細地聽診。那種時候，我會讓女護理師陪診，並請女護理師盡量協助病患脫衣。盡可能地想出不會造成病患心理負擔的方法，也是醫護人員的工作。

此外，在請病患脫去內衣進行聽診之前，醫師必須確實地向病患說明方法、目的與必要性。

因為若醫師只說「請脫衣服」，就會讓病患感到不舒服，也有導致病患不信任醫師的風險。

第二章

如果醫師令你感到煩惱

無法找出症狀原因的醫師是庸醫嗎？

在出現不舒服的症狀而就醫時，大多數的病患都會有以下這樣的想法吧？

「希望醫師能幫忙找出症狀的原因，準確地說出病名，接著選出對應那個疾病的治療方式，讓我擺脫這種擾人的症狀。」

面對這樣的病患，如果醫師只說「無法明確得知病因」，病患會怎麼想？說不定病患會質疑眼前醫師的能力，心想「如果是醫術佳的醫師，或許就能找出病因」。

另一方面，有些因為某種症狀而前來門診的病患，即使經過醫學檢查也無法找出該症狀的病因，這是我們醫師常有的經驗。我們也時常碰到「沒有病名的狀態」。我認為能夠清楚確定症狀原因或機制的狀況，反而還比較少。這種「無法得到明確答案的問題」在醫療現場是家常便飯，此現象對我們醫師而言是理所當然的事。

這是因為所謂醫學與人體的「本質」就是如此。

無法明確得知病因，所以也無法給出明確的病名，但是病患明顯因為那些症狀而不舒服……

在那種狀況下，如何提出對病患有益的治療方針，也是在考驗我們醫師的本領。

碰到這樣的情況，我們會向病患說明：「雖然不知道確切的病因，不過根據診察與檢查的結果，目前判斷不需要進行更進一步的精密檢查或特別治療。」

然後我們醫師會先提出止痛藥等能夠緩解症狀的治療方式，並告訴病患：症狀產生變化時要再來就診。因為過一段時間再診察、檢查，可能就能得到剛開始無法得知的新資訊，以利診斷。

如果對象是機器，只要找出故障的零件並更換，應該就能解決問題。但是人類的身體不像機器那樣單純。

以人體為對象的我們，需要：

- 用心追蹤
- 提供能夠與症狀和平共處的方法
- 當病狀產生變化，就要重新思考，提出適當的解決方案

這一點時常使醫師與病患想法分歧而導致糾紛。醫師必須讓病患理解醫學的這種特殊性，同時醫師也得充分理解病患是抱著什麼樣的心情前來就醫、對於症狀有何認知，接著再為病患診察。

「不清楚病因是理所當然」這樣的態度，理應無法獲得病患的信賴。

醫師只會寫轉診單給認識的人嗎？

我想應該有很多人都有請醫師寫轉診單的經驗。但是日本裝轉診單的信封袋為了防止竄改，一般會密封起來，病患本人無法得知轉診單的詳細內容。也許是因為如此，才會有許多對於轉診單的誤解，時常有病患問我「醫師只能寫轉診單給他認識的醫師嗎」、「醫師是不是很難寫轉診單給自己母校以外的教學醫院」。

其實，醫師時常寫轉診單給未曾謀面、過去連名字都沒聽過的醫師。醫師欲寫轉診單給教學醫院時，一般不會以是否為自己母校來決定。

那麼醫師到底是用什麼標準選擇轉診醫院？

寫轉診單的目的究竟是什麼？

首先，轉診單裡所寫的內容如下：

● 基本資訊

病患的姓名、年齡、性別

● 既往史

過去生過的疾病與正在治療的疾病（若有需要，也會寫下過敏史等資訊）

● 現在服用的藥物

● 診療經過與觀察

詳細說明病患因為什麼症狀就醫、接受了什麼檢查、對此的診斷為何、做過什麼樣的治療。此外也會記錄診治醫師的想法（推測是什麼疾病、治療得到什麼樣的反應等等）

● 轉診理由

記載「為什麼選擇您為轉診醫師」

接受轉介的醫師原則上為沒有診察過該病患的人。另一方面，轉介病患的原醫師曾直接與病患見面說話、接觸身體以診察，並進行檢查與治療，知道其反應。兩名醫師之間有著龐大的「資訊量差距」。

轉診單最大的目的就在於「填補資訊量的差距」。

或許日本的「轉診單」，聽起來就像是醫師之間會說「平時總是承蒙您的照顧」、「煩請您多多幫忙」等場面話並互相寒暄，不過「寒暄」並不重要。

轉診單最大的重點是：「如何將資訊好好轉達給沒有直接診察過該病患的醫師？」

所以日本轉診單的正式名稱是「診療資訊提供書」（日文為『診療情報提供書』）。

我想應該有許多人都有過這樣的經驗：在門診拜託醫師開立轉診單，結果等了很久。不過在那段時間裡，醫師可是對著電腦拚命地歸納病患的相關資訊並寫成文章。

轉診單分成兩種，一種是因病患要求而寫，另一種是醫師判斷有需要而寫。

因病患要求而開立的狀況，理由可能是「想看別的醫師」或「因為搬家了，所以想要換醫院」等等。

另一方面，醫師判斷有需要的狀況有各式各樣的理由，不過大致可分為以下兩種類

型。我搭配具體的例子一起說明吧！

① 判斷病患必須接受自己醫院無法做的檢查或治療（手術等）的狀況

例以以下這些情況：

「病患疑似得了肺炎而住院，根據住院時所做的精密檢查，得知那是特殊的感染症，於是將病患轉介至能夠進行專業治療的醫院。」

「病患因腹痛而至急診室就診，檢查後得知必須進行膽囊炎手術，但是自己的醫院已經排滿了其他手術，導致無法進行手術，所以將病患轉介至其他醫院。」

「病患手臂撞傷，在急診室做X光檢查後發現骨折，但是自己的醫院沒有骨科，所以將病患轉介至能夠治療的其他醫院。」

也許有人會認為在這些狀況裡，「若醫院之間共享病歷，不是比較有效率嗎」。可惜的是各醫院的電子病歷規格都不同，所以現在無法與不同醫療機構共享病歷。

不過以轉診單來說，比起讓對方直接看病歷，醫師先挑出必要的資訊再傳達給對方，遠遠要更有效率吧。我認為任何業界在交接工作時，與該工作有直接關係的負責

人，都應該要製作出歸納重點的資料並直接交給下一任負責人，這樣才比較有效率。

②在治療過程中，發現病患的狀況可能與自己專業領域以外的疾病有關，判斷必須讓該領域的專家診療

例如以下這些情況：

「因腹痛至消化系內科就診的病患疑似有卵巢疾患，於是轉介給婦產科。」

「病患在進行大腸癌的抗癌藥物治療時，因副作用導致皮膚炎症，所以轉介至皮膚科。」

這些情況有兩種類型，一是「預計轉介後不會再回到自己這裡的狀況」，二是「轉介後還會由自己接著繼續診療的狀況」。前者的目的是「移交」與「交接」，後者則是「請其他專家參與治療」。②裡頭提到讓病患在進行抗癌藥物治療時至皮膚科就診的例子，該種狀況就是後者。這種類型稱作「多專科診療（多科診療）」，醫師也時常寫轉診單給同醫院內的醫師。

無論是哪一種，轉診單的目的都是提供資訊。

我們醫師在挑選接受轉診的醫師與醫院時，會考量「該醫師的專業領域」與「病患從自家前往的交通便捷度」這兩點，並與病患討論再決定。

首先我們會尋找其專業領域能夠診療該病患疾病的醫師或醫院。有時會明確地挑選出一位專門醫治特定疾病的醫師，有時則是選擇專門診療該疾病的醫院。

病患必須長期往返醫院時，醫師要是將病患轉介到從自家要花幾個小時才到得了的遙遠醫院，那就太不體貼了。只要沒有非常特殊的理由，我們選擇轉診醫院時也會一併考慮「病患方不方便前往」。

另一方面，就如開頭所寫的內容，「自己認不認識」或「是否跟自己畢業的大學有關」都不會是重要的選擇標準。若是將選擇範圍縮小為「認識的人」與「大學母校」，反而很難找。

不過還有一種可能性。大多數的受僱醫師，都會在大學的關聯醫院¹之間轉換工作的院所，所以必然會熟悉關聯醫院的資訊。他們知道該些院所的詳細情況，像是有什麼

1　譯註：日本的大學「關聯醫院」指與大學有人事關係的醫療機構。例如某間地方醫院固定向某間醫學大學要求派遣醫師，則該醫院為該醫學大學的關聯醫院。

樣的醫師、能進行什麼樣的治療，因此容易將該些院所當成選項。

此外，病患就算前往非轉診單上寫的醫院也沒關係。轉診單的目的是提供資訊，所以即便病患拿著轉診單去別間醫院，只要轉診單上的資訊有確實傳達給對方就沒問題。

可是如同前述，醫師選擇轉介醫院時都有明確的依據。如果病患自己判斷要去其他醫院，最後可能也無法接受適當的醫療而再度被轉介至其他醫院。

開立轉診單要花時間，所以建議大家跟原醫師好好討論要轉診的醫院。

可以老實說「想要換醫師」嗎？

應該有很多人都有過這樣的經驗：固定前往醫院就醫，但卻與主治醫師合不來，因而感到煩惱。

醫師與病患都是人。就算兩人的個性無論如何就是合不來，也不是什麼不可思議的事。不過醫師對病患而言既不是家人，也不是朋友。太過要求與醫師心靈相通也不是良策。與其那樣，不如保有某種程度的距離感，建立平淡的關係，反而能讓治療順利，我

想這樣的狀況應該也很多。

醫師之中或許也有不擅言詞或沉默寡言的醫師。當病患覺得自己的想法不太能傳達給醫師時，希望病患先積極與主治醫師溝通。因為有些醫師乍看嚴肅，但是會積極親切地回答病患的問題。

那麼什麼樣的時候，才能說是該換醫師？

就是**病患與醫師合不來，病患持續忍耐，難以再對治療抱持積極態度的時候**。

雖然治療疾病是醫師的工作，但是要治好疾病，最重要的是病患自身的意願。服用必須吃的藥物，根據醫師規定的進度前往醫院就診，並配合病狀控制飲食與運動等日常生活習慣，也可以說是病患的「工作」。

話雖如此，應該有很多人都不想要直接當面對醫師說「我想要換主治醫師」吧。這種時候病患可以**先請教門診護理師的意見**。

實際上醫師在門診與病患對話時，病患當下沒有說出來的不滿，我們醫師時常事後透過護理師知曉。能直接對醫師暢所欲言的病患並不多。在這種時候，護理師就是可靠的夥伴。病患可以把真心話告訴護理師，請護理師幫忙想對策，這樣也許就能解決問題。

比方說護理師或許會協助更改回診的日期或時段，藉此安排病患接受其他醫師的診察。

另外還有一個方法是拜託醫師將自己轉介到別的醫院。當病患不只與醫師合不來，連醫院整體都讓病患感到不信任時，就不得不採取這個方法。

當然，如同第一章所述，換醫院有一個問題：「無法讓同一位醫師持續觀察病患的病狀變化」。所以不得不換就診的醫院時，一定要請原醫師開立轉診單。轉診單的目的就如前一個小節所寫的一樣。

在其他醫院第一次診察轉診病患的醫師，在選擇必須對病患進行的醫療行為時，轉診單就是參照用的珍貴資訊來源。原醫師一般都會將病患做過的檢查與其結果印出來，附加在轉診單中。此外，如果病患做過 X 光檢查或電腦斷層檢查，原醫師就會將檔案寫入光碟之類，讓轉診醫院的醫師能夠檢視。

透過這些，讓「非常熟悉病患詳細資訊的醫師」，能夠把該些資訊提供給「不太熟悉這些資訊的醫師」。

就如第一章所寫過的內容，病患將自己的病狀傳達給其他醫師時，很難做到「醫學上的正確」。醫師則會將病患的相關資訊，用轉診單盡可能正確地傳達給其他醫師。轉診單能夠讓更換醫師的負面影響減至最少。

相反的，就算與醫師合不來，病患也必須**避免偷偷前往其他醫院**。如果不帶轉診單就去別家醫院，第一次見面的醫師就只能從病患口中得知之前的診療經過。如此一來，資訊必定不會正確，有治療不順暢的危險性存在。

也許病患會再度接受已知效果不彰的治療，或是接受已知沒有異常的檢查，導致時間與費用上的浪費。

無論是什麼樣的名醫，都不可能在診察病患身體後就看出過去所有的診療經過。為了好好利用醫師的診療服務，病患一定要請原醫師開立轉診單。

另外，對於拜託醫師開立轉診單這件事，病患無須猶豫。平時就常有病患因為調職或搬家等各種理由而委託我們協助轉院，開立轉診單對我們來說是日常工作。我們醫師只要收到開立轉診單的委託，就有確實製作的責任與義務。病患無須客氣，只要把要求告訴我們就好。

雖然前面已經提過了，不過我想再講一次。就醫學來說，由同一位醫師持續替病患診療，無疑是最理想的作法。我並不是積極推薦各位更換醫師或醫院。本小節的主旨是「當各位無論如何都想要更換醫師，希望各位先記住能將風險降至最小的方法」。

第二意見與普通的轉介有何不同？

現在「第二意見（second opinion）」已經是廣為人知的詞彙。許多醫院都準備了「第二意見門診」這種專用的門診，只要病患希望獲得第二意見，醫院就會接受。但凡病患向主治醫師提出要求，說「自己想要到○○醫院的第二意見門診就診」，醫師就會幫忙撰寫詳細的轉診單。

不過應該也有許多人，不太瞭解第二意見與前一小節寫的「轉介」有什麼不同。

第二意見是能夠讓病患請教其他醫師的機制，聽聽其他醫師對病患正在治療的疾病有什麼樣的意見，其目的與一般的轉介完全不同。

一般的轉介是病患為了能夠在其他醫院接受健保診療而就診。轉介醫院的醫師從見到病患的那天，就可以進行檢查或開始治療。若有需要，病患接下來也能繼續前往該間醫院接受治療。

另一方面，第二意見則是「聽聽其他醫院的醫師意見而已」。這並不是轉院，而且這原本就不是普通的門診就診，所以在那裡並不會重新進行檢查或展開治療。第二意見門診的醫師，只會檢視原醫院醫師撰寫的轉診單（診療資訊提供書）並加以評論。由於這無法使用健康保險，所以**要另外收費**，這一點也必須注意。其流程為獲得其他醫師的意見後，再度回到原本的醫院，將該意見作為參考，與醫師再次討論。

病患聽完第二意見的結果後，若是想要在該醫院進行治療，就必須再請醫師幫忙轉介，接著才能進行檢查與治療。屆時醫師就會重新開立以轉院為目的的轉診單。

在門診現場，時常有未能充分理解該機制的病患，不滿地表示「自己明明是想要第二意見而去其他醫院，但是對方卻沒有替自己做檢查與治療」。經由電視等媒體的報導，「第二意見」只有名稱廣為人知，那些誤解或許可以說是其弊病吧。

接下來是題外話，在某個大受歡迎的醫療連續劇裡，有一幕是病患向一位傲慢的醫師說自己想要其他醫師的第二意見，之後該醫師就在高檔酒店發牢騷，說：「病患最重要的就是完全服從醫師」、「說想要第二意見的病患，就把他丟了吧」。

雖然那是虛構的劇情，但是同為醫師的我不禁感到不悅。這樣的醫師當然不存在，而且面對病患想要第二意見的委託，醫師有用心協助的責任與義務。請大家留心，不要產生這種誤解。

在病患面前用手機上網搜尋資料的醫師不可信任？

我們用以下這一個例子來思考看看吧！

有頭痛困擾的病患Ａ前往醫院，他向負責診察的醫師詢問：「我覺得自己的頭痛是偏頭痛，我在網路上找到的網站寫著Ｘ這種藥很有效。我也可以用嗎？」

醫師聽完之後，說：「嗯……我沒聽過那個藥耶。我現在查一下。」醫師從白袍口袋取出智慧型手機，開始低頭搜尋該藥。

過了不久，醫師抬起頭說：「很遺憾，X這種藥沒辦法用在你身上。」

面對這種狀況，A會作何感想？

「這個醫生也太不可靠了。如果是用手機查，那我自己也可以呀。雖然他說『X不能用在我身上』，但是我真的可以相信他嗎？」

或許A會這麼想，然後就去別的醫院也說不定。

這個例子的問題出在兩個地方，一是病患A對於醫療的理解不足，二是醫師的態度。

我們醫師現在要處理的醫療相關資訊量，龐大得相當離譜。新的治療方式與藥物絡繹不絕地出現。當研究顯示某種新的治療方式，比過去認為最有效的治療方式還要更有效果，治療法就會大大改變。這樣的事情在醫療領域是家常便飯。我們醫師必須時時追著這些資訊跑。

再厲害的天才，也不可能把這些資訊全都裝在腦袋裡，時時保持最新狀態，且只要需要就能立刻抽出資訊。就算是自己專攻的領域，也沒有醫師能把所有知識都背起來。

再優秀的醫師也是如此。

醫師需要的反而是以下這三點：

「知道要從何處切入，才能用最快的速度找出現在需要的正確資訊。」

「為了能馬上找出需要的資訊，平時就要有所準備。」

「知道找出的資訊能如何運用在眼前的病患身上。」

如果手機裡存著必要的資訊，且醫師能夠立刻取出，馬上判斷能否用在病患身上，那麼這位醫師應該就可以說是克盡了專家的職責。有些醫師沒有確實的知識，卻在病患面前打腫臉充胖子，一臉自信地回答出不正確的答案，這樣的醫師遠遠更加罪孽深重。

實際上醫師平時就會用手機或電腦，查詢論文或臨床診療指引等資料，藉此確認正確答案，而非仰賴自己的記憶。因為這個工作只要走錯一步就關係到病患的生命，所以醫師反而應該要對醫學知識採取這種一絲不苟的態度。

另一方面，醫師也需要知道「這種內情不易使病患明白」。就算要在病患面前用手機搜尋資料，也要確實說明搜尋的動機，像是「由於這是新藥，所以我也不太清楚。我現在要查一下藥品仿單（package insert，藥品說明書）喔」。讓病患看看手機畫面應該也是很好的作法。

有些高齡者對智慧型手機沒什麼好印象，醫師光是使用手機，就會讓他們產生無謂的不信任感。與其如此，醫師還不如先準備好可以參考的書籍等資料，一直放在手邊時用，需要時再告訴病患「我想要正確地回答您，所以請給我一點時間」，接著再翻閱眼前的書籍，也不失為一個好方法。就這一點來看，前述例子的問題也可以說是醫師準備不足。

為了不要失去病患的信任，醫師必須時時意識到「病患會怎麼看待自己的行動」。因為當病患認為「這個人不可信賴」，治療就無法順利進行。

專科醫師的頭銜可以信任嗎？

對病患而言，應該沒有什麼比醫師的頭銜要更難懂。醫院的官網會刊登醫師的大頭照與簡歷，一般常會看到簡歷裡列了一大堆頭銜。或許有很多人看到醫師簡歷裡列了許多頭銜，就會產生「雖然不太懂其意思，但好像很厲害」的印象。

其中專科醫師的頭銜種類眾多，時常讓病患感到混亂。話雖如此，我也會在自己連載文章的媒體或自己經營的網站上，將一長排專科醫師的頭銜列在簡歷裡。

只要醫師有專科醫師的頭銜，自己就可以信任他嗎？

說到底，醫師為什麼要取得專科醫師的資格，並寫在簡歷欄裡呢？

首先，所謂的專科醫師資格是指「○○醫學會專科醫師」、「○○醫學會認定醫師」[2]、「○○醫學會指導醫師」

大多數的專科醫師資格是透過以下這樣的流程獲得（也有一些醫學會採用例外的制度，所以這只是大概的標準）。

① 加入醫學會一定年數

付錢給醫學會以入會，並每年支付年會費，在醫學會待三至五年以上（醫學會會定期召開大會，會員大多必須參加一定的次數。也有無入會年數限制的資格）。

② 診療過規定數量的病例，並提出證明

自己累積一定次數的診療經驗後統整為報告，或者用網路一一登錄病例，獲得相關事務單位認可（數量因醫學會而異，不過大約為數十至數百件）。

③ 提出一定數量的實績成果

進行一定次數的醫學會領域論文撰寫或發表，作為業績提出後獲得相關事務單位的認可。

④ 通過專科醫師考試

只有滿足條件①至③的醫師，能取得通常一年舉行一次的筆試資格。通過考試後，就能獲認定為專科醫師（考試及格率通常為六至八成。考試費與認定費加起來，一般要

2　譯註：「認定醫師」為符合日本學會（類同台灣醫學會）所設之條件（進修與考試），但尚未正式取得專科醫師資格者。若以等級區分，則為「認定醫師→專科醫師→指導醫師」。

花四萬至十萬日圓。也有一些資格不需要筆試）。

⑤ 換證得持續滿足條件①至③

一般每五年必須換證。為此，醫師必須支付會費以維持醫學會的會員身分，且診療的病例要符合規定數量，並進行一定次數的論文寫作或醫學會發表等等。

由以上可知取得專科醫師資格的難易度因醫學會而異，不過大部分都「頗為耗時費力」。醫師要在忙碌的日常業務之間，找空檔撰寫論文或進行醫學會發表，同時也必須為了考試而讀書。

我從前也是每年都為了各種專科醫師的資格而努力念書考試。每天一邊工作，一邊為了考試而伏案念書，還有家庭要照顧，實在相當辛苦。

因此可以判斷擁有許多這種資格的醫師，應有「一定程度」的自我要求。我認為這種醫師至少也**有相當程度的熱情與認真**。

不過不能說沒有專科醫師的資格就是相反。也就是說，並不是「沒有資格等於自我

要求很低」。就算醫師沒有專科醫師的資格，也一樣可以進行診療。沒有專科醫師資格就

無法進行的醫療行為，其實幾乎沒有。無論醫師有幾種專科醫師資格，薪資都不會改變。

擁有資格後，他人反而會以此為委託工作的理由，導致工作增加而更加繁忙。所以

明確認為沒有其必要的醫師就不會去考取資格。我認為會辛苦考取專科醫師資格的人，

應該大多都是「想要獲得病患的信賴」或「想對其他領域的醫師展現自己的專業性，讓

其他醫師能安心交付工作」（我自己就是如此），不過每位醫師的想法都各有不同，並

不是說這才是正確的態度。

順帶一提，常常同列於資格欄位裡的「○○學會會員」或「○○學會正式會員」等

稱號並不是一種資格。「正式會員」也不過是單純的會員，只要支付入會費、年會費並

註冊就可以是正式會員。

「維持學會會員的身份」這件事不需要努力，這既無法保證該醫師的能力，也不能

提升其可靠性。其意思大概就是「透過該學會的會員身份，展現自己有興趣的領域」。

有許多學會即便不是醫師也能加入，也有一些人雖然公開了穿著白袍的簡歷照片並

寫著「○○學會正式會員」，但本人卻不是醫師。

講講題外話，我也常看到有人在簡歷欄位放上「醫學博士」這個稱號。所謂「醫學博士」是指畢業於醫學類的研究所（醫學研究所，The Graduate School of Medicine），寫了博士論文並通過學位審查後所能得到的頭銜。醫學類的研究所之中，有畢業於醫學院並已取得醫師執照的醫師，同時也有許多畢業於其他學院而無醫師執照的人。所以沒有醫師執照也能成為「醫學博士」。「醫學博士」與「醫師」完全不一樣，因此必須避免混為一談（我的意思不是比較何者更優秀，而是詞彙的定義完全迥異）。

為了區分同為「doctor」的這兩者，醫學博士就稱作「PhD（Doctor of Philosophy）」，醫師則稱作「MD（Doctor of Medicine）」。[3] 取得博士稱號的醫師，一般會在英文名稱後面加上「MD, PhD」。意思就是「醫師暨醫學博士」。

想投訴醫師！該怎麼做才好？

「不喜歡醫師的態度。」

「對診療感到不滿。」

各位應該曾因這樣的理由而想抱怨醫師吧？在醫療現場，偶爾會有病患當面向醫師訴說不滿，但是那樣的病患並不多。其實有許多情況，都是病患向護理師或醫療事務員等醫師以外的醫療工作人員大發脾氣。

例如在門診久候而發火的病患對門診護理師大聲斥責，護理師便向醫師報告「病患生氣了」。醫師戰戰兢兢地請病患進診察室後，病患卻很有禮貌地說話，並帶著笑容面對醫師。這樣的狀況頗為常見。護理師與醫療事務員等從屬醫護人員（醫師以外的醫療工作人員），相對較常直接承受這種嚴厲的批判，在醫療現場會有很大的心理壓力。

面對自己一湧而上的憤怒情緒，確實會讓人想要當場說出來，態度強硬地傳達給面前的工作人員，這種心情我非常瞭解。但是這種作法對病患而言不太能說是良策。

如果病患控訴的內容正確，我們當然會積極地採納意見，並用於改善診療體制，不過這同時也可能會讓醫療工作人員感到沮喪，有妨礙正常治療的風險。我不是要對病患

3　譯註：Doctor of Medicine 為「醫學士」，Doctor of Philosophy 則為「醫學博士」。在台灣也有人會稱 Doctor of Medicine 為「醫學博士」。

貼上「奧客」的標籤，但是醫療工作人員心裡會產生一種模糊的印象，認為該病患是「情緒化而容易暴怒的人」。

病患在接受醫療工作人員的醫療行為時，理應希望他們以正確的程序進行，並致力於降低風險。但是工作人員要是分心想著「盡量別讓這位病患生氣」、「盡可能別讓病患的心情變糟糕」，那麼工作人員就可能會下意識地以照顧病患情緒為優先。如此一來，不得不說是反而對病患不利吧。

當然，自己對所受醫療服務的批評意見，悶在心裡而無法傳達的話，對病患來說也會是很大的壓力。因此在這種時候，我建議病患**利用申訴專用的窗口**。

一般醫院的機制是讓病患以投書的形式表達不滿。申訴內容會以匿名的方式分享給醫療工作人員，讓申訴以正向的方式發揮作用。有些醫院會貼在公佈欄上，病患也能夠看見。這樣的病患意見，無疑能協助改善醫療服務。

不只醫療現場，在所有地方欲改善某種體系時，**就算態度強硬地將建議傳達給在實務現場四處忙碌的基層員工，也不太有效果，只會白白浪費心力。**我認為應該要用能夠冷靜傳達自己意見的手段去達到目的。

不開藥的醫師是庸醫？

當病患因為某種症狀就醫並接受了診察與檢查，結果醫師卻判斷「不需要任何藥」，就這樣結束了診療，有些病患會因而認為「醫師沒有幫忙治療」。如果病患認為「拿藥等於治療」，那麼當醫師沒有開藥，病患就會覺得「醫師沒有予以任何治療」。

實際上在醫師沒有開藥的時候，病患最好這樣想：現在是「不可以服藥的時候」。

那麼「不可以服藥的時候」具體來說是什麼樣的時候？

第一種是必須不服用任何藥物以觀察病情變化的情況。

大家應該要想著「自己之後要投書」，暫時「擱置」憤怒的情緒，隔一段時間後再行動，這種作法也許會有一個好處，那就是能更冷靜地傳達意見。請各位務必要嘗試利用這種方式。

當然，我也是設想了自己接受某種服務時感到不滿的情況，帶著自我警惕的心情寫下以上內容。

為了正確地觀察病患身體發生的某種異常如何變化，就得盡可能地避免藥物的影響。醫師什麼都不做，只是觀察病情以正確掌握「診察的觀察結果、檢查結果、自覺症狀」這三者的變化，藉此思考下一步。

要是明明預期不會有明顯的效果，卻胡亂使用藥物，病狀就會因為藥物而產生微妙的變化，導致錯失找出最佳治療手段的機會。如此一來，症狀就無法改善得很徹底，沒有找到明確的原因就中斷治療，或許最後病患又會因同樣的症狀所苦。

就那一點而言，「**什麼都不做並觀察情況」在醫學上可以說是非常重要的診療行為**。我們醫師稱之為「追蹤（follow-up）」，就某種層面來說，我們也將之視為一種重要的「治療」。

第二種是服藥弊大於利的情況。

所有的藥物，視用量也可能會變成毒。藥物有毒性這種副作用，所以**醫師只會在藥物帶來的好處大於壞處時才會開藥**。比方說醫師希望不用藥，讓疾病自然治好，且預測藥物對於改善病狀不太有幫助的時候，若是胡亂用藥，得到的效果就只會是明顯的副作用。這種情況就不能開立處方箋。

感冒用抗菌藥（抗生素）就是一個好例子，詳細內容寫在第六章。感冒的原因大多數都是病毒感染，所以用於細菌感染的抗菌藥大多時候都無效（病毒與細菌是完全不同的微生物）。

另一方面，抗菌藥有噁心感、下痢與過敏等副作用。如果在不可能會有多大效果的時候使用抗菌藥，那就只是白白背負這種副作用的風險。而且隨便使用沒有必要性的抗菌藥，會導致抗藥性細菌（無法以抗菌藥對付的細菌）生成。這意味在面對嚴重的細菌感染症而真正需要抗菌藥時，醫師與病患會失去這項珍貴的武器。

這種情況，無疑可說是開藥的壞處大於好處。因此判斷為感冒時，「不開抗菌藥」才是理想的治療方式。

對我們醫師而言，比起下「不該開藥」這樣的判斷，一直開許多藥給病患遠遠更加簡單且輕鬆。那樣能夠讓「想要服藥」的病患高興，我們自己或許也能保有醫師的信譽。

但是真正有能力的醫師，應該是會預測好處與壞處，權衡之後仔細地向病患說明衡量結果，**能夠做出「不開藥」這種選擇的醫師**。只是若要實現之，病患也必須對藥物有充分的理解才行。

該在意醫師畢業自哪間學校嗎？

在醫院時，會問我畢業自哪間學校的病患出乎意料地多。也許是因為我大多在大學的關聯醫院工作，所以病患才會好奇我是不是也出自該大學。感覺有許多人都認為醫師的學歷與診療病患所需的臨床能力成正比。

但是學歷真的與臨床能力成正比嗎？

從結論來說，我認為不太相關。雖然這一方面也是我自己的經驗帶來的印象，不過還有一個更簡單的理由，那就是「**考進大學所需要的能力**」與「**成為醫師後需要的能力**」相當不一樣。

一般需要高學力才能考進醫學院。這裡所指的「學力」，並不是深入探討學問、找出問題並解決的能力，單純是指面對國文、英文、數學、理化這些科目的筆試時能取得高分的能力。也可以稱之為「考試能力」。

因此醫學院的學力排名，可以說是在筆試取得高分所需的「考試能力」排名。雖然有些大學也會加入面試與小論文等項目的分數，但是考慮到計分比重，磨練能取得各科

高分的能力果然還是比較重要。因為學生要在大學入學考試之前不斷鍛鍊這種考試能力，並在一次決勝負的入學考試擠入窄門，才能進入醫學院就讀。

這就是現在的考試制度，若是無法通過醫學院的入學考試，就無法成為醫師。

另一方面，成為醫師後需要與考試能力不一樣的能力。例如醫師必須擁有溝通能力，才能好好地與病患建立信賴關係。

此外為求能夠順利進行團隊醫療，醫師需要能與其他醫護人員好好合作的能力。幾乎沒有什麼醫療行為是能夠自己進行的。大多數的醫療行為，都是醫師與其他醫護人員一起進行的團隊工作。我們需要確實地掌握好自己的職責，並適當地互相幫助。

而且醫療現場每天都會有「預定之外的緊急要事」一個接著一個地發生。因為病患的病狀會以我們想像不到的速度產生變化，或是在意外的時間點發生異常。

面對同時出現於眼前的數個「突然出現的工作」與「預定要做的工作」，要如何安排優先順序、如何分配時間、獲得誰的幫助，才能將這些事情處理好？在醫療現場，需要像這樣不斷地進行瞬間的判斷。醫師必須擁有能夠臨機應變的能力。

當然，醫師要選擇適合病患的治療方式時，也必須顧慮罹病患者的心理層面，並瞭解病患與其家人之間的人際關係，以及職業等複雜的社會背景。

這些能力是在進入醫學院或成為醫師後才會獲得訓練，所以剛要進入醫學院時並不需要。

醫師若要提供病患適當的醫療，許多時候也確實需要發揮能記住廣泛醫學知識的能力，以及閱讀論文用的英語能力等等，要運用這些「考試能力」也是事實。可是醫師這個工作，還需要太多那些以外的能力。

基於以上，我認為「**畢業自哪間學校與臨床能力沒有太大的關係**」。

第三章

必知的癌症知識

要如何選擇醫院？

如果不幸罹患癌症，要如何選擇醫院呢？

要用雜誌的名醫排行榜或醫院排行榜來挑選嗎？

要請認識的人推薦評價良好的醫院嗎？

要嘗試在網路搜尋「○○癌　醫院」等關鍵字嗎？

對病患來說，應該沒有比選醫院要更難的事了吧。即便是醫療專家，對於「該去哪間醫院」的答案也會因各種條件而異，因此這並不是簡單的問題。接下來我想要提出一般情況下的三種選項，不過希望各位先明白「理想醫院的選擇方法有個人差異」。

① 先與附近診所的醫師討論

初診選擇至家裡附近的診所就醫有很大的好處，這一點就如我在第一章說明的一樣。

比方說癌症篩檢得知有異常時，與診所醫師討論，醫師就能夠幫忙挑選並轉介適合的醫院。診所的醫師每天都要視需求，轉介病患至各式各樣的醫院。他們大多都知道同屬一個醫療圈[1]的醫院，各自有什麼樣的強項。有些醫生世家代代都在同一塊土地上開業，這種醫師有可能會更瞭解那些資訊。

比起病患自己調查，詢問診所醫師應該遠遠更能獲得可靠性高的資訊。

②將方便從自家前往的醫院納入選項

選擇醫院時，「從自家前往的交通便捷度」非常重要。

在開始治療前還很有精神的時候，病患往往會認為「總有辦法克服吧」，不過交通不便這一點，之後恐怕會造成很大的壓力。像癌症這種大多要花很多時間檢查與治療的疾病，尤其是如此。

1　譯註：日本政府為了分級醫療而設定的地區單位。

若要接受手術，病患必須為了術前檢查而數度在自家與醫院之間往返，而且術後也需要定期就醫、診察與檢察。

最近化學治療（抗癌藥物治療）一般也都是要病患固定至門診進行。有時病患得在身體很難說是良好的狀態下，一週或兩週前往醫院一次，頻繁地往返。如果交通不便，從自家往返醫院的這個行為就會耗費體力，病患也有可能會難以照計畫持續進行治療。

此外病患住院時，家屬也必須頻繁地前來醫院。家屬來醫院不只有探病。手術中或術前術後的病狀說明，醫師一定會請家屬陪同，必須讓大家一起聽取說明。

而且在病患的病狀突然產生變化而必須進行緊急手術時，或者非得緊急送入加護病房時，院方一定會聯絡家屬。有些病患的病狀較嚴重，無法有精神地在醫院內四處走動，家屬就必須代替病患辦理各式各樣的事務手續。

當病患因為疾病而要長期前往醫院就診時，其家人必須知道「醫療人員也會比較常把家屬叫去醫院」。

基於以上幾點，從自家前往醫院的交通便捷度，對於病患本人與家屬都極為重要。

③ **將專門進行癌症治療且病例豐富的醫院納入選項**

醫院一般會在官網等處，依據疾病種類公開病例數。只要看那些資料，無論是誰都能輕易得知醫院一年的病例數。因此，**病患要根據自己的疾病，選擇同疾病診療件數多的醫院並不困難。**

當然，不是說病例數多就代表該醫院一定很擅長治療該疾病。即便是某些自豪手術病例數多的大醫院，也曾有媒體數度報導該些醫院的術後死亡率很高，大有問題。不過另一方面，如果某間醫院在近一年之內，對自己罹患的該種疾病只進行過少少幾次的治療，那麼應該可以判斷，該醫院可能有些缺乏治療該疾病的專業性。

比方說日本胰臟學會發行的《病患用胰臟癌診療指引》裡，就寫著「關於胰臟的外科切除手術，有專科醫師在且手術施行次數多的醫療設施，手術後少有問題」。

不過受僱的醫師大多幾年就會調動一次，專精該領域的醫師調走後，病例數就會大有變化，這種情況很常見。因為「○○醫生調到△△醫院」這樣的資訊釋出後，其他醫師將得了該醫師專精之疾病的病患，轉介到△△醫院的情況可能就會增加。

就這一點來看，醫院有這樣的難處：「即使過去病例數多，將來也未必能維持如此多的病例數」。

此外，癌症治療並不是光有專精的醫師在就可以順利進行。醫院還需要抗癌藥物、安寧療護與復健等相關的專業人員，以及提供癌症病患諮詢服務的專門單位（例如癌症諮詢支援中心），並與地區診療所擁有良好的合作關係等等。為了提升癌症治療的品質，醫院需要多方完善的體制。

實際上日本厚生勞動省[2]指定的《癌症診療合作據點醫院等的指定要件》裡，也包含了這種嚴厲的條件，而且會視情況重新進行評估。各位也可以在官方網站等地方確認這幾點。

另外，對於「該去教學醫院還是市區的民間醫院」這樣的疑問，我的回答是「視狀況而定」。

有非常多的民間醫院，其特定疾病的病例數比教學醫院更多。醫師大多也會在教學醫院與民間醫院之間來來去去，所以「哪裡的醫師較好」這個問題沒有明確的答案。我認為比較好的作法還是不要在意醫院的類別，參考這一小節列出的條件即可。

如果罹患癌症，要選擇什麼樣的治療才好？

請各位想像看看。

如果醫師說你罹患了第三期的大腸癌，你會怎麼做？

倘若眼前的醫師跟你說「先開刀吧！之後為了預防復發，要接受半年的 A 抗癌藥物治療。這是第三期大腸癌的『標準治療』。」你能馬上接受嗎？

只要去書店，就會看到《治好癌症的方法》、《只要吃這個就能讓癌消失》等書名的書堆積如山。或許你也會變得想要看看那些書，參考參考。

在網路上搜尋大腸癌的資料後，也許你會看到高價販售的保健食品或健康食品，文宣寫著「十名罹癌測試者的癌細胞都消失了」。

看到「讓二十人腫瘤變小的最先進免疫療法」這樣的治療法後，也許你也會覺得很有吸引力。

2
譯註：相當於台灣的衛福部加勞動部。

前往專治癌症的診所後，要是醫師說「我在這座城鎮治療了一千名以上的癌症病患，依據經驗，我推薦你這種藥」，並推薦高價的點滴的話，你會怎麼做？也許你會思考自己的預算，並想要稍微嘗試看看也說不定。

如果你有朋友得過癌症，你應該也會想要問對方的意見吧。

「我那時決定，什麼治療都不做。直到現在都還很有精神，元氣滿滿！」

要是聽到朋友這麼說，總覺得也頗有說服力。

新聞接二連三地報導新的癌症治療法，醫療類的綜藝節目則介紹「奇蹟生還的癌症病患」等實際案例，播出戲劇化的內容。

實際上也有一些病患因為暴露於大量資訊之中而感到恐慌。

那麼罹患癌症後，到底要選擇什麼樣的治療才好？

如果有時光機，我們就會想要一個一個嘗試各式各樣的治療並確認成效，再回到過去選擇最有效果的治療法，但是卻沒有辦法。

所以與癌症一決勝負之前，我們會想要知道勝率最高的方法。

所謂勝率高的方法究竟是什麼？

答案就是開頭醫師推薦的「標準治療」。

效果最佳的治療稱作「標準治療」，只要是會診療癌症的醫院，就會提供健保診療範圍內的標準治療。「標準治療」的意思不是「普通型的治療」，而是現在認為「最有效的治療」。

那麼「是否最為有效」的決定根據是什麼？

請見以下。

1. 隨機對照試驗（的統合性分析）
2. 無隨機分派的世代研究
3. 病例對照研究
4. 無控制組的研究
5. 病例報告
6. 專家意見

此六項以可靠度高的順序排列。請把越右邊的項目，想成越可以信賴的依據（雖然我列了一排統計學的困難詞彙，不過各位完全沒有記住的必要，所以瀏覽過去就好）。

首先，最不可靠的依據是「六」的「專家意見」。各位覺得很驚訝嗎？

前面提到「醫師依據自己治療過一千名癌症病患的經驗，推薦獨特的點滴」，這種醫師的意見就是專家意見。無論醫師治療過幾位病患，那也不過是基於個人經驗的意見。

得過癌症的朋友的意見，則是「個人的意見」，甚至連專家都不是」，當然是連「六」都不如。不過如果該朋友的案例，是由專家確實地調查研究並製成病例報告，作為論文發表出來的話，那就相當於「五」。

接下來，用少數幾位測試者證明治療成效的商品又是如何？由於商品展現出的效果，並未經過大規模的臨床研究，所以屬於「四」或「五」。

那麼開頭的醫師推薦的「標準治療」又是如何呢？

比方說大腸癌這種罹病患者數量頗多的疾病，全球各地都進行過大規模的隨機對照試驗（以統計學來說，這是最可靠的臨床試驗），試驗次數多到數都數不清。標準治療則是從中精選出來的優質治療法，所以相當於「一」。

當然，就算是相當於「一」的治療，其效果也有個人差異。實際上也有沒能獲得充分成效的病患。相反的，我的意思並不是相當於「四」、「五」、「六」的治療，就是無效或錯誤的治療。

各項目的差異只在於「按照勝率高的順序進行排列時，排名是在上面還是下面」。

我會優先將已知勝率高的治療法推薦給病患。

想要正確得知癌症治療的效果時，重要的是要確認該治療法是不是曾以嚴格的條件進行臨床試驗，且確實地證實有效。

臨床試驗會找來數百、數千名擁有相同條件的極大量病患，並遵守嚴格周密的規定，解析出藥物的效果。其結果製成論文後，會經過名為「同儕審查（peer review）」的嚴格審查並對外公開。這就是治療法成為標準治療的條件。

「指引[3]」則是統整這些標準治療，並按照癌症種類整理製作成冊。各種癌症的專家會參照全世界的論文，定期討論「指引要採用何者作為標準治療」。然後大部分的醫

3　譯註：guidelines，例如「癌症診療指引」。

院醫師就會參照這個指引進行標準治療。

指引每幾年就會出版一次，在尚未重新出版的期間，世界各地也會不斷進行臨床試驗，結果就會出現新的治療法。因此有些種類的癌症，會有相關機構準備線上版的指引，進行即時的更新。藉由讀取此資訊，我們醫師能夠較早得知最新的資訊。

標準治療是用嚴格的條件證明其效果的治療法，所以獲得相關單位認可而適用於健保診療。就算是原價頗貴的藥物，病患也受惠於健康保險制度與高額療養費制度，可以用比較低的價格使用。這也是標準治療程序分明且展現出客觀成效的證據。

另一方面，健保不給付的高價治療之中，包含了臨床試驗證實效果不如標準治療（或者沒有進行臨床試驗）而無法納入健保診療的治療法。這一點必須要好好注意。

要選擇什麼樣的治療是個人自由。但是病患要擇己所信、信己所擇，這樣**在治療效果不如預期的時候，自己才會覺得「我在那個時間點，已經選了世界上成功率最高的治療法」**。我認為這是讓自己不會後悔的一種方法。

得癌症該不該動刀？

「如果得了癌症，該動手術嗎？還是該選擇手術以外的方法？」

這是雜誌與電視節目常拿來當題材的主題。所謂「手術以外的方法」，是指放射線治療與抗癌藥物治療（化學治療）。

如果是已經讀了前一小節的人，應該會知道要回答這個問題很簡單。因為不同發展程度的各種癌症是手術有效還是其他治療法有效，這些問題幾乎都可以透過從前的臨床試驗取得答案。

也就是說，這個問題換言之就是「你的癌症該進行的標準治療是手術還是其他？（若是手術，則什麼術式是標準治療？）」。

雖然也可能會碰到連專家都煩惱該不該動手術的罕見狀況，但是大多時候都能輕鬆得到「該動手術或以內科治療」的答案。因為過往至今累積起來的數據，會告訴我們最

4　譯註：「高額療養費制度」為日本的一種公共醫療保險制度。該制度為病患每個月的醫療費自付額設定上限，超過的部分由日本健保給付。

適切的答案。

但是這個答案實在太簡單粗率。

應該所有人都會疑惑：「那麼標準治療具體上是如何規定『該不該動手術』？」

若寫得簡單一點，答案便是「**對於大部分的癌（固態癌症、實質固態瘤）來說，可以用手術全部切除的話，手術最為有效**（也有某些種類的癌症例外，後面會再提及）。所謂「全部切除」，換句話說就是「預計可以讓體內完全沒有癌」。

欲完全清除體內的癌，手術是最有效的方法。要用放射線治療或抗癌藥物治療完全清除癌並非不可能，但是沒有手術那種程度的確定性。因為有許多病例都是會有部分癌細胞殘存、產生抗藥性（resistance），過一陣子又開始增殖。沒有什麼治療方式，比外科醫師用眼睛檢視並將病灶全部除去要更加確實。

那麼要如何才能判斷「預計可以讓體內完全沒有癌」？

醫師不可能切開所有病患的腹部，用眼睛檢視惡性腫瘤，並且「嘗試切除看看，能清除就OK，不行的話就中途停止」。醫師必須在手術前就判斷「能不能全部切除」。

其大致的條件是「惡性腫瘤停留於局部」，也就是「**看起來沒有轉移至其他器官**」。

接著用「轉移至肝臟的胰臟癌」這個例子來思考看看。

以技術面來說，醫師可以切除胰臟腫瘤，也可以切除轉移至肝臟的部分，所以並不是不能動手術。但是已經轉移至其他器官（第四期）的胰臟癌，一般不會動手術（當然也有例外）。

在技術上只要想要就可以切除。

可是問題在於手術能否對延長病患壽命有正面幫助。對這種已經轉移至其他器官的癌症動手術，反而有縮短壽命的風險。

我用簡單易懂的方式說明其理由。

首先，當我們知道有一處其他器官的轉移時，可以判斷還有無數肉眼看不見的癌細胞存在。癌轉移至其他器官，意味有數不盡的癌細胞進入血管內乘著血流擴散。因此，我們很難認為那些乘著血流的無數癌細胞，只是湊巧集中至一個器官而已。

此外，既然癌細胞乘著血流擴散，就有可能流至其他器官。一公釐大的腫瘤約有一百萬個癌細胞；一公分大的腫瘤則約有十億個癌細胞。雖然一公釐腫瘤的癌細胞有百萬之多，但是人類的眼睛連確認該腫瘤本身都很困難。

因此即便醫師將肉眼可見的轉移部份切除，當時看不見的微小腫瘤很快就會變大並現身。

癌細胞轉移至其他器官的病例，也包含了淋巴結的遠處轉移病例，以及癌細胞在腹部內四散的病例（這稱作腹膜播種或腹膜轉移）。這些也一樣，只要肉眼能發現一處腫瘤，就該知道還有無數無法看見的癌細胞。

也就是說，面對癌細胞轉移至其他器官的病例，就算用手術把肉眼可見的腫瘤全都除掉，尚處於肉眼無法辨識之程度的癌細胞，很有可能還殘留在體內。

這種「動了手術卻還有癌細胞殘留」的狀況，不僅沒有意義，還必須注意「狀況是否會比不動手術更糟糕」。即便僅有一點點，只要還有癌細胞殘留，那些癌細胞一轉眼就會變大，並快速恢復成原本的大小，而且問題還不僅如此。

首先，病患接受要全身麻醉的大手術，會使體力大量流失，導致身體無法承受殘留癌細胞的生長發展。另外還有一個問題，手術後在體力充分恢復之前，不能進行抗癌藥物治療，所以若是有癌細胞留下，短時間內可是完全沒有能治療殘留癌細胞的手段。

要是發生這些狀況，病患反而恐怕會因為動手術而使壽命縮短。

對我們外科醫師來說，在手術前謹慎評估「是否真的能完全切除癌細胞」是非常重要的事。相反的，如果無法全部切除的可能性很高，就不可以動手術。外科醫師不可以硬是切除癌細胞，導致病患的壽命反而縮短。

當然，也存在例外的情況。

比方說大腸癌合併肝轉移只要符合條件，以手術切除會比較好；卵巢癌的某些病例為腫瘤「減量」會有幫助；某些前列腺癌（攝護腺癌）的病例則可以不動手術、持續觀察。

食道癌有同步化學放射線治療（CCRT）比手術更有效的病例；直腸癌與乳癌也有一些病例，是手術合併抗癌藥物治療（化學治療）或放射線治療最為有效。

結果還是如同開頭所述，過往至今的臨床試驗累積數據，會告訴我們最適合各病例的治療方式。「癌症」這種疾病就是如此多樣，即便是同一種癌症，**依據條件的不同，最適合的治療方式也不一樣**。希望各位能理解這種癌症的複雜性。

而且「某種治療方式是否最適合病患」不光是由疾病本身決定。比方說，縱使疾病的發展程度最適合動手術，但**病患年事已高或者該以其他疾病的治療為優先**，醫師就會

視情況選擇不動手術。

基於以上理由，如果各位碰到「該切除癌細胞，或不該切除」這種簡單而極端的選項，請不要太快做決定。

因為癌症治療很複雜，無法簡單地說出該動刀或不該動刀。

若要接受手術，要做開腹手術、內視鏡手術還是機器人手術？

近年外科領域的內視鏡手術展現出巨大的進步。隨著電視等媒體介紹內視鏡手術的機會增多，「知道名稱但是不太瞭解其具體機制」的人也逐漸增加。

比方說，我們常從病患口中聽到的誤解有：

● 內視鏡手術是用胃鏡或大腸鏡治療癌症
● 機器人手術是由機器人自動進行手術
● 即便傷口很大，但還是開腹手術比較安全

圖表三　內視鏡手術

我將在本小節說明那些為什麼可以說是「誤解」，並介紹內視鏡手術與機器人手術的正確知識。

首先，所謂「內視鏡手術」是使用內視鏡進行的「手術」總稱。因為是「手術」，所以是由外科醫師進行。

從前進行的手術是割開皮膚、弄出很大的傷口，以肉眼檢視病灶並加以治療。內視鏡手術則是能取而代之的手法，醫師會弄出微小的傷口，由此放入細長的管狀鏡頭，一邊看著顯示器顯現出的影像、一邊動手術（如圖表三）。

比方說治療胃與大腸疾病的腹腔鏡手術，以及治療食道與肺部疾病的胸腔

鏡手術，都是具代表性的內視鏡手術。醫師以內視鏡手術在病患體內所做的事情，就跟從前外科醫師親手進行的開腹手術或開胸手術幾乎一樣。

由於手無法伸入小孔，所以醫師會插入細長的工具（內視鏡手術用的鉗子），以此進行手術。我向病患說明時，都以「高枝採果剪」為比喻。在癌症病患之中，高齡者相對較多，所以這樣說明他們就能清楚理解。細長鉗子的前端為剪刀或鑷子，醫師可以隔著數十公分遠的距離在自己手邊操作。

另一方面，「內視鏡**治療**」則是用胃鏡（上消化道內視鏡）或大腸鏡（下消化道內視鏡）削除癌細胞的治療法。從前胃鏡與大腸鏡只不過是用來觀察胃與大腸的工具，現今醫療器材的發達，讓這兩者具備了能夠切除小腫瘤與息肉的功能。這樣想就很好懂吧。

嚴格來說，這並不是「手術」，執行者一般都是內科醫師（消化系內科醫師），而非外科醫師。另外，內視鏡治療只適用於非常初期的癌症，除此之外都必須以手術切除。也就是說內視鏡手術的對象是不同發展程度的癌症。

內視鏡手術如同前述，只是在皮膚上開小孔就能進行手術，所以疼痛等身體負擔頗輕。不過知曉此事的病患之中，也有許多人認為「與其開個小傷口做那種拘束的手術，還不如忍受多一點疼痛，開個大傷口動手術」。

實際上「傷口小」只不過是內視鏡手術的一小部分優點。說起來，要是拘束而難以動刀，讓外科醫師都是忍耐著進行的話，內視鏡手術也不會變得如此普及吧。因為新的外科技術若要普及，除了病患之外，對外科醫師也要有很大的好處，要是沒有便無法實現普及。

那麼內視鏡手術真正的好處是什麼呢？

就是以下所舉的這兩點：

- 能夠取得超越人眼的精細影像，而且可以一邊放大顯示畫面、一邊動手術

- 原本人類要拚命窺視才能看見的深處，內視鏡可以像水下攝影機那樣深入，動手術時視野自由

最近的影像技術進步顯著，原本用人眼難以看清的極細血管與膜的構造，都可以藉由內視鏡放大後的精細影像而得以認識。其影響之大，連外科的教科書都因而新增了過去沒有的新資訊。

另外，內視鏡手術的出血量遠遠少於開腹手術。這是因為醫師可以透過內視鏡看見人眼難以辨識的微細血管，並事先使之凝固。

在腹腔鏡手術與胸腔鏡手術裡，醫師會把二氧化碳灌入腹部或胸部，撐出寬敞的空間後再進行手術。這種氣體的氣壓，會抑制微細的毛細血管（微血管）的出血，這也有助於減少出血量。

出血少可以減輕身體的負擔，還有一樣優點，就是能免去一一止血的工夫，縮短手術時間。

此外，直腸、子宮、卵巢與前列腺等骨盆內的器官，位於難以察看的位置，即便在腹部弄出大切口，外科醫師也還是要拚命窺探才看得見。面對大塊骨頭環繞的骨盆內空間，直接以眼睛檢視至深處是很不容易的事。同理，醫師在動食道或肺的手術時，也必須在肋骨圍繞的空間深處進行作業。在內視鏡手術裡，鏡頭連這些空間的深處都能潛

入，並能將肉眼所不及的視野呈現在畫面中。藉此，醫師可更順暢地進行手術。

當然，內視鏡手術需要相當程度的修習訓練，而且不是所有癌症的發展狀況，都保證能安全地進行內視鏡手術。只有在癌症處於一定的發展範圍內，且確定內視鏡手術能為病患帶來更大的好處時，才可以說內視鏡手術是必須採用的治療方式。

那麼機器人手術又是如何？

有些人誤以為「機器人手術是由機器人自動進行手術」，不過機器人手術實際上是內視鏡手術的一種形式。機器人手術以機器手臂取代前述的「鉗子」，並讓外科醫師能夠遠端操控。易言之，這一樣是由外科醫師進行手術，只是使用的工具不同而已。插入病患身體的鏡頭，其機制也與內視鏡手術類似。

機器人手術的優點有以下幾點：

● 鏡頭也是由機器手臂「拿著」，所以畫面不會晃動

● 機器手臂在遠端操控的過程中，會進行手抖矯正等輔助，讓外科醫師能輕鬆進行更精細的操作

- 外科醫師可以坐著動手術

- 外科醫師進行手術時，是坐在距離病患二、三公尺遠的操縱席（醫生主控台，surgeon console），所以醫師不需要穿著清潔的手術衣

從前外科醫師動一般手術時都要與病患待在同一間房間，不過動機器人手術時不會直接接觸病患，所以無須費工夫去穿著清潔的手術衣並仔細洗手。也就是說，外科醫師能夠舒適地進行手術。

機器人手術慢慢透過臨床試驗證明其安全性，最後相關單位於二○一八年四月，大幅增加了日本健康保險給付的術式，現在胃、食道、直腸、腎臟、膀胱與子宮等癌症的手術皆已適用。

今後機器人手術的件數應會更進一步地增加吧。不過機器人手術畢竟只是內視鏡手術的一種形式，沒有什麼手術是「非機器人不可」。

該接受成功率一○％的手術嗎？

電視連續劇有時會出現這樣的台詞：

「手術的成功率是一○％，要接受手術嗎？您想要怎麼做？」

病患本人與家屬聽到「一○％」這個數字都一臉驚愕，面對這個困難的選擇，苦惱「要不要接受這個不是生就是死的挑戰」。

現實中醫師看到這種連續劇的場面時，會覺得相當奇怪。因為我們無法理解「成功率一○％」的意思。

手術的「成功率」到底是什麼？

如果是指手術順利的機率，那「順利」又是什麼樣的狀態？

我們外科醫師所做的手術，大部分都是按照術前的計畫進行，手術後再向病患與家屬說明「手術按照預定計畫做完了」。

因為不同病患所要採用的術式與疾病發展度雖然都有差異，但是外科醫師對於各種疾病，都是採用幾乎一樣的程序進行手術。

各位過去在接受胃鏡檢查時，應該沒有聽醫師說過「胃鏡檢查成功了」，醫師一定是說「胃鏡照預定完成了」才對。

理由跟前述的幾乎一樣。

當然，醫師有時也會在手術中發現未能預測到的異常，或是手術發生意料之外的狀況，不過大部分的手術都很「順利」。如果這樣可以稱作「成功」，那麼只要預計要動手術，「成功率」就都會是「幾乎一○○％」。

反之，如果在動手術前就已經知道「成功率只有一○％」，也就是「有九○％的機率會發生某種問題」的話，就必須選擇手術以外的治療法。

追根究柢，**外科醫師並沒有將「手術按照預定計畫進行」視為「成功」**。手術只不過是病患漫長治療的小小開端。因為醫師要非常注意病患在手術後是否平安順利地復原，連一點點病狀的變化都不能漏掉，要慎重地進行診療，像這樣的「術後管理」極為重要。

不同病患的術後併發症（手術引發的問題）風險都不一樣。

比方說吸菸會造成很大的術後肺炎風險 ;;因糖尿病、高血壓、血脂異常（膽固醇或

中性脂肪的數值太高）與肥胖等生活習慣病而有動脈硬化風險的病患，會有術後發生心血管疾患（心肌梗塞等）或腦血管疾患（腦中風）的風險。手術會對身體造成很大的負擔，這也常常導致遠離手術部位的部分出現症狀。

此外胃或大腸等消化道的手術，也有一定的機率會發生吻合處滲漏（腸的接合部分產生縫隙而使腸液外漏），導致嚴重的腹膜炎。

也就是說，也有一些病例是手術本身很順利，但術後並未順利復原。

因此我們醫師不能在手術結束時說「太好了，成功了」之類的話並掉以輕心。

當然，病患自己也是一樣。雖然很遺憾，但是我們無法讓病患在手術結束後就馬上視之為「成功」而歡欣鼓舞。

反之，如果發生前述的併發症就是「失敗」嗎？

並非如此。

技術再好的團隊進行手術，都有一定的機率會發生術後併發症。如果醫師能早期發現術後併發症即將發生的跡象，並適當地處理或再次手術，順利地跨越這一關，這種時候與其說是「失敗」，不如說這比較接近「成功」。

那麼順利出院的時候，就能夠自信滿滿地說「成功」嗎？

其實還是有很難講的病例。

像癌症的手術，有些人在術後會有一定的機會復發，因此出院之後又會是漫長治療的開始。醫師會請病患定期回醫院就診，慎重地檢查有無復發的徵兆。若有任何異常的變化，就必須進行精密檢查。

尤其是手術前仍在成長發展的癌，其術後復發的機率頗高，無論是外科醫師或病患都完全無法放鬆戒心。

思忖以上內容，就能明白手術根本不能用「成功」或「失敗」這樣的詞彙去簡單表達。「成功率」這個詞彙也難以定義。

所有外科醫師都明白此難處。我們醫師之所以不會在術前誇口「我不會失敗5」，或是不會在術後用爽朗的表情說「成功了」，就是因為這個理由。

接受手術前需要做什麼準備？

如果自己即將要接受癌症手術，要做些什麼準備才好？

雖然這種說法很失禮，不過我至今看過非常多「準備不足」的病患。

說不定現在開始閱讀本小節的你，正心想「我近期沒有接受手術的計畫，所以與我無關」。可是每個人都可能會在某一天突然要接受手術。

外科醫師平時進行的緊急手術多得數不清。「緊急手術」是病患本人與身為醫師的我們都未能預想到的「突然需要動的手術」。正在閱讀本書的你或你的親人，今天都可能會突然需要接受手術。當然，即便不緊急，自己也可能會罹患某種一個月或兩個月後會需要動手術的疾病。

就此層面來看，可以說**每一個人都處於「即將接受手術」的狀態，平常就必須事先做好「接受手術的準備」**。

5　譯註：《派遣女醫X（Doctor-X）》女主角大門未知子的名言暨口頭禪。

那麼具體來說要做什麼準備才好？

接下來我要說明大家平常就該注意的兩種「準備」。

首先是禁止吸菸。

在手術前吸菸，已知會引發術後肺炎這樣的呼吸器官併發症、或心臟與血管等心血管併發症，除此之外，傷口問題與感染等各種併發症的風險也會增加。也有報告指出吸菸者手術後的死亡率，比戒菸者與不吸菸者高[i]。即便動一樣的手術，沒有吸菸的人明明能夠順利出院，但吸菸者卻會苦於各式各樣的併發症而長期住院，或是多次面臨生命危險。

另外，進行全身麻醉手術的時候，醫師會用麻醉藥讓病患睡著，之後將呼吸管放入口中，接上人工呼吸器進行人工呼吸。由於全身麻醉會使呼吸停止，所以病患必須接受這種機器的輔助，否則手術時會無法存活。

人工呼吸器會對肺與氣管帶來相當程度的負擔。術後會讓病患脫離人工呼吸器，重新開始自主呼吸，屆時病患會產生許多痰液。比起不吸菸者，吸菸者術後的痰液更多，咳出痰液會是件苦差事。大量痰液積存並咳嗽，會讓病患在術後感到不舒服且痛苦。

基於以上，**為了讓手術能獲得更佳的治療效果，就必須停止吸菸。**

順帶一提，有些醫院採取的方針是如果發現病患在術前抽菸，就會立刻取消手術，並在發現的當天就強制病患出院。手術一旦延期，就不知道下次什麼時候才能動手術。

因為有些醫院預定要動的手術都已經排到一個月之後。尤其發展快速的癌症，應該無論如何都要避免拖延手術。

當然，有許多吸菸者在決定好要接受手術後，醫師突然指示要戒菸，但自己卻很難停止抽菸。我建議吸菸者要在尚有餘裕時，就先前往戒菸門診等地方展開戒菸治療。

此外還有另一種重要的手術準備，那就是減肥。對手術與術後併發症來說，肥胖都是一大風險要素。

我是消化系外科醫師，所以大多是動腹部的手術，肥胖病患的肚子裡簡直是一片脂肪海。病變部位埋在脂肪裡而無法看見，光是要抵達目標位置就頗費時間。有時甚至會比身材瘦的病患要多花上好幾個小時。

而且通過脂肪組織的脆弱血管容易出血，止血也要多花時間，同時也有出血量增加的風險。如同前述，肥胖有動脈硬化的風險，因此術後發生心肌梗塞或腦梗塞這類疾患

的危險性也會增加。

為了守護自己的身體，過胖的病患必須減重。

其實有時會有病患認為「手術後會有一段時間不能吃東西」，所以就吃得比平常多，到了手術當日反而變胖了。這是非常危險的行為。正因為是術前，才需要控制進食量。

不是只要外科醫師的技術好，就能讓手術按照計畫順利完成。病患平時的準備與努力也是必須。為求能順利接受手術，重要的是病患要遵從主治醫師的指示，確實地事先做好準備。

可以指定執刀的醫師嗎？

從前有一個引發話題的新聞，講述一位病患委託某間醫院的知名教授執刀，但事實上卻是其他醫師執刀，於是病患方提起訴訟，請求一億日圓的損害賠償。

實際上偶爾也會有病患會跟我們說「希望由○○醫生執刀」，指名特定的執刀醫師。

指名特定的執刀醫師，對病患來說究竟有沒有好處？其實我認為「讓院方決定由誰

執刀，對病患較有利的可能性很大」。

為什麼？

要回答這個問題，就必須先從「執刀醫師」這個詞彙的定義開始講起。因為我覺得

強烈想要指定特定執刀醫師的病患，大多對「執刀醫師」一詞稍微有些誤解。

首先，手術一般會由二至四人一同進行。假如由三名醫師進行手術，這些醫師就會

被命名為「執刀醫師（主刀醫生）」、「第一助手」、「第二助手」。

然而在動手術的過程之中，這三種角色的任務時常會有所更動。這是因為一種手術

有多種局面，醫師為了因應各式各樣的情況，必須在動手術時彈性改變分工。

各醫師的能力與經驗值、疾病發展程度、病患體型與出血容易度等各種條件，對角

色如何分配有很大的影響。有時醫師在手術中是靠彼此的默契行事，所以有些手術不會

事先決定好詳細的角色分配。

雖然以下要講的是有一點極端的例子，不過還是請各位試著想像一場棒球比賽。

棒球有各種局面，像是比賽開局時還沒有什麼情勢變動；比賽中間開始勢均力敵；比賽終局則幾乎已經分出勝負。在各種局面當中，要將哪位選手配置在哪個位置的最佳作法均不相同。而且，不如說球隊教練應該是不得不依據對手球隊的能力與布陣、天氣的變化等條件進行彈性調整。我們也可以說那種彈性能夠提高勝利的可能性。

手術也是一樣，最熟練的資深醫師從頭到尾都擔任「執刀（主刀）醫師」，未必能將手術品質提升至最高。

舉例來說，我專攻的消化系外科領域，近年都是把腹腔鏡手術當作大多數疾患的標準手術方式。其實在使用腹腔鏡的胃癌與大腸癌手術裡，許多時候是第一助手比執刀醫師更熟練較好。因為在腹腔鏡手術裡，第一助手的工作是「擴展手術空間」，比起執刀醫師，第一助手在許多時候都需要更高度的技術。

我再舉另一個例子。

我的妻子以前接受過脊髓麻醉的手術。不知道院方是不是顧慮身為丈夫的我是外科醫師，麻醉是由院長直接進行（我們沒有要求）。

脊髓麻醉是相對簡單的技術，所以多由資淺醫師負責。由院長親自進行，或許可以

說是所謂的貴賓服務。

然而該位院長進行脊髓麻醉的過程相當不順利，比一般情況要多花了幾倍的時間。

他平常應該都是將脊髓麻醉交給資淺醫師，自己則是擔任執刀醫師，負責進行手術裡的重要任務。那次讓我再次體認到「手術要照該醫院平時的分工最好」。

雖然脊髓麻醉花了很多時間，不過我的妻子也從事醫療相關的工作，所以她只是認為「院長應該很久沒做脊髓麻醉了吧」，若是一般的病患，一定會極為不安。

「誰來當執刀醫師對順利完成手術較有幫助」，這件事在手術裡是變因，而且只有實際動手術的外科醫師才會知道。有時在手術開始之前，甚至連外科醫師自己都不曉得。

然而在行政手續上必須設定一名「執刀醫師」。因此，由誰擔任「執刀醫師」的標準，會依據醫院自己的狀況任意決定，這就是現狀。「執刀醫師」在法律上並無明確的定義。

有些科別會將「最一開始切開病患皮膚的人」視為執刀醫師，也有科別是將「手術時動刀時間最長的人」視為執刀醫師。無論哪一種在醫學上都沒有太大的意義，那些都

只是便宜行事的定義，我認為就算這樣說也不過分。這些事情對外科醫師而言是常識，但是病患當然不會知道。

因此我被指定為執刀醫師的時候，我總是會盡量用簡單好懂的方式向病患說明這些事情，並告訴病患「請將手術中的分工交由我們決定」（本小節說明的是一般情況，設想的都是數名醫師共同進行的大手術，例如消化器官〈食道、胃、大腸、肝臟、胰臟等腹部器官〉、心臟、肺等器官的手術。另外要請各位明白，我非常瞭解手術時的分工規定並非所有醫院都相同，撰寫本小節時也有考慮到這一點）。

可以問醫師「治得好」嗎？

告訴病患診斷的結果是癌症時，常有病患會問「治得好嗎？」

我們醫師對於這個問題的想法是這樣的：其實**大多時候都很難簡單地回答「治得好」或「治不好」**。至少病患與醫師在進行這種提問與回答時，醫師必須先確認病患對「治好」一詞的定義是什麼，彼此要先有共識。

不只癌症，所有疾病都是如此。

比方說高血壓與糖尿病等生活習慣病，能夠使用「治好」一詞嗎？持續服藥讓血壓與血糖值保持穩定，這樣的狀態當然不能說是「治好」吧。

那如果病患在持續治療的過程中，身體狀況變成不需要服藥也有所改善呢？

雖說不用服藥，但是病患必須定期就醫並以血液檢測管理血糖值，且每天都要測量血壓並記錄，還要天天注意飲食，這樣的狀態算是「治好了」嗎？

更進一步來說，如果「什麼都不必注意，可以按照欲望過生活」的狀態就叫作「治好」的話，那一天會到來嗎？

這樣想來，心裡就會浮現這樣的疑問：生活習慣病到底該不該以「治好」為目標？

那麼癌症又是如何？

我舉個例子，假設有一位病患的大腸癌細胞持續成長並轉移至肝臟。醫師切除大腸癌腫瘤，並且把轉移到肝臟的癌細胞也加以切除，就能說是「治好了」嗎？

當然不能這樣說。因為病患必須頻繁地回診就醫，持續觀察有無復發。

手術結束之後，病患體內的確沒有肉眼可見的腫瘤。但是醫師與病患一邊擔心癌症復發、一邊謹慎觀察的狀態，實在無法說是「治好了」。

如果之後肝臟又出現新的癌細胞轉移，屆時可能就要再次動手術。透過該手術除去腫瘤後，病患還是要繼續回診、慎重觀察病情的變化。

如此一來，就不知道什麼時機點才可以說是「治好了」。尤其癌症這樣的疾病有一定的機率會復發，所以要定義「治好」一詞非常困難。

這樣一想，就會發現不只是癌症，其實「能完全脫離醫療的疾病」並沒有那麼多。無論是慢性心臟衰竭或肝硬化的病患，又或曾有腦梗塞、心肌梗塞並經過治療的病患，通通都要定期回診。病患要持續接受治療以避免疾病惡化或復發。

如果病患將「治好」定義為「能完全不用再接受治療」，那麼大多數的疾病都可以說是「治不好」。

另一方面，我們醫師大多時候都不只是以「病患未來能完全不用再接受治療」為目標，我們還有更大的目標：「在治療疾病的同時，不使病患日常生活的品質下降」。就像是「提供病患能與疾病和平共處的方法」。

不管是誰，但凡身為人類，總有一天會生病。所以我們必須將「**即便生病也能一邊治療、一邊享受受日常生活**」視為一大目標。如果只是一直追求「能完全不用再接受治療」那樣的「治好」，就會讓治療變成一件痛苦的事。

輕微急性疾患與外傷等狀況，其治療完成的基準很明顯，除去這樣的情況，如果病患有「想要治好疾病」的想法，那麼我認為醫師就有必要確實地進行以上那樣的說明。

然後，當病患罹患需要長期治療的疾病時，病患與其想著「想要想辦法將疾病治好」，不如想著「想要減少自己服用的藥量」、「想要把回診就醫的間距拉長」、「為了能開心舒適地過生活，想請醫師幫忙好好控制副作用」，我認為像這樣將「治好」具體地化為語言，比較能看清楚自己該邁向的目標。

無論是誰生病，當然都會想要擺脫疾病，所以醫師也得尊重病患「想要把病治好」的心情，致力於運用專業知識，將「病患的期望化為具體的目標」。

知道剩下的壽命比較好嗎？

得知診斷的結果為癌症後，許多病患的腦中都會浮現這樣的疑問：「我的餘命還有多少」？「癌症」明明是眾多完全迥異的疾病的總稱，但是有些人卻把所有「癌症」都視為同樣的疾病，抱有先入為主的含混觀念，認為「只要罹癌就活不長」。或許時常把各種疾病統稱為「癌症」的某些媒體，應該也要負一部分的責任。

比方說，即便同樣是消化器官領域的癌症，胃癌、大腸癌、肝癌、膽管癌（膽道癌）、胰臟癌、食道癌等不同種類的癌症，其治療方式與預後狀況也完全不一樣。像卵巢癌與前列腺癌等不同領域的癌症，性質就更加不同。

首先，我希望各位能先確實地瞭解以下這一點：「還能活多久」這個問題。依據癌症種類的不同，答案也會完全不同。

另外，就算是同一種癌症，發展程度、治療成效以及病患本身持有的各種因子（年齡、既往史、家族病史等等）都會影響存活時間，每個人的狀況完全不同。知道某個認識的人或名人罹患了名稱一樣的疾病而早早往生，就深信「自己也活不久了」，這樣的

想法並不正確。我想讀至此處的人，應該都已經明白「醫學上的各種條件頗為複雜，要判斷他人的病情是否與自己一樣，是非常困難的事」。

接下來我將以前面所述之內容為大前提，探討「餘命」這個詞彙。

我想「餘命○個月」是常能耳聞的話語，不過其意思本來就不是「該病患在○個月後死亡的可能性最高」。實際上獲知「餘命為六個月」的病患，有些人活了一年，也有人三個月就往生。再厲害的名醫也無法正確預測病患剩餘的壽命。

但是，如果反過來說醫師「完完全全無法想像」所有癌症病患的餘命，那也不正確。因為只要將數百名、數千名得了同樣疾病且發展程度相同的病患數據集結起來並進行統計，就能知道「大致的餘命範圍」。

其實，依據這種過往病患的存活時間數據而導出的「中位存活時間（median survival time）」，一般都是稱之為「餘命」。

所謂中位存活時間（存活時間中位數），是統計罹患某種疾病的人能夠存活的時間，按照時間長度排序後，位於正中間的存活時間數值。比方說將國中一學年的學力測驗成績，按照成績高的順序排列後，最中間的學生分數即為「中位數」。實際上有許多

人的成績比中位數高，也有頗多人的成績比中位數低。同理，有人活著的時間比中位存活時間還要長，也有許多人只活了短短的時間。「中位數」只不過是大概的參考數字。

也就是說，「餘命」只是用統計學從過往數據導出的一種「傾向」。

面對不夠瞭解餘命定義的病患，要是醫師沒有確實說明就告知餘命，就會讓病患與家屬感到不知所措，並承受沉重的精神負擔。要是只傳達「餘命六個月」這件事，說不定病患會大受打擊而喪失治療意願，認為「反正只剩六個月的壽命，接受治療也沒有意義」。

反之，如果病患存活的時間不同於醫師告知的餘命，持續存活了一、二年之久，那麼病患從超過六個月的時間點開始，就要一直跟「說不定自己最近就會死」這樣的恐懼戰鬥，進而耗損精神力。

在病患詢問餘命時，醫師必須先充分考慮到這些事情，並用病患能夠理解的說法，仔細地傳達中位存活時間的定義。

另一方面，病患一定要先知道的事情並非「餘命」這種簡單的數字，而是「之後的**具體治療計畫，以及預計會有的病狀變化**」。例如一位病患經過診斷，得知罹患了持續

成長中的大腸癌，並展開抗癌藥物治療的話，重要的是病患要先理解以下事項：

- 此治療方式要持續至病情變成什麼狀態？發生什麼變化就要中止治療？

- 倘若此治療方式無效，接下來要換成什麼樣的治療？

- 目前有多少治療選項？當現在能使用的治療方式全都無效，下一步該做什麼？自己會面臨什麼狀況？

醫師與病患要配合病狀每次的變化以及對治療的反應，對將來的計畫進行微調，這是很重要的作法。

不過以上也有例外，**當死期迫在眉睫，醫師就能相對準確地推測出範圍較小的「存活時間」**。

比方說，我們醫師都曾經在濱死病患狀態變得非常糟糕的時候，向病患與其家屬說「病患會在短時間內死亡」，也許是幾天或一星期後就會往生」。不只癌症，所有疾病都是如此。只要病患的生命面臨危機，且沒有能延長存活時間的有效辦法，或者沒有進行

只是為了延長存活時間的治療，在這種時候，以日為單位的餘命推測就有一定程度的準確度。

當醫師判斷「病患很有可能再過幾天就會往生」，那麼病患再多活一、兩個月的可能性可以說是相當地小。

各位一定要知道這種時候所用的「餘命（預後）」概念，與剛發現罹病時（病患尚有精神時）所用的「中位存活時間」，兩者的意義並不相同。

雖然這對家屬而言是令人痛苦的事實，但是家屬要做好心理準備，理解病患死期將近這件事，同時也需要「行動上的準備」，明白「自己可能會收到家人死亡的通知，何時被叫去醫院都不奇怪」。只有在這種時候，「餘命推測不可靠」會是不適當的想法。

癌症能夠事先預防嗎？

經醫師診斷後得知罹癌的病患，大多都會回顧自己的過去：「自己那時候不該那樣」、「要是以前這樣做，就不會罹癌了吧」。病患之中也有會責備自己或家人的人。

應該也有人會這樣想：「要是知道預防方法，事情就不會變成這樣了」。

如果自己得知家人或認識的人罹患癌症，說不定自己也一樣會回顧對方的過去，心想「自己要確實地預防癌症，不要讓自己變成那個樣子」，並在網路上搜尋「預防癌症的方法」，或是到書店找書。但是像這樣調查之後，要是找到「像是答案的資訊」就要特別注意。因為各位要知道「有些事物明顯有致癌風險，有些則完全看不出來」。

比方說，研究顯示吸菸是非常多癌症的致癌風險因素，像是肺、口腔、咽頭、喉頭、食道、胃、肝臟、胰臟、膀胱、子宮等部位的癌症。[*2]不過另一方面，完全不吸菸也沒有吸過二手菸的人，也會罹患這些癌症。

目前已知感染幽門螺旋桿菌這種細菌所導致的慢性胃炎，會提升罹患胃癌的風險，但是也有完全沒有感染過幽門桿菌的人罹患胃癌。

研究報告顯示攝取肉類會提升罹患大腸癌的風險，[*3]但是也有幾乎不吃肉的人罹患大腸癌。還有人生活習慣沒有問題，但卻因為遺傳因素，年紀輕輕就罹患大腸癌。

也就是說，有些癌症可以透過改善生活習慣等要素，自己多加注意而使罹癌風險下降，但也有無法如此的狀況。

無論是什麼樣的癌症，其罹癌原因都不會是單一因素。即便是同一種癌症，也可能會因為不同的形成原因而擁有不同的面貌。各位必須知道癌症之形成來自各式各樣的因子疊加，其中也包含了未知的風險因子，然後其形成的過程尚有許多不明的部分。

自己或家人罹癌時，從自己或對方的過去尋找原因，或者責備罹癌的人「過去的某某行為有錯」，這都是沒什麼意義的行為。

在醫療的各種領域裡，都不會有「非黑即白」這樣簡單的答案。認清灰色的事實就是灰色並加以接受，思考自己在那樣的條件下該做些什麼，這才是理智的作法。

那麼面對癌症，我們該做些什麼才好？

這一點我將在接下來的篩檢小節中講述。

要接受自費健康檢查，還是自治體的篩檢？

癌症篩檢在日本分為自費健康檢查與自治體₆的篩檢（以下以「自治體篩檢」稱之）。要接受哪一種癌症篩檢才好呢？

首先我要說明這兩種篩檢的差異。

自治體篩檢指的是市、區、町、村運用公費所實施的低價篩檢。這在日本稱作「對策型篩檢」。這種公共政策的目的在於降低癌症死亡率。其一大好處就是透過政府補助，民眾可以用小額部分負擔的方式接受篩檢，而且其採用的篩檢方式，已經由統計學證明能降低癌症死亡率，既有成效又兼具安全性。

比方說，包含在對策型篩檢內的癌症篩檢如同下頁（圖表四）。

民眾接受篩檢的時間間隔如同圖表四所述，肺癌篩檢是以四十歲以上的男女為對象，一年進行一次.；乳癌篩檢則是以四十歲以上的女性為對象，兩年進行一次。這些篩檢大多費用低廉，這是對策型篩檢很大的優點。

還有一點很重要，那就是篩檢的種類都經過嚴格挑選，皆已證明「符合此年齡層者，只要按照規定的頻率接受檢查，就能降低該種癌症的死亡率」。

6
譯註：此處的「自治體」指日本的地方自治團體，也就是各級地方政府。自治體篩檢類同台灣的公費健檢。

圖表四　自治體實施的對策型癌症篩檢

癌症篩檢的種類	篩檢方法	篩檢年齡	篩檢間隔
胃癌篩檢	問診、胃部X光檢查 或 胃部內視鏡檢查	（胃部X光檢查）40歲以上 （胃部內視鏡檢查）50歲以上	（胃部X光檢查）1年1次 （胃部內視鏡檢查）2年1次
大腸癌篩檢	問診、糞便潛血檢查	40歲以上	每年
肺癌篩檢	詢問（問診）、胸部X光檢查、痰液細胞學檢查		
乳癌篩檢	問診、乳房攝影		2年1次
子宮頸癌篩檢	問診、視診、細胞學檢查、內診	20歲以上	

另一方面，自費健康檢查則是自己負擔費用且責任自負，民眾可任意決定是否要接受篩檢。這種篩檢在日本稱作「任意型篩檢」。由於健康保險不給付，所以光是基本方案也要三萬至六萬日圓上下，依據檢查項目的不同，也可能會超過十萬日圓（醫療機構可以自由決定價格）。民眾可以從種類豐富的檢查項目中自由選擇想要接受的檢查，而且還有一個優點，那就是能在一、兩天內做完全部的檢查，所以不需要數度往返醫療機構。

就像這樣，自費健康檢查的自由度很高，所以醫療機構也必須維持其

品質，使之能安全且正確地進行。日本健康檢查學會（JAPAN SOCIETY OF NINGEN DOCK）為此而訂定了基本檢查項目，並且會審查醫療機構的健檢設施，公布「機能評價認定設施（健檢機能評鑑認證設施）」。

那麼只要金錢方面綽有餘裕，最理想的選項就可以說是「每年進行多種項目的自費健康檢查」嗎？

相反的，自治體篩檢的以下特點，是自費健康檢查所沒有的「缺點」嗎？

- 無法接受未包含在項目內的檢查
- 接受篩檢的頻率要按照規定的時間間隔
- 不符合篩檢年齡的人無法接受檢查

其實也不一定。因為超出適當範圍的過度檢查，潛藏著不好的一面。

較具代表性的**問題就是**「**發現沒有必要找到的疾病**」。各位應該認為「本來就該早點找出所有疾病較好」吧？我舉一個例子。

有一個人在做自費健康檢查時接受了腹部電腦斷層檢查，並找到了胰臟囊腫（pancreatic cysts，胰臟積水的病變），他為了接受精密檢查而至醫院就診。接受檢查後，如果知道是惡性就必須動手術，若是良性則不需要治療。不過有時即便反覆做了各式各樣的精密檢查，也無法判斷是否為惡性。既然有可能為惡性，就不能置之不理，所以有時會不得不動手術。

只要用手術切除並以顯微鏡檢查，就能更加確定地診斷是否為惡性。可是倘若不是惡性（也沒有轉為惡性的可能性），就會變成病患接受了本來也許不需要進行的手術，在身體上弄出很大的傷。

有癌症疑慮的疾病所進行的手術，大多都必須進行大範圍的切除，正常的器官也包含在範圍內。如果要切除「可能是癌症的胰臟病變部位」，原則上必須進行大約會失去一半胰臟的手術。手術後，病患或許還會受併發症所苦。應該也需要長期住院吧。

也時常有病患實際用這樣的方式進行手術後，結果卻得到了「不是癌症」的結論。對此，所有病患都會露出安心的表情，但是另一方面，當病患想到自己今後都要帶著剩下一半的胰臟過一生，心境一定很複雜。

胰臟分泌的胰島素荷爾蒙也可能會變得不足，或者消化所需的胰液變得不夠，病患必須半永久地進行補充治療。也有病患會帶著痛苦的心情回顧過去：「如果當初沒有接受檢查就不用受這些苦。」

就像這樣，**過度檢查的一大缺點就是「接受『其實不需要的檢查或治療』的風險」**。

此外，精密檢查帶來的身體負擔，以及伴隨檢查或治療而來的心理負擔，也都是檢查、篩檢的缺點。

有些接受篩檢的人，誤以為自己會得到的篩檢結果為「是癌症、不是癌症」這樣簡單的形式，但並非如此。當篩檢結果為「異常」，院方不會告知「您罹患了癌症」，而是採用以下的說法：「目前尚無法確定是否為癌症（無法斷言不是癌症），需要進行更進一步的精密檢查」。從這個時間點開始，病患會懷抱強烈的不安，擔心「自己說不定罹患了癌症」，同時還要前往醫院並安排精密檢查的日程。家屬每天也都會煩惱「如果是癌症，一家人該如何支持他」。

當然，如果之後確定真的是癌症並判斷需要治療，那些煩惱與不安或許就可以說是對今後有幫助的「心理準備」。不過，如果精密檢查的結果顯示並非癌症，那就會變成病患與家屬白白耗損了精神。

另外，精密檢查大多會帶來身體上的負擔。以前述的胰臟囊腫例子來說，就需要胃鏡（上消化道內視鏡檢查）、內視鏡超音波檢查、腹部超音波檢查以及ＭＲＩ檢查（磁振造影檢查）等多種項目的檢查。檢查還有一樣風險，那就是有一定的機率會產生偶發病症（檢查引起的非預期副作用）。像內視鏡檢查有出血或穿孔（胃或腸穿破成孔）的風險；使用放射線的檢查，也有因輻射暴露（受放射線照射）而引發各種障礙的風險，這些都是缺點。

在檢查、篩檢時「連不會影響性命的『病變』都找到」，就會帶來以上這樣的嚴重壞處。

因此自費健康檢查應該可以說是「只有充分瞭解以上壞處的人才能接受的檢查」。反之，覺得「自己無法接受這種壞處」的人，應該要優先接受自治體篩檢比較好。自治體篩檢降低死亡率的效果已經過統計學證明，為確實利大於弊的「精選篩檢與檢查」。

無論結果如何，受檢者都能這樣想：「這種篩檢降低死亡率的好處已經過證實，而這就是自己接受這種篩檢所得到的結果」，這樣的想法對之後的自己或家人來說都會是一種安慰，想必能夠成為心靈上的支柱。

此外，有些人會煩惱「是不是有能力自由接受自費健康檢查的富裕人士才能活得長久」；也有人受焦躁感驅使，覺得「如果不一直頻繁地接受各種檢查與篩檢就無法安心」。我認為這樣的人，更應該要事先充分地瞭解檢查與篩檢的缺點面。

順帶一提，也有一些狀況是員工要接受公司規定的癌症篩檢，且各種檢查都有提供費用補助。或許很多人都會煩惱要做哪些檢查與篩檢，不過我的建議還是一樣，推薦以上述原則為基準，優先選擇對策型篩檢採用的項目。

接受胃癌篩檢時，要選胃鏡還是鋇劑比較好？

看了前述的自治體癌症篩檢一覽表後，可知胃癌篩檢可從「胃部內視鏡檢查」與「胃部X光檢查」之間二選一。胃部內視鏡檢查（胃鏡）是以五十歲以上的人為對象，

兩年做一次；胃部 X 光檢查（使用鋇劑的檢查）則是以四十歲以上的人為對象，一年做一次。

應該也有很多人會煩惱該選哪一種吧？

當然，無論哪一種都已證明具有降低死亡率的效果。由於沒有兩者相較之下何者效果較佳的證據，所以才會並列，說穿了就是以統計學來思考的話，「選哪一種都可以」是正確的想法。不過，既然必須選擇其中一種，就需要先知道其檢查的機制與優缺點吧。

首先，胃部內視鏡檢查的優點是除了胃以外，還能觀察咽頭（喉嚨深處）至食道、十二指腸入口為止的上消化道。所以除了胃癌，還能順便檢查其他上消化道疾病，但只能做一定程度的檢查。另外，如果有可疑的病變之處，內視鏡可以靠近並放大影像，直接進行詳細的觀察，所以即便是非常小的病變也能夠發現，發現的可能性可以說是相當地高。

反之，胃部內視鏡檢查的缺點是要從嘴巴放入管狀的內視鏡，那會讓人感到痛苦，而且還有極小的風險會產生併發症。

內視鏡會從嘴巴進入胃中，所以會造成咽喉反射（讓人乾嘔、想嘔吐的感覺）。在檢查之前，醫師會在受檢者的喉嚨深處使用噴霧或凝膠狀的麻醉藥物，這雖然能夠抑制一定程度的症狀，但是咽喉反射有很大的個人差異，有些人在檢查時會感到非常難受。

另外，為了在胃裡進行觀察，醫師會打入空氣，有些受檢者會產生胃被撐開一般的疼痛而感到痛苦。

胃部內視鏡檢查可能會引發的併發症，諸如操作內視鏡時傷到胃壁、出血或是破洞（穿孔）。併發症的發生率為〇・〇〇五%*4，發生機率很小，不過胃穿孔可能會引起腹膜炎，有時甚至會危及性命，所以大多需要動緊急手術。

另一方面，胃部X光檢查則是受檢者飲用鋇劑後，從各種方向拍攝X光片的檢查。優點是不會有前述內視鏡檢查的痛苦感受或疼痛，不過也有缺點。

一般而言，胃部X光檢查很難像胃部內視鏡檢查那樣找到微小的病變。做胃部X光檢查時要讓顯影劑進入胃裡，接著用X光照射以取得「黑白影像（X光影像，也就是X光片）」，醫師再檢視，並非像胃鏡一樣直接觀察病變。尤其胃癌在初期的階段，可能不會像息肉那樣有凸出之處，或是像潰瘍那樣凹陷，只會有些微色調變化，表面依舊平

坦。這種病變要是不直接觀察就極難發現。

此外還有一項缺點，如果進行胃部 X 光檢查後發現異常，最後還是要在其他天進行精密檢查，也就是胃部內視鏡檢查。為求正確診斷，最終還是得仰賴胃部內視鏡檢查的觀察結果。

順帶一提，胃部 X 光檢查絕對不是一種「輕鬆的檢查」。受檢者要飲用鋇劑，之後還要服用發泡劑，受檢者要忍住想要打嗝的感覺，並躺在檢查台上把身體轉往各種方向進行數次攝影，是頗為辛苦的檢查。「痛苦」是主觀的感受，所以不能一概而論，說

「哪一種比較輕鬆」。

各位充分瞭解這些優缺點後，**再依照自己的喜好選擇其中一方就好**。

順便說說，我自己會想要選胃部內視鏡檢查。因為我預想未來自己要是發現罹患了胃癌，之前又在篩檢時選擇了胃部 X 光檢查，那麼我應該會感到後悔：「要是我選內視鏡檢查，說不定會更早發現。」當面前的病患感到猶豫，我也會告訴對方：「請選擇將來回顧也不會感到後悔的路。」

在篩檢時要接受腫瘤標記檢查比較好嗎？

我認為在癌症相關的檢查之中，最多人誤解的就是「腫瘤標記檢查」的目的。

我在門診進行診療時，常有病患跟我說這一句話：「我想查查自己有沒有罹癌，所以請幫我檢查腫瘤標記。」

那些病患的想法應該是「如果腫瘤標記指數（腫瘤指數）高，就可能是癌症；如果指數低就不是癌症，可以放心」。不過很遺憾，一般不可能將腫瘤標記當作「癌症早期發現工具」來使用。

接著我要再一次簡單地解說「腫瘤標記是什麼」。

腫瘤標記是從惡性腫瘤或者其周圍組織分泌出的物質。這種物質會乘著血流跑遍全身，所以能夠用血液檢查調查其數值（濃度）。現在有五十種以上的腫瘤標記。若是罹癌，這些數值有可能會升高，這是事實。

然而腫瘤標記有很大的缺點。

圖表五　腫瘤標記「CA19-9」之癌症的各分期陽性率

（％）

器官名稱	癌症分期（stage）				良性
	I	II	III	IV	
胰腺癌（PDAC）	77	75	80	84	13
膽管癌（膽道癌）	0	55	70	78	11
胃癌	3	11	37	67	3
大腸癌	7	9	30	74	3

出處：「臨床檢查指引2005／2006」日本臨床檢查醫學會

第一個缺點是即便體內有惡性腫瘤，腫瘤標記的數值也幾乎不會在初期的階段就出現異常。

另一方面，倘若該數值是因為惡性腫瘤而上升，就意味「體內有發展程度頗高的惡性腫瘤」，所以不能用於「早期發現」。

不僅如此，甚至還有許多病例是雖然體內有正在成長的惡性腫瘤，但是腫瘤標記的指數卻沒有上升。這正是第一章也說明過的「偽陰性」。例如圖表五。

「CA19-9」是常用的腫瘤標記，圖表五則是此檢查項目的陽性率（出現異常值的比率）。膽管癌、胃癌與大腸癌在癌症分期的前期（初期），陽性率特別地低，即便是發展程度最高的第四期，陽性率也只有六〇至八〇％。也就是說，可知即便體

圖表六　乳癌之各腫瘤標記的癌症分期陽性率

（%）

腫瘤標記	癌症分期（stage）				乳癌復發 非切除病例	良性	健常人
	I	II	III	IV			
CEA	6	10	22	59	62	1	1
CA15-3	4	8	13	38	54	1	0
BCA225	4	14	32	60	73	2	6
NCC-ST-439	25	30	42	56	54	5	0
Erb-B-2	13	13	10	38	51	5	0

出處：「臨床檢查指引2005／2006」日本臨床檢查醫學會

內有已經有所成長的惡性腫瘤，十個人裡也有二至四個人的腫瘤標記指數不會超出標準範圍（正常範圍）。

接下來請看圖表六的乳癌之各腫瘤標記與陽性率。

這也可看出結果頗為相似。

易言之，就算用血液檢查檢測腫瘤標記指數的結果是未超出標準範圍，也不能斷言沒有罹癌，所以完完全全無法安心。這不僅無利於早期發現，連正在發展成長的癌症也難以發現，這樣的話，腫瘤標記果然不是及格的「罹癌調查工具」。

當然，說不定有人閱讀至此後，認為「先不提指數正常的腫瘤標記，如果出現異常值而發現

正在發展的癌症，那麼即便不是早期，光是發現也有意義」。遺憾的是腫瘤標記還有一個很大的缺點，那就是「偽陽性」的問題。

腫瘤標記是惡性腫瘤釋放至血液裡的物質，不過這不是「只有罹癌才會產生的物質」，有許多狀況都是癌症以外的疾病導致指數上升。也就是明明沒有罹癌，但檢查的結果卻是「陽性」。

比方說前述的「CA19-9」，就會因為許多癌症以外的疾病導致指數上升，例如膽囊炎、胰臟炎或肺部疾病等等。

同樣的，會因為消化系統癌症、肺癌、乳癌等惡性腫瘤導致指數上升的「CEA」，也會因為肝臟或胰臟的良性疾病而上升。此外 CEA 這種腫瘤標記，也常常因為受檢者會吸菸就呈現高數值。*5

實際上，我們醫師也常常碰到病患帶著「腫瘤標記的指數偏高」這樣的篩檢結果前來就醫，進行精密檢查後卻「沒有發現任何異常」，這種狀況我們經歷過無數次。雖然稱作「腫瘤標記」，但是「這不是只有惡性腫瘤才會導致指數上升的項目」，這一點必須多加注意。

若是偽陽性，病患就要接受本來不需要做的精密檢查，病患要負擔檢查費用，還要耗費時間與精力反覆前往醫院，檢查也會為身體帶來負擔，並要承擔檢查的風險。

此外，還有許多人的狀況是這樣：「腫瘤標記指數明明很高，但是做了精密檢查，結果卻什麼異常都沒發現」，受檢者得到這種結論後離開醫院，但是不安的感覺依舊沒有消失，仍舊會擔心「自己真的沒有罹癌嗎」。這可能會帶來很大的心理負擔，對病患的日常生活造成負面的影響。

腫瘤標記之中，也有像前列腺癌的「ＰＳＡ」那樣在早期階段就會上升的指數項目，不過是否該用於篩檢這一點尚有討論空間，目前並不建議將之導入市區町村的對策型篩檢（日本有些自治體已自行實施）。

基於以上理由，我認為在篩檢時檢測腫瘤標記這樣的作法，能為我們帶來幸福的可能性頗低。至少想要在篩檢時進行腫瘤標記檢測的人，在接受篩檢之前要先充分瞭解這裡所舉出的諸多缺點。

那麼腫瘤標記究竟是為了什麼目的而用？

腫瘤標記依據癌症的種類而有各式各樣的用途，不過大致可分為兩種：

- 對於正在成長發展或復發的癌症，進行治療效果的判斷
- 用來確認有無術後復發

如果醫師對「發展至無法以手術切除之階段的癌症」或「術後復發的癌症」進行抗癌藥物治療（化學治療），當初持續上升的腫瘤標記指數就會開始下降。醫師可以透過觀察這種變化，推測抗癌藥物的療效。這就是「治療效果的判斷」。

倘若使用了抗癌藥物，腫瘤標記指數還是持續上升的話，就可推測「抗癌藥物的效果可能變差了」；反之要是維持低指數，就可判斷「抗癌藥物仍舊有效」。

當然，要判斷治療效果時，也得並用身體診察以及CT（電腦斷層）、MRI（磁振造影）、PET（正子斷層掃描）等影像檢查。腫瘤標記的變化只不過是「一種參考用的數據」，大家必須注意這件事。

另外，腫瘤標記也能夠用來調查某些種類的癌症有無術後復發。比方說，為了檢查胃癌或大腸癌有無術後復發，相關指引建議以三個月一次這樣相對較高的頻率檢測腫瘤標記「CEA」與「CA19-9」。大腸癌病患可在術後定期以血液檢查檢測腫瘤標記，如[*6]

果指數上升且超過標準範圍，就要懷疑是不是已經復發，並進行精密檢查（當然也會有偽陽性的病例，也就是進行了精密檢查也無法確認有無復發）。

另一方面，乳癌在術後定期檢測腫瘤標記的意義尚有討論空間，我們醫師未必會推薦病患檢測。也就是說，根據癌症種類、病患病狀的不同，腫瘤標記的利用方式也會完全不同。要解釋其數值為何會上升，也需要專業的知識。

總之各位這麼想即可：腫瘤標記是「唯有專家表示需要時才該檢測的東西」。

為什麼胰臟癌很棘手？

在我們消化科醫師要處理的癌症當中，胰臟癌是最「棘手」的一種。五年存活率為六％左右，發現罹癌時能夠動手術的人大約只有二○％*7。換言之，大多數的胰臟癌腫瘤在發現時，都已經成長發展至「無法以手術切除」的階段。

而且即便動了手術，術後的五年存活率也只有二○至四○％左右*7。原因在於復發的狀況非常多。

現在雖然已經在開發能早期發現胰臟癌的方法，但遺憾的是現階段尚無已證明能降

低死亡率的篩檢手段。

星野仙一曾擔任中日、阪神、樂天等職業棒球隊的總教練，他在二○一八年一月時因胰臟癌往生，享壽七十歲。

星野先生在二○一六年七月時發現罹患胰臟癌，在大約一年半後就過世。雖然發現罹癌時的發展程度（癌症分期）也會影響存活時間，不過依我們外科醫師來看，一年半這樣的時間長度在動手術的病例之中，是相對典型的時間間隔。

為什麼胰臟癌如此棘手呢？

理由有兩個。

一是胰臟癌極難在初期階段就發現，二是手術後復發的病例頗多。

難以在初期階段發現罹癌的其中一個理由是，胰臟癌跟其他癌症相比「**更難出現症狀**」。

比方說胃、大腸這些器官是食物會通過的地方，所以惡性腫瘤大到一定程度後，就會出現一些症狀。若是胃癌，就會出現食慾不振、噁心感、嘔吐、胃灼熱感等症狀；大

腸癌則會有血便、腹脹、便祕這些症狀。

然而胰臟並不是食物會經過的地方。胰臟擁有外分泌功能，會分泌用來消化食物的消化酵素；同時也擁有能控制血糖值的內分泌功能，是一種宛若無名英雄的器官。即便此處長出腫瘤，只要不是非常大，就不會出現症狀。

待惡性腫瘤變得相當大後，才終於會出現背痛、腰痛，或是癌向胃、十二指腸浸潤而出現噁心感或嘔吐等症狀。

此外，胰臟之中有消化液「胰液」的通道（胰管）。若是因癌細胞而堵住，就會引發胰臟炎，之後就會出現發燒或腹痛等症狀，所以也會成為發現胰臟癌的契機。

胰臟癌成長之後會侵犯周遭的大血管，或是轉移至肝臟或腹膜，導致無法動手術（即便動手術也無法全部切除乾淨）。因此這種時候會以抗癌藥物治療（化學治療）為主要的治療手段，不過遺憾的是產生戲劇性效果的病例並不多。

再來，**胰臟癌的特色是復發率高**。

有些人誤以為復發是指「明明動手術切除了全部的癌細胞，但卻出現新的癌細胞」，不過並非如此。復發是指手術時有肉眼看不見的癌細胞殘留在腹中，並在手術後

「變大至肉眼可見的程度」。

也就是說胰臟癌復發率高的理由，在於許多病例都是手術時就已經有「肉眼看不見的癌細胞轉移」。

而且胰臟癌的轉移有許多種類：乘著血流移動的血行性轉移、由淋巴進行轉移的淋巴性轉移、癌細胞從惡性腫瘤表面掉落並在腹中擴散的腹膜播種。

胰臟是血流豐富的器官。惡性腫瘤大到某一個程度後，癌細胞就會乘著血流，流向其他的器官，大多會轉移至肝臟。發現罹癌時若已經轉移至肝臟就不會動手術，不過就算發現時沒有轉移而動了手術，只要有肉眼看不見的癌細胞抵達肝臟，術後就會以肝轉移的形式復發。

此外，胰臟癌的特色是即便腫瘤很小也容易轉移至淋巴結。當然，如果是轉移至附近淋巴結的癌細胞，就可以用手術切除。不過連結各淋巴結的淋巴管遍布全身，癌細胞也會流至遠離胰臟的淋巴結。

醫師當然沒辦法將病患體內無數的淋巴結盡數除去。手術時若已經有肉眼看不見的癌細胞跑到遠處的淋巴結，術後就會以淋巴結轉移的形式復發。

而且胰臟與胃、大腸不同，表面沒有厚厚的外壁包覆，所以長在胰臟的惡性腫瘤很快就會冒出表面，癌細胞就會掉落至腹中。

長在腹部器官的惡性腫瘤變大後，癌細胞掉落在腹中（腹腔內）變成許多癌細胞團塊，這就稱作「腹膜播種」。「播種」的意思是「散佈種子」。無數的癌細胞會像撒種子那樣擴散。

發現罹癌時已經有腹膜播種的狀況也頗多，這種狀況就不能動手術。不過即便沒有腹膜播種，只要肉眼看不見的癌細胞已經散佈於腹腔內，術後便會以腹膜播種的形式復發。

此外胰臟癌在動手術後，原有惡性腫瘤的部位也經常會復發，這稱作「局部復發」。因為發展至一定程度的胰臟癌，就算用手術切除肉眼可見的惡性腫瘤，可能還是會有肉眼看不見的癌細胞殘留下來，這樣的狀況頗多。

無論外科醫師如何磨練技術，也沒辦法連肉眼看不見的癌細胞都切除。這就是手術這種治療方式的極限。

或許也會有人認為「若是復發，只要再動手術切除不就好了」，但是只切除肉眼可見的病變是沒什麼意義的行為，就如〈得癌症該不該動刀？〉小節所述。

由以上可知胰臟癌治療依舊狀況嚴峻。不過治療法正持續地進步，這也是事實。

近年出現了組合三種抗癌藥物的嶄新化療方式；還有報告表示有一種有效的全新治療法是在術前先進行抗癌藥物治療，打擊癌細胞至一定程度後再動手術，引發了話題。

我成為醫師後大約過了十年，在這短短十年之間，胰臟癌治療法就有足以讓教科書重寫的巨大變化。許許多多的醫師與醫學研究者，每天都為了提升胰臟癌的治療成績而奮鬥。雖然胰臟癌的治療法尚處於發展階段，但是我非常期待今後的進步開展。

免疫療法是神奇的有效抗癌治療法？

二〇一八年，京都大學的本庶佑教授榮獲諾貝爾生理醫學獎。

讓本庶佑教授得獎的功績為：他是第一位向全世界報告自己發現了「PD-1」分子的人，並且竭盡心力開發了能阻斷 PD-1 的藥物「Nivolumab（商品名稱：OPDIVO®，保疾伏）」。現有的抗癌藥物對部分癌症缺乏效果，而此藥物則能對那些癌症發揮頗大的功效，震撼了全世界。

那麼PD-1這個分子，以及利用PD-1的癌症免疫療法是什麼呢？

這是對什麼癌症都有效的夢幻治療法嗎？

接下來我想要用非常簡單的方式說明其機制，同時寫下各位必須知道的注意要點。

首先，所有人應該都知道「免疫」這個詞彙吧？這種機制是用來排除進入體內的異物。

即便細菌或病毒進入我們的體內，只要免疫機能正常，就可以把這些都視為異物並殺光。體內長出惡性腫瘤時也是一樣，理論上只要能把癌視為異物，就可以靠免疫系統滅癌。

然而實際上癌症無法像感冒那樣輕輕鬆鬆就自然治好。

為什麼？

其中一個理由是癌細胞會讓我們的免疫系統踩剎車，以防止自己遭到消除。在癌細胞讓免疫系統踩剎車以自衛的機制裡，「PD-1」分子就是其中一個要素。

PD-1位於「殺手T細胞（killer T cell）」的表面，殺手T細胞在免疫系統裡的重要職責就是攻擊癌細胞。另一方面，癌細胞的表面則有PD-L1分子，它與PD-1結合後，

就會為殺手T細胞的攻擊踩下剎車。PD-1與PD-L1像「鑰匙與鑰匙孔」這樣結合，以此讓癌細胞逃過免疫系統的攻擊。

於是有一種想法誕生：既然如此，那只要封鎖PD-1，說不定就能讓殺手T細胞恢復原有的攻擊力。Nivolumab正是能結合PD-1並妨礙其作用的藥物。

利用這種機制治療癌症的藥物，就稱作「免疫檢查點抑制劑（immune checkpoint inhibitor, ICI）」。

現在免疫療法已經獲稱為手術、化學治療、放射線治療之後的「第四種癌症治療法」。但是為了避免誤解，有四點必須注意。

① 看到免疫療法這個名稱時要留意

包含免疫檢查點抑制劑在內，已充分證明有效的免疫療法只有一小部分而已。

但是「想要瞭解免疫療法」的人在網路上搜尋後，會看到頁面列出許多「免疫療法」的廣告，那些免疫療法要自費且昂貴，醫學根據也尚不充分；免疫檢查點抑制劑則是經過多國認可，而且已納入健保診療的範圍內。恐怕會有民眾誤以為兩者相同。

日本的國立癌症研究中心[8]，在其網站上刻意區分這兩者。網站將「免疫療法」（廣義）作為免疫療法的總稱，並將包含免疫檢查點抑制劑在內的部分免疫療法，歸為「免疫療法」（已證實有效）。

就算宣傳詞句寫著「現在蔚為話題的免疫療法」，也不代表那一定是已充分證明有效的治療法，所以必須注意。

② 對許多癌症來說尚無效果

我聽說因為諾貝爾獎的話題，導致醫院門診有許多病患詢問「我的癌症可以用OPDIVO® 治療嗎？」

可是免疫檢查點抑制劑現階段只證實對幾種癌症有效，例如惡性黑色素瘤（皮膚癌的一種）、部分肺癌、腎臟癌、胃癌、部分淋巴瘤、頭頸癌以及尿路上皮癌等等。

換言之，對於許多癌症來說，免疫檢查點抑制劑的效果尚不可期。比方說日本最多人罹患的大腸癌以及女性最多人罹患的乳癌，現在就未包含在能有成效的癌症種類之中。

各位必須注意一點：這並不是「對什麼癌症都有效的藥劑」。

③ 並非對所有人都有效

本庶佑教授榮獲諾貝爾獎的報導出來後，某些媒體在講述免疫檢查點抑制劑時，講得好似那是什麼「夢幻的癌症治療法」。

但即便是健康保險會提供免疫檢查點抑制劑給付的癌症種類，也有許多病患實際用藥後不太有效果。在大多數癌症種類的病患之中，能得到有效成果的人至多也只有十五至二五％，這就是現實。[*9,10]

為求能夠區分「成效可期」與「成效不可期」的病患，現在也已經有人在開發能事先利用各種檢查去區分的方法。

④ 具有特有的副作用

免疫檢查點抑制劑是會為人類免疫系統放開剎車的藥劑。所以用藥可能會出現副作用，導致原本在我們體內正常作用的免疫機能發生異常。

實際上會發生大腸炎、甲狀腺功能障礙、第一型糖尿病、肌炎等類似自體免疫疾病（免疫系統將自己的身體誤認為異物而攻擊所造成的疾病）的副作用。

一般都將這些既有抗癌藥物沒有的副作用，特別視為免疫相關不良反應（irAE，免疫相關副作用）。倘若醫療設施無法適當處理這些副作用，就不能用免疫檢查點抑制劑進行治療。

二〇一九年五月，日本臨床腫瘤學會以〈致一般民眾：癌症免疫療法的相關提醒〉為標題，針對時常遭到誤解的免疫療法提出聲明。[11]

其內容清楚記載：「欲接受免疫檢查點抑制劑治療的病患，請選擇具備下列條件的醫療機構：該機構醫師對於該癌症的化學治療與發現副作用時的處理方式，擁有充分的知識與經驗，例如經本學會認證的癌症藥物療法專科醫師[7]；且擁有完善的住院設備等等。」

7　譯註：台灣臨床腫瘤醫學會則提供「臨床腫瘤專科醫師」的資格甄審與認證。

另外，裡面也記述「打算接受保險不給付的自費免疫細胞療法或癌症疫苗療法等治療時，請謹慎小心」。

如同前述，這是因為病患可能會把未在臨床實驗中充分證實成效的「免疫療法」與免疫檢查點抑制劑搞混。

如果病患本人或家屬要讓病患接受免疫療法，為了保護身體，希望病患與家屬要先充分瞭解本小節所寫的內容。

第四章

緊急時刻

猶豫該不該叫救護車時該怎麼做？

我成為醫師後，第一次在急診室工作時，最先感到驚訝的是病患竟然自己從抵達醫院的救護車上走下來。他的症狀是「手被自家的門夾到，很痛」。

在成為醫師前，我只要看到街上停著救護車，不禁就會心想「不曉得是什麼樣的重症患者」、「有人受了重傷嗎」，在一旁好奇地看著熱鬧。同時我也會東想西想…「如果自己或自己的家人需要叫救護車的話……」想到這件事，就覺得有一點恐怖。

對我來說，「叫救護車」就是那樣的一件「大事」。正因為如此，當我知道有人自己走去搭救護車、再走下救護車，便感到非常意外。

然而當時身為不分科住院醫師的我，每天在急診室工作時，發現利用救護車的人反而頗多都是輕症（當然，我也學到「能夠走路」不一定就是輕症）。

實際上根據日本消防廳[1]的調查，利用救護車的人約有半數為輕症。也就是說，沒有必要利用救護車且本來就必須自力就醫（或根本不需要就醫）的人約占半數。

全國消防協會宣導「救護車不是計程車」，呼籲民眾要正確地使用救護車，但依舊

有許多人把救護車視為方便的交通手段。另一方面，呼籲要正確地使用救護車這件事也

有一個問題，那就是真正需要的人會對叫救護車感到猶豫。

許多重症的病患不好意思叫救護車，想辦法自力抵達醫院後，他們說

「我以為因為這種事情叫救護車會被罵」。我也曾經碰過病患自己想辦法抵達醫院後，

卻心肺功能停止而在門診昏倒的案例。

太過強調要正確地使用救護車，只會讓小心謹慎的人退怯，拉高使用救護車的門

檻，至於原本想要呼籲的對象卻沒有聽進去，實在是兩難。我的印象是現在日本常使用

救護車的人不是「需要救護車的人」，而是「對於叫救護車不會感到猶豫的人」。

那麼，究竟什麼樣的情況才「必須叫救護車」？

應該也有很多人認為，雖說「要避免輕症就使用救護車」，但是自己難以判斷是

輕症還是重症。或許也有人會擔心「要是自己以為是輕症，但其實卻不是，那該怎麼

辦？」

1　譯註：類似台灣的消防署。

在日本其實有三種手段可以解決這個問題。

第一個方法是詢問日本當地行政區的急救諮詢窗口，詳細內容也可以在各市町村的官方網站確認。窗口不只可以問「該不該叫救護車」，還可以請教「附近的急救責任醫院在哪裡」與「要如何急救才好」等問題。該窗口全年二十四小時皆提供服務，接線人員主要為護理師，他們會在醫師的支援下為民眾提供建議。

不過急救諮詢窗口可以諮詢的內容，只有當下不舒服的症狀而已。比方說醫院所開藥物的相關問題，或是平時就有的疾病都無法諮詢，所以要多加注意。

第二個方法是利用日本消防廳推出的免費應用程式（ＡＰＰ）「日本全國版急診就醫應用程式『Ｑ助』」。在畫面上選擇症狀後，畫面會出現以下其中一種必要的應對方式。

「現在立刻叫救護車」

「盡可能趕快前往醫療機構就診」

「非緊急狀況，但是要前往醫療機構就診」

「接下來請留意觀察狀況」

民眾能夠依據這些指示，判斷是否該叫救護車或前往醫療機構就診。這是一個很優秀的應用程式，沒有智慧型手機而無法使用應用程式的人，也可以使用網路版。為了在有相關困擾時能夠馬上使用，建議各位先把應用程式下載到手機裡，或是先把網站加入書籤。

第三個方法是參照日本消防廳製作的「救護車使用宣傳單」（https://www.fdma.go.jp/html/new/kyuukyuusha_riyou_leaflet.pdf）。

此宣傳單分為成人版與十五歲以下的兒童版，上面寫有各部位的症狀例子並搭配易懂的插圖。

舉例來說，上面寫著如果「胸部或背部」有「突發的劇烈疼痛」、「突然喘不過氣、呼吸困難」、「胸部的中間產生持續二至三分鐘的緊痛感或壓痛感」、「痛處會轉移」等症狀，就可以考慮要求救護車前來。民眾可以將此視為大致的基準，只要症狀符合上面所寫的內容，就可以叫救護車。建議各位也要先下載好，方便隨時參照。

如果症狀嚴重到沒有參考上述內容的餘裕，當然就得毫不猶豫地叫救護車。老實說，我認為會「猶豫」要不要叫救護車的人，反而該毫不猶豫地叫救護車。因為那些

「要正確地使用救護車」的呼籲對象，都是因為輕微得驚人的症狀，就「毫不猶豫」地叫救護車。

順帶一提，各位必須注意，**症狀輕微時使用救護車反而弊大於利**。首先，病患不知道自己會被帶到哪裡。雖然這是理所當然的事，不過利用計程車或大眾交通工具等方式自力就醫的好處，就是可以選擇前往離自家近而方便性高的醫院，或是自己平常去的醫院。

當然，若是重症病患，救護人員會在救護車內確認病患的診察券等等，如果病患有固定就診的醫院，一般都會優先請求運送過去。但是輕症就不一定如此，救護人員會從可能能夠接收輕症病患的醫院開始詢問。因此救護人員也可能會有違病患自己的期望，將病患運送至不便從自家前往的醫院。

診察結束後，病患當然無法請救護車載回家。就算醫院離家很遠，也得自己想辦法回家，交通費則是自費。病患本人與來時同乘陪同的家屬都是如此。

許多病患在回去前都要預約下一次的門診，如果救護車將病患運送到很遠的地方或

交通不方便的地方，病患下一次還得前往該間醫院。雖然病患也可以請醫師開轉診單，將自己轉至自家附近的醫院，但是這樣會導致病患在診察結束後，還要花費等待手續完成的時間。

要是沒有轉診單就自己前往自家附近的醫院就診，病患就必須再次跟醫師說明狀況，要費兩次工夫，相當地麻煩。如果在同樣的醫院就診，就會有第一次就診時的病歷，不需要再向醫師說明，病患也會有安心感吧！

基於以上理由，症狀輕微時使用救護車反而不便，我比較建議利用計程車或大眾交通工具前往醫院。

搭乘救護車時可以什麼都不帶嗎？

沒有使用過救護車的人，或許會有這種印象：病患由救護車運送就醫後，大多都是直接入院。不過實際上，許多由救護車運送至醫院的病患，都在接受適當的檢查與治療後就回家了。如同前一小節所述，這都是因為救護車運送的輕症病患非常多。

病患自己也不太會預想到回家時的事情，一旦到了要回家的時候，才發現沒有必須的物品而慌張不已，這種狀況時常發生。民眾在叫救護車時大多都處在驚慌失措的狀態，準備往往不夠充分。

我想也有許多病患的狀況，是因為症狀嚴重而沒有餘裕進行充分的準備。可以的話，在等待救護車抵達時，**由同住的家人或周遭的人幫忙事先準備是比較理想的作法**。

一般就診前的準備，如同第一章所述：

● 穿著方便診察的服裝

● 一定要攜帶用藥手冊（沒有的話，就把現在固定服用的藥物全部直接帶去）

這兩點請務必遵守。

另外如果可以的話，也請攜帶自己固定就診的醫療機構所發的診察券。這是因為在醫護人員無法順利引導病患說出自己正在治療的疾患資訊時，醫護人員可能會透過診察券上的資訊，打電話向病患固定就診的醫療機構詢問。

此外以下所列項目，為搭乘救護車就診時需要特別注意的事項：

* 盡可能讓家人也一起來醫院（盡量在搭乘救護車前就先聯絡家人）

* 假如要自己搭計程車或大眾交通工具回家，攜帶交通費

* 要事先準備好回家時所需要的輪椅或拐杖等物品

* 不要忘記帶回家時要穿的鞋子

在醫院裡大多是用擔架床（移動式的床）搬運病患，所以常有病患要回去時才發現自己沒有鞋子。而且不只鞋子，也請各位不要忘記回家時要穿的服裝（例如天冷時期的外套等等）。

當然也有一些情況是重症病患狀態不佳，需要馬上動手術或入院。這種時候，醫師一般一定會連絡家屬，請家屬前來醫院。因為醫師必須當面向家屬說明病患的病狀與治療方式。

病患要入院時，我們會打電話聯絡家屬，由於事發突然，所以常有家屬感到困惑而不知所措。醫院突然打電話來，聽到「自己的家人被救護車送走了」，家屬當然會很驚訝吧。也許醫師說的重要內容，家屬也無法好好聽進去。病患在使用救護車就診時，最好要在救護車來運送之前就先告訴家人大致的狀況。

此外，若是病患本人無法行動的情況，家屬就要聽取入院說明，並辦理入院等手續。請各位要知道病患需要有人幫忙做這些事情，就這一點而言，家屬前來醫院也是必須的。

搭救護車就能馬上接受診療嗎？

有時會有搭乘救護車前來的病患，因為在候診室等了一段時間而感到憤慨。這種情況就是病患誤以為使用救護車就能馬上接受診療。實際上不管是搭乘救護車或自力前來，只要病狀一樣，等待的時間也會是一樣，一般都是如此。

在救護車將病患送到醫院之前，救護隊的人員會在救護車內確認嚴重度，並用電話

把資訊傳達給接收醫院的醫護人員。倘若院方判斷為輕症，就會請病患先到櫃檯，讓護理師等人員再次確認是否為輕症。如果確實是輕症，就會請病患跟自己走來醫院的人一樣等待叫號。

也就是說，病患獲得診療的順序不過是根據疾病的嚴重度決定。

或許也有人會這樣想：「我曾經因輕傷叫救護車，那時我沒有等待就獲得了診察。」但那應該只是當時沒有其他病患，或是被送到急診病患少的醫院。換言之，就算當時不使用救護車並自力前往就診，應該也不用花時間等。

一般而言，無論是不是搭乘救護車就診，急診室的就診等待時間本來就很長。因為假日或晚上門診有開的醫院很少，病患容易集中在有限的幾家醫院。

尤其在連續假期時，會有更多人認為「連放好幾天假，暫時無法至門診看病，那就去急診室吧」，所以急診室會頗為擁擠混亂。連假時一般都要等待二至三小時，這樣的狀況應該也不少吧。值班的醫師也都極為忙碌。

有時病患必須忍受比一般門診要更長的等待時間，而且，雖然對病患非常抱歉，但某些時候可能會由疲憊不堪的醫師進行診療，這些也可以說是急診室的缺點。

去急診室就會有專精急診的醫師幫我診療嗎？

也許是因為《空中急診英雄》（Code Blue）與《急診室大醫師》（救命病棟24時）這類以急診醫療現場為舞台的連續劇讓人印象頗深，偶爾會有人認為急診室是由「急診醫療的專家」看診。實際上，全世界大部分的醫院都沒有急診室「專屬」的醫師。只有非常少數的醫療設施，才會像醫療連續劇那樣擁有許多急救的專家，且急診室所有的病患都由急診醫師（急診專科醫師）診療。

那麼急診室是誰在看診呢？

大多數都是由**各科的醫師輪流看診**。在日本，這種制度稱作「各科共同合作型急救（各科相乘り型救急）」。大部分的日本醫院都是進行這種類型的急救醫療。[*1]

如果是有專屬急診醫師在的醫院，急診醫師就會輪班，採用無論平日、假日、日間或夜間，全年全天都可以看診的體制。另一方面，沒有急診醫師的各科共同合作型醫院就無法如此。倘若病患在平日的白天，因某科的症狀前往急診室，該科當天負責急診的醫師就可以替病患診療，但是夜間或國定假日時，各科的醫師都不在急診室。於是院方

會製作值班表，讓急診診室以外科系一人、內科系一人、不分科住院醫師兩人這樣的形式分擔工作（規定依醫院而異）。

因此當病患在假日或晚上因腳受傷而前往急診室，當天替病患診療的外科系醫師不定會是消化系外科醫師，或是乳房外科醫師，也可能是泌尿科醫師。就算病患「想要骨科醫師幫忙看診」，也只有在「當天外科系的輪值醫師恰巧是骨科醫師」的時候，才能實現這個願望。

覺得「這樣怎麼行？」的人，請再讀一下後面的內容。

假日與晚上的急診室有兩種目的：

● 進行緊急性的判斷，看有沒有必要讓專科醫師診療病患

● 在把病患移交給專科醫師之前，進行緊急醫療處置

具體流程如下：

對傷勢或疾病進行診察與檢察，判斷嚴重度。

← 若是輕症，則只進行緊急醫療處置，並預約平日的專科門診。

若是重症（緊急度高的話），就當場把專科醫師叫來，拜託對方進行治療。

醫院的人力不足以讓假日與晚上的急診室，處在總是有全種類的專科醫師可以協助治療的狀態。不如說也「沒有那個必要」。因為假日或晚上非得由專科醫師診療的高緊急性病患甚少。

需要時再把醫師叫來醫院就好，讓無事可做的醫師值班只會增加不必要的人事費。

這種成本將來會回到病患身上，由病患負擔。

我希望各位要明白，對輕症病患來說，**急診室的任務只有「協助病患轉至一般門診」**。

此外，也有一些醫院會有婦產科醫師與小兒科醫師單獨在晚上跟假日輪值。如果是這種類型的醫院，就能由婦產科醫師替孕婦或有產科疾病的病患診療；兒童則會由小

兒科醫師診療。不過若要打造出這種體制，就必須有相當人數的婦產科醫師與小兒科醫師。

另外，日本也有小兒急病中心等只有小兒科醫師值班的急救設施。

雖然急診室的任務因醫療機構而略有差異，不過本小節所寫的內容就是急診室的基本原則，我認為先知道這些會比較好。

在急診室能獲得精密檢查嗎？

急診室如同前述，只要不是急需治療的病狀，就只會進行緊急醫療處置，並轉至平日日間的一般門診。

然而，常常有不太瞭解急診室概念的人，誤以為急診室扮演的角色跟一般門診一樣而前來就診。

像是「平日工作很忙而沒有時間前往一般門診，所以在假日前往急診室就診」，或是「大約一個月前就有某種慢性症狀，為了請醫師調查其原因而就診」，這些情況都很

常見。

除了需要緊急檢查的人，在急診室**不會進行精密檢查、調查症狀的原因，或展開專門的治療**。不具緊急性時，醫師會建議病患在平日時再去門診就診。

許多醫院在假日或晚上，負責做檢查的醫檢師（醫事檢驗師）都不在，那種狀況的處理流程，是醫師只會在緊急時把待在自家的醫檢師叫來進行檢查。

另外如同前一小節所述，急診室裡沒有專科醫師在，所以輪值醫師很難判斷有沒有必要進行專門的檢查，或是難以適當地解釋檢查結果。就算輪值醫師能做到一定的程度，最後還是需要請教（諮詢）專科醫師的意見。

所以可以說除了緊急狀況，到一般門診就診果然還是比較理想。

雖然是題外話，不過接下來我寫了希望各位知道的其他急診室資訊。

首先在急診室進行治療時，即便治療內容與一般門診完全相同，**醫療費也會比較高**。

價格詳情在此省略。如果病患明明可以到一般門診就診，卻特地到急診室就醫，這樣的作法在花費方面也可以說是相當不利。

在急診室是不分科住院醫師替我診療！沒問題嗎？

去急診室後是不分科住院醫師替自己看診，這樣的經驗應該很多人都有過吧？在許

各位需要先瞭解以上的內容，再好好地利用急診室。

有些病患會在醫師定期開的處方箋藥物沒了之後，在晚上或假日前往急診室拿藥，但即便是這樣的情況，急診室的醫師也不能開一個月或兩個月這類長期的處方箋。處方給藥的天數只限幾天，讓病患能吃或用到最近的門診日。

方式都是預約下一次要看的一般門診，然後醫師會開短期間的藥量讓病患能撐到看診當天。

另一方面，醫師也不可以開好幾個星期的藥給病患後就置之不理。因此一般採取的

異，也無法讓病患預約掛號、之後再來看病。

設病患下次還會在同一個急診室讓同一位醫師檢視病情變化。急診室的值班醫師因日而

此外，**處方給藥的天數也有限**。急診室只是協助病患轉至一般門診的地方，並未預

多醫院裡，急診室都是訓練的場所，雖然在急診室會有指導醫師監督，不過**大多都是由**不分科住院醫師診療病患。

不分科住院醫師在專科領域的知識還很不足，所以不能讓他們上前線至專科的一般門診。但是如同前述，急診室的目的是進行緊急醫療處置，再將病患移交至一般門診，或是判斷病狀是否具緊急性。對不分科住院醫師來說，急診室這個場所可以讓他們先診察病患全身，學習如何早期處理病患的疾病或傷勢。

或許有人讀到這裡後，會心想：「為了讓不分科住院醫師學習，就要我給他們診療？豈有此理！」

可是再厲害的名醫，一開始都是初學者。不教育現在的醫師，就無法拯救未來的病患。急診室也可以說是不會降低醫療水準的便利訓練場所。

最終的判斷會由指導醫師進行，若不分科住院醫師的判斷有疑慮，指導醫師就會重新診察。醫師會盡最大的努力避免風險發生，所以病患不必特別擔心，不過這種急診室的內情還是要先知道比較好。

眼前有人昏倒時，只要叫救護車就可以了嗎？

下一個要解說的不是自己就診，而是他人的「緊急時刻」。

以前在大相撲的巡迴比賽場合，曾有一位市長在土俵上發言時昏倒。當時有女性前往救助，裁判卻反覆廣播要女性離開土俵，引發輿論關注。許多人批判：雖說土俵有「女性禁令」，但是「傳統比人命優先嗎」？

我看了影片後，覺得「討論的重點不對」。

影片的內容是女性將圍著市長的眾多男性推開，前往市長的身邊並開始進行心臟按摩（胸部按壓）。原本位於觀眾席的女性之所以會踏上土俵，是因為昏迷市長身邊的眾多男性都只是圍著市長，什麼事都沒有做。

該批判的對象與其說是重視傳統大於人命的協會作風，不如說是相關人士疏於危機管理，在面對這種事情時「驚慌失措，無法做出適當的處理」。

像相撲這種肥胖男性進行激烈運動的比賽現場，選手發生心血管問題的風險可以說是相當高。有人在專業運動的賽事現場昏倒，竟然沒有任何一個相關人士知道周遭的人

該做什麼（或者雖然知道，但是誰都沒有行動），就某種層面來說，這也讓人感到相當震撼。

不只這種運動現場，任何人都可能碰到「眼前有人昏倒」的狀況。

湊巧碰到這種情況時，到底該怎麼做才好？

首先，就算叫了救護車，也不會馬上抵達。

等待的時候要做什麼才好呢？

病患周遭的人如何行動，對病患的預後（能活多久）會有很大的影響。為了以防萬一，我們需要先知道該如何行動。

請各位先看第一八八頁的圖表七。

這個圖表描述的是看到失去意識的人或眼前有人昏倒時，必須採取的一連串緊急救護流程。這稱作基本救命術（BLS: Basic Life Support）。這個圖應該很好懂，簡單到不需要詳細的說明吧。

BLS被視為非醫療相關人士也必須進行的緊急醫療處置。因為現在已知只要一般民眾能在救護車抵達前適當地進行處置，病患的生存機率就會提升。

其中特別重要的是**心臟按摩（胸部按壓）**。人工呼吸的定位則是「能做就做」。就算對自己的判斷沒有信心，無論如何還是要進行胸部按壓，這很重要。

胸部按壓的其中一個目的，是從外面反覆按壓已經停止跳動的心臟，以此代替心臟的幫浦功能。將本來必須自動運作的幫浦，以可謂「手動」的方式從體外使其運作，藉此可以從心臟輸出血液，血液量約為平常的三〇％。透過這種作法可以勉強維持流向腦部的血流。

腦是對缺氧非常敏感的器官。倘若心臟停止（cardiac arrest）導致供應腦部的氧氣中斷，腦部便會在三至五分鐘後開始發生障礙。如此一來，就算心臟再次恢復跳動，腦也會留下後遺症，有時還會永遠無法恢復意識。

另一方面如同圖表七所示，昏迷者的身上也要同時貼上AED的貼片，讓機器判斷是否為需要電擊的波形。

圖表七　眼前有人昏倒的話該怎麼做？

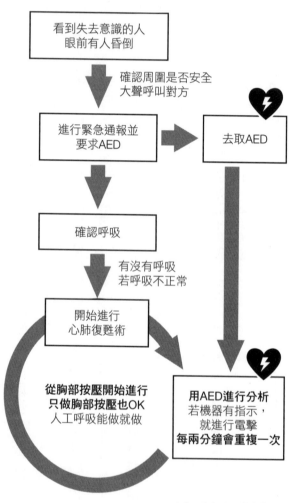

看到失去意識的人
眼前有人昏倒

確認周圍是否安全
大聲呼叫對方

進行緊急通報並
要求AED

去取AED

確認呼吸

有沒有呼吸
若呼吸不正常

開始進行
心肺復甦術

從胸部按壓開始進行
只做胸部按壓也OK
人工呼吸能做就做

用AED進行分析
若機器有指示，
就進行電擊
每兩分鐘會重複一次

出處：日本ACLS協會官網

AED這種機器只會在需要電擊時以聲音告知，因此完全不懂其機制的人也能使用。急救流程就如圖表所述，AED每兩分鐘會進行一次分析，如果變成需要電擊的狀態就會進行電擊；若不需要，急救者就要繼續執行胸部按壓。

前面已經提過，AED會自動判斷是否需要電擊，並用聲音給予指示。若有指示，只要照著按下按鈕即可。使用AED的周遭民眾無須判斷是否需要電擊，也不需要複雜的醫學知識與判斷能力。

心肺功能停止時，周遭的人有無進行心肺復甦術會決定昏迷者的生死。為了避免在發生突發狀況時不知所措，希望各位一定要記住這個圖表的內容。

第五章

藥物知識

「能在藥局買到的藥」與「醫院開的處方藥」有何不同？

想要藥物的時候，要在藥局購買比較好？還是到醫院請醫師開立處方箋比較好？

不用醫師開的處方箋，在藥局或藥妝店就買得到的藥，稱作 OTC 藥（Over The Counter，非處方藥）。從前在日本也稱作「大眾藥」或「市販藥」，不過近年一般都稱之為「OTC藥（以下均以『非處方藥』稱之）」。[1]

若要瞭解非處方藥與醫院開的處方藥有何不同，就要先知道三種重要的藥物類型。

第一種類型是「『能在藥局買到的非處方藥』與『醫院開的處方藥』幾乎一樣」。

比方說藥局販賣的解熱鎮痛藥「Loxonin®S錠」，其成分與成分含量與醫院會開的Loxonin®錠（一般名稱：洛索洛芬，Loxoprofen）一模一樣（添加物與錠劑的形狀、大小也都相同）。如果只是想要洛索洛芬，去醫院請醫師開立處方比較費時費力，所以建議在藥局購買。其他像是抗過敏藥艾來®錠（Allegra®。一般名稱：Fexofenadine）也包含在這種類型內。

第二種類型是「幾乎是一樣的藥，但是成分含量稍有不同」。某些非處方藥所含的成分，雖然與醫院開的處方藥相同，但是成分含量比較少。

例如有一種非處方的感冒藥稱作「百朗®ＰＬ顆粒（Pylon®PL Granules）」。其成分與日本醫院開的處方藥「ＰＬ配合顆粒」幾乎相同，但是每一包內含的成分含量與一日服用次數，都設定得比處方藥少。

〈百朗®ＰＬ顆粒／ＰＬ配合顆粒　每包的成分含量〉

- 水楊酸胺（Salicylamide）216mg／270mg
- 乙醯胺酚（Acetaminophen）120mg／150mg
- 無水咖啡因（Anhydrous caffeine）48mg／60mg
- 甲烯二水楊酸苯（Promethazine methylenedisalicylate）10.8mg／13.5mg

1　譯註：台灣《藥事法》將非處方藥（ＯＴＣ藥）分為「指示藥品」、「成藥」與「固有成方製劑」。成藥只需要按照說明使用即可；指示藥品則需要經過醫藥人員指示才可使用；固有成方製劑為中藥處方。

〈用法用量〉

● 非處方藥的百朗®PL顆粒：一次一包（0.8g），一天口服三次

● 醫院處方藥的PL配合顆粒：一次一包（1g），一天口服四次

各位可以這麼想：由於非處方藥不需要經過醫師診察也能獲得，所以設定含量時會把副作用的危險性降得更低。因為成分相同，所以非處方藥在抑制感冒症狀上能有一定程度的效果的話，病患就不必特地前往醫院。如同前述，去醫院耗時費力，而且還有被其他病患傳染疾病的風險，長時間的等候也可能會讓感冒惡化。

以上這兩種類型都是只要可以，就該好好活用非處方藥的情況。

近年「自我藥療（self-medication，亦稱自我用藥）」這種概念逐漸廣為人知，自我藥療的定義是「為自身的健康負責任，自行處理輕度的身體不適」（世界衛生組織WHO的定義）。不用就醫也沒關係的輕度疾病，可以好好利用非處方藥處理之。自我藥療能減少因輕微症狀而前往醫院的人，藉此讓醫師能順暢地為本來就只能在醫院治療的重症患者進行診療。

日本也從二〇一七年開始導入「自我藥療稅制」之制度。稅制面的優惠為：若民眾購買特定非處方藥（處方藥轉 OTC 藥品：Rx-to-OTC Switch；從醫療用轉換〈switch〉成一般用的藥品）所支付的金額一年超過一萬兩千日圓，超過的金額（上限為八萬八千日圓）就會從所得扣除。

當然，所謂的「自我藥療」並不是建議民眾學習醫學知識再憑藉自己的能力挑選藥物，而是希望民眾能養成向藥師諮詢的習慣，從之得到正確的資訊後再選擇符合自己症狀的藥物。

OTC（Over The Counter）這個詞彙直譯為「隔著櫃檯」，就是指「隔著藥局櫃檯詢問專家意見後選擇的藥」。

最後，第三種類型則是「**藥局沒有賣，沒有處方箋就無法獲得的藥**」。需要專業管理的藥物，必須由醫師進行正確的判斷，決定是否真的該開立處方箋。

比方說抗菌藥（抗生素）沒有處方箋便無法取得。抗菌藥有噁心感、下痢、過敏等危險的副作用風險。只有在醫師預測病患可獲得的好處大於副作用風險時，才必須使用抗菌藥。

此外還有醫學判斷上的難處，若要使用抗菌藥就必須依據病狀，從眾多種類之中選出適當的抗菌藥。若是做出不正確的選擇，不只會缺乏效果，還有創造出抗藥性細菌的危險性存在。

而且當醫師要開某些抗菌藥的處方箋給腎臟或肝臟功能不佳的人，還必須依據其嚴重度進行份量微調。藥局人員難以進行這種困難的判斷，所以抗菌藥沒有納入非處方藥。

另外，胃藥也分為藥局買得到的非處方藥，以及沒有處方箋就無法取得的藥。舉例來說，部分胃黏膜保護劑（斯克拉非：Sucralfate等等），以及具有抑制胃酸分泌作用的 H 2 受體阻抗劑這類的藥（啡莫替定：Famotidine），都是可在藥局購買的非處方藥（非處方藥能內服攝取的成分含量比較少。上述非處方藥的例子分別為「舒胃泰腸胃藥〈Sucrate〉」與「蓋舒泰10®〈Gaster 10®〉」）。

另一方面，能有效抑制胃酸分泌的氫離子幫浦阻斷劑（PPI）這類的胃藥（Omepral®、泰克胃通®、耐適恩®、百抑潰®等等），就只有醫院才能開處方箋。

比方說會引起胃灼熱的胃食道逆流症（若食道發炎即為「逆流性食道炎」），這種疾病只要使用氫離子幫浦阻斷劑，就有八〇至九〇％的機會能治好；但是使用H2受體阻抗劑的話，治癒率則是四〇至七〇％*[i]。倘若非處方藥的成效不足卻持續使用下去，不僅會一直無法痊癒，還會有惡化的風險。

我統整一下以上的內容。

首先請記住藥物有前述的三種類型。然後當自己有輕微的症狀，請洽詢藥局內的專業人士，好好地運用非處方藥；若是症狀嚴重、久久未癒的情況，就請讓醫師診察，用醫院才能開立的處方藥治療。

正確地分別運用非處方藥與處方藥是很重要的事。

選擇原廠藥還是學名藥比較好？

選擇藥物時，要選原廠藥[2]還是學名藥比較好？這個問題其實不容易回答，因為這兩種各有優缺點。

首先，學名藥的優點是什麼？

最大的優點不是其他，就是**價格便宜**。

日本厚勞省對學名藥的定義[*2]為「與原廠藥擁有相同有效成分與含量，且給藥途徑一樣的製劑；效能效果、用法用量原則上相同，與原廠藥擁有同等臨床效果及作用的醫藥品」。也就是原廠藥在專利（二十年）到期後，其他藥廠模仿製作並販賣的醫藥品。學名藥有一個特點是價格沒有加上開發費，所以會比較便宜。

如同前述，有效成分「完全一模一樣」，且依據科學方法證明，連該些成分進入體內後會產生什麼作用都完全相同。用以證明的試驗稱作「生體相等性試驗（biological equivalence study）」。在日本，此試驗的數據以及證明品質、安定性的試驗數據，都要先經過厚勞省認可，製藥公司才能販售學名藥。

因此學名藥擁有「效果一樣但卻更便宜」這種理所當然的優點。學名藥不僅不傷病患的荷包，而且就「維持日本優秀的醫療保險制度」這個目的來說，推廣使用學名藥也非常有意義。

此外學名藥還有一個優點，那就是有些學名藥**有考量到服用的方便度**。

某些學名藥會經過改良。比方說，製藥公司會把原本要搭配開水吞服的錠劑原廠藥，製成會在口中溶解的錠劑（口溶錠），或是把過大而難以吞服的錠劑縮小，又或製成果凍劑。有些學名藥會增加內含的有效成分濃度，能讓病患一次服用的量減少，這也是優點。

尤其有些高齡病患每天都必須服用大量的藥，連肚子都要吃撐了，對這種病患來說，「容易服用」會是很大的優點。如果藥物不易服用，那麼即便醫師開了處方箋，病患也不會服用，或是不會確實遵守服用方式，這樣的情況並不少。倘若病患無法正確服用處方藥，不僅會缺乏效果，還要「白白承擔副作用的風險」，就這一點而言，可以說

2　譯註：日本稱原廠藥為先發醫藥品（簡稱「先發品」）；稱學名藥為後發醫藥品。

是「比不服用還要糟糕」。

活用學名藥的這些優點，在病患平常服用的藥物裡好好加入學名藥，這在醫療現場是非常重要的作法。

相反的，學名藥的缺點是什麼呢？

那就是「學名藥與原廠藥終歸不是完全一樣的藥」。

例如有些情況是有效成分完全一樣，但是學名藥使用了跟原廠藥不同的添加物。極少數的人會因為某些添加物而過敏，所以服用學名藥後，身體可能會產生與服用原廠藥不一樣的反應。

當然，即便是原廠藥也有變更添加物的案例，所以這不是「只有學名藥才有的風險」（最近「授權學名藥（AG）」這種藥物也逐漸增加。授權學名藥不只有效成分，連原料藥、添加物、製造方法也都與原廠藥完全相同）。

另外，病患對於「服用不同藥物」的心理抗拒感，可能會為效果帶來負面影響。例如有一種廣為人知的現象是開立處方時，醫師要是告訴病患「這個藥的副作用是會引發

噁心感」，那麼即便病患服用的是偽藥（安慰劑），也會產生噁心感。這種心理因素造成的負面效果稱作「反安慰劑效應（nocebo effect）」。

另一方面，若告訴病患「這個藥能改善症狀」，那麼即便是偽藥也可能會使症狀有所改善。這種正面的效果就叫作「安慰劑效應（placebo effect）」。

我們不可以將這種心理因素造成的效果，僅僅視為「錯覺」而加以輕視。我們醫護人員也必須謹慎地面對這種效果。對於內心抗拒學名藥的病患，醫師必須進行仔細的說明，如果病患的抗拒感還是無法消失，就必須使用原廠藥。

基於以上，醫護人員在醫療現場需要充分地說明學名藥的優缺點，讓病患瞭解之後再好好使用。「原廠藥很貴，所以該避免選用」、「學名藥很恐怖，所以不能用」，像這樣**簡化討論，對病患來說反而是一種剝奪藥物優點的行為。**

無論是誰都會對新的東西或本質不明的事物感到害怕或抗拒，這是很自然的事。重要的是醫師與病患要確實地分享、傾聽這樣的感受，並仔細比較優缺點再下結論。

一旦開始服用生活習慣病的藥就不能停藥嗎？

時常有病患問我「一旦開始吃高血壓的藥，是不是就一輩子都無法停藥」。

也有許多人認為因為高血壓、糖尿病、血脂異常（膽固醇與中性脂肪的數值變高的疾病）等生活習慣病而開始服藥後就會無法停藥，所以不想吃藥。

實際上真的不能停止服用生活習慣病的藥嗎？

為了回答這個問題，我必須先從「為什麼需要服用生活習慣病的藥物」開始解說。

具代表性的生活習慣病「高血壓、糖尿病、血脂異常」擁有以下兩個共同點：

- 不治療就會發展為攸關性命的疾病
- 在變成頗嚴重的重症之前，完全沒有自覺症狀

舉例來說，即便血糖值上升，只要不大幅超過標準範圍，便完全不會有自覺症狀，

不過身體要是一直處於慢性高血糖的狀態，就會開始動脈硬化，全身上下的各種器官都

會逐漸出現障礙。

其中糖尿病患者會產生的重要問題有神經功能障礙、視覺障礙、腎障害。

根據厚勞省的調查，糖尿病為失明原因的第三名，佔了一二．八％（第一名為青光眼〈二八．六％〉，第二名為視網膜色素變性〈一四．〇％〉）。*3

此外腎臟功能障礙慢慢變嚴重後，最後會變成不進行透析（洗腎）就無法活下去。

在展開透析治療的原因之中，糖尿病佔了四三．五％，為第一名。

高血壓也是一樣。只要不是非常嚴重，即便血壓很高也完全不會有自覺症狀。然而高血壓會成為動脈硬化的起因，會引發腦出血、腦梗塞、主動脈瘤、心肌梗塞等可能會危及性命的疾病。慢性高血壓也會造成心臟的負擔，可能會引起心臟衰竭。

血脂異常也擁有同樣的特徵。我想閱讀本書的人之中，也有很多人曾被醫護人員說「膽固醇跟中性脂肪的數值很高」，不過應該沒有一個人有自覺症狀才對。可是血脂異常也是造成動脈硬化的一種風險因素，跟高血壓一樣會引發腦血管或心血管障礙。

日本的第一大死因是癌症（惡性新生物，**malignant neoplasm**），第二名是心臟病，

第四個上榜的則是腦血管疾病（第三名為衰老）。生活習慣病無疑與癌症一樣，都是會奪走生命的高風險疾病。

雖然生活習慣病是如此危險的疾病，但是卻「**沒有明顯的症狀並慢慢地侵蝕身體**」，這就是其恐怖之處。所以為了預防嚴重的疾病，才必須在還沒有症狀的時候接受治療，讓血壓、血糖值、膽固醇與中性脂肪的數值穩定下來。

不過要預防生活習慣病發展成嚴重的疾病，需要的不只有「吃藥」。如同「生活習慣病」這個名稱所示，改善生活習慣才是最重要的。確實管理飲食的份量，控制攝取的熱量並且適度運動，能夠有效預防、治療生活習慣病。

因此對於開頭的問題「開始服藥後就不能停藥嗎？」，答案就是「**病患能藉由改善生活習慣來減少服藥量，視情況也能停藥**」。

當然，事實是沒有藥就無法讓病狀穩定下來的人頗多。許多有高血壓或糖尿病的人，都會併服數種降血壓藥或糖尿病的藥。

但是病患不該「因為不能停藥」就只想著依賴藥物，以減少藥量為目標並自己努力是很重要的事。雖然管理沒有自覺症狀的疾病很困難，但是為了能活得長久，要說「維

持良好的生活習慣最為重要」也不為過吧。

高血壓的藥真的非吃不可嗎？

從前判斷是否有高血壓是以「年齡＋九〇」作為大致的基準。之後厚勞省在一九八七年時設了「一八〇／一〇〇」（單位為 mmHg，以下省略）這樣的基準，比現在的標準還要寬鬆許多。

然而在那之後，高血壓的基準隨著醫學會的主導而逐漸下調。二〇〇〇年時，日本高血壓學會設定了嚴格的基準：「一四〇／九〇以上即判定為高血壓」，被診斷為高血壓的病患也隨之增加。二〇一七年，美國對高血壓的診斷基準變得更加嚴苛，一三〇／八〇以上就會被診斷為高血壓。

基於以上，日本也更改了降壓目標（血壓控制目標），未滿七十五歲者原本的目標是一四〇／九〇以下，二〇一九年時降低為一三〇／八〇以下（七十五歲以上從一五〇／九〇降至一四〇／九〇。高血壓的基準本身則固定為一四〇／九〇）。[*4]

經過這些變更後，就時常能聽到這樣的民眾看法：「高血壓的基準之所以調降，都是製藥公司想要增加病患的陰謀」、「高血壓是醫師與製藥公司創造出來的疾病」；我們也常能耳聞這樣的想法：「副作用很可怕，所以不要吃降血壓藥比較好」。

只要可以，應該所有人都會避免吃藥吧？「高血壓可以置之不理，也不用吃藥」這句話，聽起來真的很棒。

但要是聽信這種真假不明的意見而不理會高血壓，導致心血管或腦血管疾病（腦中風）而喪命，那才是賠本又失利。在日本，每年都有十萬人因為高血壓造成的心血管或腦血管疾病而喪生。為了保護自己的身體，大家必須先確實記住正確的資訊。

首先如前一小節所述，高血壓是沒有自覺症狀的疾病。只要不測量血壓，便無法得知自己的血壓高不高。因此在從前尚無「測量血壓」這個概念的時候，「血壓高的狀態」並不是一種「疾病」。也就是說，從前的人即便處於血壓高的狀態，大多數的人也毫無自覺而置之不理。以前曾經有過這樣的年代。

然而透過一九六〇年代進行的臨床試驗，得知血壓高的人用降血壓藥降低血壓後，心血管與腦血管疾病都確實地減少了。「高血壓」這個「疾病」就在此時誕生。

所以對於「高血壓是醫師與製藥公司創造出來的疾病」這樣的看法，我反而抱持肯定的態度，我認為「就是這樣沒錯，許多疾病本來就是因醫學進步而被『創造』出來的」。能把「過去甚至不認為那是異常的狀態」視為「異常」，無疑就是因為醫學有了進步。

沒有自覺症狀但卻會減少壽命的生活習慣病，尤其具有代表性。因為能夠把這種異常視為「疾病」，人的壽命才得以延長。

明白「有高血壓的人要把血壓降下來比較好」之後，接下來會產生另一個疑問：「要把血壓降至多低才好？」寫得更簡單一點，就是會想要知道「血壓是不是降得越低越好」、「血壓要降到多少，才會達到『再下降也沒有意義』的地步」。

於是研究人員蒐集許多病患的數據資料，展開了臨床研究。比方說研究得知將血壓降至一六〇以下，就能減少心血管疾病的話，就該把降至一六〇以下作為降壓目標；得知降至一五〇以下就能減少腦血管疾病的話，就該把降至一五〇以下作為降壓目標。該作為目標的數值，就是以這樣的流程逐漸下調。

若要正確地知道「血壓高的人是否容易生病」，就必須花數年至十數年的時間追蹤

病患。因為病患不會因血壓變高就突然生病，身體長年受慢性高血壓影響，才會有生病的風險。

所以要訂定出能向國民推薦的確切降壓目標，可是相當地花時間。自高血壓被認知為疾病，只經過了五十餘年。就這一點而言，我們應該要將高血壓治療視為尚在發展中的醫療項目。每當發現新的事實，基準當然就會有所改變，且我們反而應該要這麼想：醫學正穩健地持續進步。

順帶一提，前述的美國基準，也是將眾多大規模的臨床研究整合起來所得到的結果。如同第三章所寫的一樣，有大規模臨床研究支持的數據，比單一位經驗豐富的專家的意見遠遠更加可信。醫療現場陸續採用這種研究結果，能讓醫療的品質獲得提升。

另外，並不是超過基準就必須馬上服藥，也有許多病例是先不用吃藥，以改善生活習慣為目標比較好。

所謂生活習慣的改善，是指減鹽飲食、適度運動、控制酒量、減肥等等。實際上我們已確實得知，光是改善生活習慣就能讓血壓下降；已經在服藥的人也能透過改善生活習慣增強降血壓藥的作用，所以能夠減少藥量。

改善生活習慣也是「運動療法」及「飲食療法」這類的「治療」手段。「在高血壓病患之中，的確也有不需要降血壓藥的人」，以這一點來說，「高血壓不需要吃藥」這樣的意見並非完全錯誤，「吃降血壓藥所帶來的副作用壞處，比能得到的好處還要大的話，則不要吃藥比較好」，以這句話來說，「副作用很可怕，所以不要吃藥比較好」這樣的意見也是正確的，所以也不用完全否定那些看法。

世界上不存在沒有副作用的藥。重要的是要知道「有什麼副作用風險」、「能得到的好處是否比風險更大」。如果擔心，只要當面請醫師說明即可。病患可以盡量詢問醫師，直到自己能認同「吃降血壓藥比較有利」為止。

週刊雜誌與電視大多傾向於報導「簡單好懂的極端論點」以及「聳動的主張」。因為像本書寫的這種「複雜又不果斷的內容」並不有趣。

那些「極端論點」確實符合一部分人的情況，這是事實，但是符合「你自身狀況」的資訊，只有「你自己」以及「負責診察你的醫師」才會知道。面對這種極端的論點時，請各位務必要小心謹慎。

高脂血症的藥真的非吃不可嗎？

我再繼續提一下生活習慣病的話題。我想應該所有人都知道高脂血症這個病名，但是最近日本醫師已經幾乎不會使用這個詞彙。因為在二〇〇七年時，日本動脈硬化學會提出將「高脂血症（hyperlipidemia）」一名改為「血脂異常（dyslipidemia）」的方針。

因此我在本書中也不使用「高脂血症」一詞，而是使用「血脂異常」這個詞彙。

為什麼要改名呢？

首先，血脂異常的「血脂」是指膽固醇與中性脂肪（三酸甘油酯），不過膽固醇可以更進一步地分成兩種：稱作「壞膽固醇」的低密度脂蛋白膽固醇（LDL）；以及稱作「好膽固醇」的高密度脂蛋白膽固醇（HDL）。

健康的人為「低密度脂蛋白膽固醇（LDL）一四〇mg／dL以下；高密度脂蛋白膽固醇（HDL）四〇mg／dL以上；中性脂肪一五〇mg／dL以下」。各位沒有必要記住詳細的數字。重要的地方在於即便一樣是「膽固醇」，「壞膽固醇不好，好膽固醇多則是好事」。

「高脂血症」這個病名裡的「高」有「異常」的涵義，但是高密度脂蛋白膽固醇是數值高會比較好的好膽固醇，既然診斷基準也納入了好膽固醇，這個病名恐怕就有招致誤解的疑慮。所以日本就除去「高」與「低」這樣的字，將病名改成「血脂異常（日文為『脂質異常症』）」。

如同前述，血脂異常會成為引發動脈硬化的原因。此外，各種研究也證實血脂異常會引起心血管與腦血管疾病。

膽固醇與中性脂肪的目標值，比血壓的目標值更加複雜。因為年齡、性別、有無吸菸、血壓、有無糖尿病等其他動脈硬化的風險是大是小，都會讓各病患的目標值有些微不同。就算血液檢查的數字一樣，也必須注意 **「是否該展開治療為因人而異」** 這一點。

當然，血脂異常跟高血壓一樣，治療方法不只有「吃藥」。將常常攝取肉類等動物性脂肪的飲食生活，改成多多攝取膳食纖維的飲食療法；以及透過適度運動減重並防止肥胖的運動療法都很重要。

日本動脈硬化學會發行的醫師專用《預防動脈硬化性疾病之血脂異常診療指引2018年版》裡，實際上也寫明「必須嚴加避免隨意導入藥物療法」。

醫療現場對於大多數病例所採用的手法，都是先嘗試藥物以外的治療方法。有時在週刊雜誌等媒體上能看見「不可以吃血脂異常的藥」的主張，但是我們醫師也會思考「要如何才能不用藥物治療」。

順帶一提，週刊雜誌與電視等媒體會報導「膽固醇低比較容易罹癌」、「膽固醇高比較能長壽」這樣的話題。膽固醇越低，罹患各種疾病的死亡率越高，這的確是二十年以前就知道的事實。

這不是因為「膽固醇低的人罹患疾病」才導致死亡率高，而是「已經罹患疾病的人膽固醇變低」才會如此。

比方說癌症被稱作「消耗性疾病」，它會消耗並奪走身體的精力，營養狀態會惡化，體內的蛋白質與脂質則會減少。另外，多數的肝癌都是出現在肝硬化的肝臟上，由於膽固醇是由肝臟所製造，所以肝硬化導致肝臟機能下降，就會使膽固醇的數值降低。

吸菸造成的慢性阻塞性肺病（肺氣腫等）引起肺癌的病例很多，現在已知這類的肺部疾病會導致膽固醇的數值下降。

「膽固醇下降後癌就增加」這樣的研究報告當然不存在，也沒有腦中風機率增加的

報告。即便某兩個現象看起來有因果關係，也必須先謹慎地查出哪一個是「原因」、哪一個是「結果」再做出結論。

血脂異常跟高血壓一樣，也有人認為「副作用很可怕，所以不要吃藥比較好」，不過前一小節的說明同樣可以回答這個問題。每個人都會擔心藥物的副作用。不安的時候，就請開立處方的醫師說明「好處大於壞處的根據為何」，自己能夠認同的話再吃藥即可。

為什麼不同醫師或醫院開的藥會不一樣？

雖然是同樣的症狀、同樣的疾病，但是不同醫師或醫院開的藥卻不一樣，許多人都會因此產生不信任感，懷疑「是不是某一方搞錯了？其中一方是庸醫嗎？」。

如同第二章所述，大多數病患都認為「自己之所以會產生症狀，背後一定有明確的原因，名醫理應會幫忙找出來」。然後那些病患也會有這樣的想法……不同醫師有不同見解時，代表「其中一方錯了」。

但是在醫療現場，許多病例都是哪方醫師都依循正確的程序進行判斷，「開立的處方藥或提出的治療方式不一樣」則是自然得出的結果。

其主要因素大致可分為以下三種：

第一種是「醫師得知的資訊量有差異」。

我舉一個例子。

「抗菌藥（抗生素）」這種藥物，是用來治療細菌造成的感染症。假設一位醫師懷疑病患的病狀為細菌感染症，進而開立了抗菌藥的處方箋。

然而症狀卻完全沒有改善。

病患只要去同一間醫院找醫師商量即可，但是病患不安地認為「醫師是不是開錯藥了」，並前往別的醫院就診。然後其他醫師懷疑是別的疾病並開了處方箋，之後症狀有所改善。

碰到這種狀況，病患可能會認為「後來診察的人是名醫，最初診察的人是庸醫」。

但是請各位仔細想想看。

也許後來才診察病患的醫師，已經知道「抗菌藥無效」的這個事實，所以得以察覺「並非細菌感染症的可能性」。也就是說後來診察的醫師，得到比最一開始診察的醫師要更有力的提示，能夠在這樣的狀態下進行判斷。

就像這樣，某位醫師下了某種判斷並進行了一段時間的治療後，後來診察的其他醫師就能知道「該治療方式對病患有什麼影響」，在此基礎上進行別的判斷。換言之，就是「A治療法無效」讓醫師能夠判斷「B治療法可能會有效」。

如同前言所述，我們將這種現象稱作**「後診成名醫」**。意思是後來才診察而知曉先前治療經過的人，比較能做出正確的診斷，所以容易成為病患眼中的「名醫」。這句話也會用來提醒「不要批判無法做出正確診斷的『前一位醫師』」。

說穿了，醫師能打從一開始就馬上看出症狀原因，並針對該原因提出最佳治療方式的機會並沒有那麼多。重要的反而是要數度診察，一邊觀察治療反應、一邊修正軌道。資訊會在此過程中慢慢累積，逐漸接近準確度更高的判斷。

如果病患在這個過程中更換了醫師，不同醫師得到的資訊量便會有所差異。在這種情況下，不同醫師使用不同的藥物，就完全不會是什麼不可思議的事。

接著，不同醫師或醫院開出不同藥物的第二種主要因素，是「病狀隨著時間經過而產生了變化」。醫師與病患對疾病的想法產生分歧的其中一個原因，就是「病狀的經時變化[3]所導致的感覺差異」。

我之所以刻意使用「經時變化」這個艱澀的詞彙，是因為這是醫療裡最重要的概念之一，日本醫師經常使用這個用詞。

簡單來說，便是「**醫師比病患遠遠更能快速地察覺病狀的變化**」。

我舉個例子，請各位思考看看。

某位病患因為咳嗽與流鼻水的症狀而前往醫院。醫師說「這是感冒，繼續觀察看看吧」，並且開了感冒的處方藥。但是病患吃了藥也沒有痊癒，所以幾天後便前往別間醫院。醫師替該位病患進行診察與檢查後，說「你得了肺炎。馬上住院，用抗生素治療吧」。

如此一來，這位病患會怎麼想？

說不定病患會對最初的那位醫師產生不信任感，並這麼想：「最初的那位醫師沒有看出是肺炎，所以才開了感冒藥。要是他一開始就開抗生素給我，事情就不會變成這

樣……」

另一方面，我們醫師對於這種狀況的想法，很有可能是「兩位醫師都在病患接受診察的各個時機點，進行了適當的診療」，大部分的醫師都不會覺得有異。因為非常多疾病的變化都是以幾個小時為單位，狀態瞬息萬變。

易言之，比起「最初那位醫師沒有看出肺炎的可能性」，我們醫師會很自然地先想到「那時還沒有肺炎的可能性」。

這只是一個例子，基本上無論是什麼疾病，病狀時時刻刻都會產生變化。尤其非住院不可的疾病更是如此，急性期（acute stage）的病狀會有急速的變化。

當病患認為「不同醫師開的藥不一樣」，可能單純只是因為「病狀在短時間內有了變化」而已。

3
譯註：「經時變化」即為歷時性變化，與「病程變化」為相似的概念。

當然，醫師必須仔細地向病患說明：「今後病狀可能會以想像不到的速度產生變化」。然後，倘若是前述那樣的狀況，重要的是醫師要盡量具體地說明「病情發展至什麼狀態後，病患必須再次向醫師諮詢」。

再來，不同醫師或醫院開出不同藥物的第三種主要因素，是**該開的處方藥有數種選項**。

病患往往會認為「應該有一個能治好疾病的明確方法，醫師的工作就是要找出隱藏『正確治療法』」。但是，實際上即便是疾病原因頗為明顯，又能明確判斷什麼是適當治療法的情況，該使用的藥物也常常會有數種選項。

比方說，縱使醫師該開降血壓的處方藥給高血壓的病患，其種類也頗繁多。首先，醫師必須在六種類型之中挑選該用的藥；如果要同時開立數種處方藥，就需要思考該如何組合選用（下頁圖表八）。

造成高血壓的疾病、病患罹患的其他疾病、以前生過的病、正在服用的其他藥物等因子，都必須納入考量、一同斟酌。

各分類之中，還包含種類更多的降血壓藥（圖表九）。

圖表八　降血壓藥的種類

鈣離子阻斷劑	使血管擴張。
ARB	抑制使血壓上升之物質（血管張力素 II）的作用。
ACE 抑制劑	防止製造出血管張力素 II。
利尿劑	透過排尿減少血管內的水分。
α-阻斷劑	抑制血管收縮。
β-阻斷劑	抑制心臟活性。

圖表九　降血壓藥的藥品名（皆為商品名）

鈣離子阻斷劑	Atelec、Amlodin、Calslot、Calblock、Coniel、Nivadil、Nifedipine、Norvasc、Baymycard、Baylotensin、Herbesser 等等
ARB	Avapro、Irbetan、Olmetec、Diovan、Nu-Lotan、Blopress、Micardis 等等
ACE 抑制劑	Adecut、Acecol、Odric、Captoril、Conan、Coversyl、Zestril、Cetapril、Tanatril、Cibacen、Renivace、Longes 等等
利尿劑	Aldactone、Natrix、Fluitran、Lasix、Luprac 等等
α-阻斷劑	Ebrantil、Cardenalin、Detantol、Hytracin、Vasomet、Minipress 等等
β-阻斷劑	Inderal、Tenormin、Maintate、Lopresor 等等

醫師是從種類多得誇張的降血壓藥中選出適當的藥，所以「A跟B都有一樣的效果，所以都很合適」這樣的狀況，理所當然會存在。

另外，對於效果幾乎相同的藥物，某些醫院會「只採用其中一種」。若是這種情況，即使是以同樣的效果為目標，不同醫院也可能會開出名稱不一樣的藥物。

在此是以高血壓為例，不過無論是什麼樣的疾病，該用的藥物自然都會有數種選項。各位先知道「不同醫師或醫院會開出不同藥物」的理由有這些類型會比較好。

另外圖表九並不包含學名藥，各種藥品都有數種學名藥存在。換言之，若是把學名藥也算進來，藥品的種類會更加繁多。

藥物服用方式「頓服」與「飯間」的正確意思是什麼？

應該有很多人都不太清楚處方箋或藥袋上寫的「用法」是什麼意思吧。

「定時藥」與「頓服藥」⁴的差異，以及「飯前」、「飯後」、「飯間」等表達吃藥時間點的詞彙意義，民眾都意外地不太清楚。日本也有人以為「頓服藥」是指止痛藥或

退燒藥，也有人誤以為「飯間」是指「吃飯時（隨餐服用）」。

我在這一小節裡簡單統整了藥物的服用方式。

「頓服」與日文的「頓用」擁有一樣的意思與用法，這兩者本來就是有點艱澀的醫學用詞，醫師必須避免在沒有向病患說明的情況下使用。

所謂「頓服藥」不是在決定好的時間點吃，而是「只在症狀出現時所吃的藥」。比方說以 Loxonin® 與 Calonal® 等藥為代表的止痛藥，其用法就是「在感覺疼痛時服用」。

「頓服」是內服藥（口服藥）用的詞彙；日文的「頓用」也可以用在注射藥或外用藥上。

「頓服藥」的反義詞是「定時藥」，也就是無論症狀如何都要定時服用的藥物。有些人會誤以為「頓服藥等於止痛藥或退燒藥」，但是頓服藥並不是藥的種類，而是「服用方式」的名稱。除了止痛藥，還有各式各樣的藥物會採用頓服的方式。

4　譯註：「定時藥」與「頓服藥」均為日本獨有的用詞。台灣通常把「頓服」當作動詞。

例如：

- 緩瀉劑（便祕藥）只在便祕時服用
- 安眠藥只在失眠時服用
- 解熱劑（退燒藥）只在失眠時服用
- 吸入藥物只在氣喘（哮喘）發作時使用
- 抗心律不整藥物只在發作時服用

這些藥物的用法全都是頓服（或頓用）。

有一點希望各位在服用頓服藥時要留意。

舉個例子，假設我們醫師向病患說「這是頓服的鎮痛藥」，並給病患二十次份量的止痛藥。由於每位病患出現症狀的頻率不同，所以服藥的次數也完全迥異。講得極端一點，要是有病患「一天出現二十次症狀，所以一天就把二十次份量的藥全都吃完」，那

就糟糕了。

雖說頓服藥是「只要出現症狀，隨時都可以吃」，但是考量到副作用的危險性，就必須事先決定好服用次數的上限。所以開立頓服類的處方藥物時，原則上都要設定「間隔〇小時」或「一天最多〇次」這樣的次數限制（安眠藥只能在晚上服用，所以是例外）。

比方說止痛藥的限制形式一般都是「間隔六小時（等於一天最多四次）」。如果症狀嚴重到無法挨過間隔時間或是藥沒有效果，就必須跟主治醫師商量，請醫師更換成效長或定時服用的藥物。

頓服藥的目的基本上為「暫時抑制症狀」。倘若目的為根治疾病，無論有無症狀，都必須使用要定時服用的藥物。最重要的是我們也必須注意「有許多疾病雖然沒有自覺症狀，但卻會逐漸侵蝕身體」，所以必須使用「定時藥」。

「定時藥」如同其名，是指**無論症狀如何都要定時服用的藥**。在日本也稱作「定時處方」。世界上大部分的藥都是這一種。

頓服藥是「症狀出現時才要吃的藥」，只有用在「會出現症狀的疾病」上時才有用處。不過完全沒有自覺症狀的疾病非常多。如同前述，高血壓、糖尿病與血脂異常都沒有自覺症狀。這些疾病只要不檢查，就不會有人察覺異常，所以無論有無症狀，都必須一直讓數值維持在標準範圍內。

因此這類的病患必須在規定的時間點定時服藥，像是「一天三次，每餐飯後」或「一天一次，早飯後」。

其他還有許多必須定時服用的藥。

抗菌藥（抗生素）如果不在規定的時間點定時服用，血中濃度就無法維持在適當的範圍內，進而無法獲得充分的療效。明明說要「一天吃三次」，卻時常會有病患「擔心副作用而一天只吃一次」，這樣不但「有吃跟沒吃一樣」，反而還把副作用的風險吃下肚，**極端一點來說就是「不吃還比較好」**。

另外，緩瀉劑中也有一天定時服用二、三次就能軟化糞便的藥。也就是說，有非常多藥物都是定時服用才會顯現效果。

而且某些定期藥也可以自己調整藥量。比方說緩瀉劑要是效果太好，就會導致下

痢，所以醫師有時也會指示「如果糞便變得過軟，可以自己減少藥量或停用也沒有關

係」。因為這種藥的「效果是否太好」，任誰都能分辨出來。只有這種例外的狀況，病

患才能在醫師的指示下自己調整定期藥的藥量。

此外有些藥物無論是頓服或定時服用都可以。例如前述的 Loxonin® 這類鎮痛藥就

是如此。使用者可以一天三次定時內服，這樣做就能抑制一整天的疼痛。

當然，若醫師開的是頓服的處方箋，病患就要頓服。如果想要改成定時內服，一定

要先詢問醫師。

定時處方的藥物一定會指示服用的時間點，像是「飯前」、「飯後」、「飯間」。這

些有什麼差異嗎？

首先，「飯前」是指胃裡沒有食物的時候。一般是指用餐的二、三十分鐘至一小時

之前的大致時間範圍。

以下類型就是要在飯前服用的藥物：

- 事先抑制用餐導致之症狀的藥
- 在用餐前事先讓胃蠕動變好的藥
- 事先抑制餐後血糖升高的藥（糖尿病藥的一部分）
- 會受食物影響，飯後吸收會變差的藥

另一方面，「飯後」則是指胃裡有食物的時候。一般是指飯後的二、三十分鐘內。

這是最常見的服用方式。容易對胃帶來負擔的藥，或者跟食物一起吃時吸收效率會變好的藥物就會選擇這個方法。

有時也會為了防止忘記吃藥而指定「飯後」服用。

需要定時內服的藥，無論是指定特定時間服用，或是設定「間隔○小時」的規則，都讓人難以確實記住。不過無論是誰，一天都會吃三餐，也幾乎都是定時用餐。事先刻意決定要在飯後服藥，能夠防止忘記吃藥。許多藥物都不會受用餐影響，所以這種藥都會指定在飯後服用以防忘記吃藥，這樣的模式很常見。換言之，這是讓病患定時服藥的一種計策。

另一方面，「飯間」是指餐與餐之間，一般大約都是在用完餐的兩個小時後服用，不是在「吃飯時」服用。雖然不多，但是空腹時吸收良好的藥，以及食物會影響吸收的藥，就會選用這個方法。

另外有些處方箋採用的是「就寢前」、「睡前」這樣的方式。像安眠藥這種只有睡前才需要服用的藥，或是會在睡覺時發揮療效的藥就會選用這種方式。

藥物的服用方式全都擁有合理的理由。但是有許多人會根據自己的判斷停藥一天，或是表示自己「擔心副作用」就擅自減少藥量。如同前述，要是沒有確實遵守服藥方式，不僅無法獲得療效，反而還會有明顯的副作用或導致不舒服等等，非常危險。

此外也有一些藥物必須用逐漸減少藥量的方式停藥。病患一定要遵守醫師指示的服藥方式，這非常重要。

盡量不要吃止痛藥比較好嗎？

我常遇見「希望能盡量不要吃止痛藥」的病患。醫師明明開了頓服的止痛藥，但是

病患卻「因為害怕副作用而忍痛不吃藥」，這種狀況我也很常碰到。

另外，也有病患覺得「止痛藥無法解決造成疼痛的根本問題，所以吃了也沒有意義」、「只是治標不治本」。

這樣非常可惜。藥物確實一定會有副作用，但是利大於弊的時候就該好好利用。

此外，不是只有解決根本問題才是醫療。尤其全身關節或肌肉疼痛的根本原因大多為「老化」，只要無法「返老還童」就無法消除原因。面對這種情況，必須思考「要如何與疼痛和平共處」，而**止痛藥就是強大的夥伴**。

疼痛是會令人極為不舒服的感覺，會降低生活的品質。所幸止痛藥有很多種類與劑型，病患反而該好好運用，藉此積極地控制疼痛。

止痛藥不宜「吃太多」，不過當然不是只有止痛藥如此，什麼藥都一樣。面對越常使用的藥，就越需要先擁有其副作用的相關知識。

那麼止痛藥的副作用有哪些呢？接下來我會簡單說明。

首先，止痛藥可以大致分為以下兩種：

- 非類固醇類消炎藥（NSAID）

- 乙醯胺酚（Acetaminophen）

這是重點，所以請先記起來。

接著我會按照順序進行簡單易懂的解說。

① 非類固醇類消炎藥（NSAID）

在大家常用的止痛藥之中，非類固醇類消炎藥（NSAID）具有代表性。

Loxonin®、服他寧®（Voltaren®）、布洛芬®（Ibuprofen®）、Indometacin、阿斯匹靈（Aspirin®）等等都是這個種類的藥。

各位應該都曾經聽過這些藥名吧？其中也有一些藥會在藥妝店等地方販售，不需要處方箋就能輕鬆買到。止痛藥的鎮痛效果佳，但也有該注意的副作用。具代表性的副作用有以下四種：

〈消化性潰瘍〉

胃潰瘍與十二指腸潰瘍合稱消化性潰瘍。應該很多人都知道「止痛藥會傷胃」。持續使用非類固醇類消炎藥，可能就會產生這個副作用。

也許有人會認為，只要購買市售的胃藥一起服用就沒問題了吧？但遺憾的是幾乎所有的市售藥都無法預防消化性潰瘍。尤其曾經發生過胃潰瘍或十二指腸潰瘍的人是高危險群。會頻繁服用止痛藥的人，必須跟醫師討論適當的對策〈能有效預防潰瘍的藥物有氫離子幫浦阻斷劑（PPI：泰克胃通®、百抑潰®等）、H2受體阻抗劑（蓋舒泰®等）、前列腺素合成劑（喜克潰®等）〉。*6

〈腎障害〉

長期持續使用非類固醇類消炎藥，腎臟機能就會惡化。腎臟因為糖尿病等其他因素而原本就不好的人，以及腎臟機能降低的高齡者，在持續使用非類固醇類消炎藥時必須多加小心。

腎臟機能一旦變糟，就算治療也難以恢復原狀，還有可能需要透析治療（洗腎）。

腎臟不好的人在服用此類藥物之前，一定要先諮詢醫師。

〈阿斯匹林誘發型氣喘〉

據說此疾病佔成人氣喘的一〇％左右。有時病患久咳不癒，就醫後才發現是因為服用了止痛藥。這種時候就必須停止服藥並進行氣喘的專門治療。

另外，從前曾經被診斷出阿斯匹林誘發型氣喘的人，不能夠使用非類固醇類消炎藥。

〈過敏〉

有一定比例的人會對非類固醇類消炎藥過敏，內服後會出現呼吸困難、蕁麻疹或臉部水腫等過敏的症狀。倘若出現這些症狀，就必須馬上接受診察。

只要發生過一次這種過敏，就不可以使用非類固醇類消炎藥。

② 乙醯胺酚（Acetaminophen）

另一種常用且具代表性的止痛藥，就是乙醯胺酚。Calonal®、Alpiny®、Anhiba® 等藥均為此類。

這些藥與前述的非類固醇類消炎藥是完全不同類型的藥，副作用也不一樣。此類型的藥擁有比較溫和的藥效，大多數的副作用也很輕微，也時常用在兒童身上。

必須小心的副作用則是肝病變。乙醯胺酚由肝臟代謝，所以長期過量服用會造成肝臟負擔，可能會導致肝臟機能惡化。尤其原本就有肝臟疾病的人，必須先詢問醫師再使用。

此外，鎮痛藥（止痛藥）與解熱藥（退燒藥）是同一種藥的兩種不同效果。換言之，前面提到的非類固醇類消炎藥與乙醯胺酚，也都可以當作解熱藥使用。因此這些藥也稱作「解熱鎮痛藥」。

市售感冒藥（綜合感冒藥）的成分大多都含有解熱鎮痛藥。百朗®ＰＬ顆粒（Pylon®PL Granules）、百保能（Pabron）、Lulu®、愛斯達克®（S. TAC®）等廣為人知的感冒藥大部分都是如此。有些是含有非類固醇類消炎藥，有些則是含有乙醯胺酚。

所以「同時服用感冒藥與解熱藥」時，解熱鎮痛藥的成分便會重複。感冒藥跟止痛藥不同，大多都是短期使用，所以不必太過在意。不過有前述副作用風險的人則必須留意這一點。

第六章

早知道早受益的家庭醫學

醫院開的感冒處方藥比市售藥更有效嗎？

「市售的藥沒有效，所以我來拿醫院的感冒藥。」

每逢感冒流行的時期，都會有許多人因為那樣的理由造訪醫院。我們醫師當然會按照病患的期望開立綜合感冒藥，我也沒有譴責此行為的打算。

但是我一定會告訴病患以下兩點：

● 感冒藥不是能治好感冒的藥物

● 市售感冒藥與處方藥的成分幾乎沒有差異

我之所以這麼做，是希望能減少有以下想法的病患：「早知道是這種藥，我就不會在因感冒症狀而苦的時候特地跑去醫院」。

第一點如同第五章所述。在本小節裡，我依舊會把市售藥寫成非處方藥。一般來說，非處方藥與處方藥的成分種類幾乎相同，只是非處方藥的單次內服量內含的成分稍

微少了一點點。**世上沒有只有醫院才能開立的「感冒特效藥」**。不太可能會有病患覺得非處方藥沒什麼效果，但換了處方藥後就能感受到明顯的療效差距。

反過來看，倘若吃了四、五天的非處方藥，但仍舊持續發燒或咳得厲害，那有可能是其他本來就不該靠感冒藥處理的疾病。這種時候，病患不是該去醫院「讓醫師開立更有效的感冒處方藥」，而是要去「確認是否為感冒以外的疾病」。因為病患可能罹患了症狀與感冒非常相似的其他疾病，必須先去醫院排除這種可能性。

第二點則非常重要：無論是非處方藥還是處方藥，**感冒藥都沒有「能治好感冒的力量」**。感冒藥的目的是減輕感冒的症狀。這種配合症狀進行治療的方式，稱作「對症治療」。

一般感冒藥的成分有：

- 解熱鎮痛藥（退燒、緩解頭痛或喉嚨痛）
- 止咳藥
- 化痰藥

- 抗過敏藥（抑制打噴嚏、流鼻水）

- 其他

也就是說，裡面只有能減輕感冒引發之發燒、頭痛、喉嚨痛、咳嗽、痰、鼻水這些症狀的成分。非處方藥一般會利用各成分量的差異，讓藥品擁有「強力止咳」或「有效止鼻水」等特色。感冒藥的「有效」，意思是能「減輕」這些症狀，絕對不是「治好」感冒。

「早點服用感冒藥，就能讓感冒早點好」這樣的講法也不妥當。因為感冒藥能做的就只有「早點減輕症狀」。

我這樣寫，說不定有人會心想：「我曾有過早點吃感冒藥，感冒就早早治好的經驗！」

當某個人認為自己是「因為在剛感冒時就吃感冒藥，所以才早早痊癒」，那很有可能是什麼都不做也會在短時間內痊癒的小感冒。感冒是會自然痊癒的疾病，而且多久痊癒也會受各種條件影響而有所差異，並不是早期吃藥就能早點治好。

那麼「能治好感冒的藥」並不存在嗎？

感冒大部分都是病毒引起的上呼吸道感染症。所以如果有「能治好感冒的藥」，那就必須是「能消滅感冒病毒的藥」。遺憾的是現在並沒有那種藥。「好好與感冒症狀和平共處，同時靠自己的力量治好感冒」才是正確答案。

「靠自己的力量治好感冒」也就是**好好吃飯且確實地攝取水分，不勉強自己並好好休息**。每每從醫學的角度討論感冒的正確治療方式，一定都會得到這種露骨而直接的結論，不過這就是事實。

當然，症狀明顯與從前的感冒不同的狀況，或是有慢性病的高齡者、免疫機能低下的人、不滿三個月的幼兒等高風險者則是例外。因為可能是罹患了與感冒非常相像的其他疾病，或是感冒惡化引發肺炎等疾病。別硬是要靠自己的力量痊癒，向醫師諮詢吧。

接下來是題外話，有時會有病患跟我說：「醫師不會感冒，所以一定有醫師才知道的感冒治療方式，或是醫師都有特效藥。」

這當然是完完全全的誤解。

感冒流行時也有許多醫師會身體不舒服，無論是誰都會因感冒而苦。醫師跟感冒病患接觸的機會頗多，所以反而有很高的感染風險呢！

點滴能有效對付感冒嗎？

在日本真的有許多人都認為「打點滴能治感冒」，相當不可思議。有些因感冒久久未能痊癒而前來醫院的病患，會拜託醫師「幫忙打一瓶點滴就好」，打完後就完全恢復精神並回家。

這種病患要是得知點滴的內容物是什麼，說不定會有一點失望。因為這種情況使用的點滴（點滴製劑），其內容物幾乎都是水。裡面只含有水與鈉、鉀這些電解質（礦物質），所以成分跟運動飲料大同小異，可以說點滴只是電解質的濃度比較高而已。

點滴裡當然沒有能治好感冒的成分（如同前述，那種「成分」並不存在），不僅如此，裡面甚至連能夠抑制感冒症狀的成分都沒有，就只是補給水分而已。

所以以醫學來說，需要點滴的狀況如下：

- 無法經口攝取水分時（喉嚨太過疼痛、全身倦怠感過於強烈等等）

- 下痢或嘔吐情況嚴重，身體水分流失而脫水，必須快速補充水分等情況

除此之外的情況，經口攝取水分也能獲得類似點滴的效果，所以沒有必要特地將針刺入血管造成疼痛，硬是將水分輸入體內。

有些人「不符合上述列舉的情況，但打了點滴後身體卻變舒服」，擁有這種經驗的人幾乎都是出現「安慰劑效應」的可能性很高。如同第五章的說明，所謂安慰劑效應，是指給予本來不具有效成分的藥（安慰劑）後，症狀就獲得改善的效果。

如果病患欲打點滴的目的為「想要治好感冒」，那反而應該要待在家裡確實地攝取水分並好好睡覺，這樣對身體才比較好。

當我提到這件事，曾有人批評我：「透過安慰劑效應獲得『病狀改善』的感覺明明也是很重要的事，醫師卻揭露真相、讓病患感到失望，這樣是不好的作法」。對此我的答案是「如果打點滴這件事完全無害的話，那這批評就是對的吧」。

實際上，將針刺入血管並注入水分的行為，存在著感染的風險。長時間停留在醫院，也有罹患其他感染症的風險。另外，能在短時間內輸液完畢的點滴，是以相當快的速度硬是將水分輸入體內。若是心臟功能不佳的人，也可能會帶來身體負擔並引發心臟病的風險。

關於醫療行為，重要的是病患要接受這樣的方針：衡量利弊，並只在利大於弊時才接受治療。「不知者無煩惱」這樣的想法，以結果來說會讓病患蒙受不利。為了保護自己的身體，我認為大家必須先知道正確的醫學知識。

抗生素能治感冒嗎？

我在前面講述了「感冒藥不是治療感冒的藥」、「感冒沒有特效藥」，說不定有人閱讀之後，心想「不是有抗生素嗎？」

從前日本的確曾經有過「醫師頻繁地對感冒開立抗生素（正確來說是『抗菌藥』）」的年代。但是抗菌藥是「消滅細菌的藥」，這種藥只在用來當作細菌感染症的治療藥時

才會有效。

如同前述，感冒的原因幾乎都是病毒感染。細菌與病毒似是而非，兩者是完全不同種類的微生物。能消滅病毒的藥為各式各樣的抗病毒藥物，不是抗菌藥。

就像蚊香可以趨除蚊子，但卻不能消滅蟑螂，都是一樣的道理。

而且如同前述，會造成感冒的病毒種類相當地多，世界上沒有任何藥物能消滅所有種類的病毒。

也許有人會這麼想：「既然也有細菌感染症的風險，那麼為求『以防萬一』，不是先服用抗菌藥比較好嗎？」倘若抗菌藥完全無害的話，這種「以防萬一」在醫學上應有意義。然而如同第五章所述，抗菌藥有噁心感、下痢與過敏等副作用。對沒有必要的疾病使用抗菌藥，也有導致抗藥性細菌出現的風險。如此便有一種危險性：在病患真正需要使用抗菌藥時會無效。

二〇一七年時，厚勞省發行了《抗微生物製劑之正確使用入門》，裡頭清楚記載「建議不要對感冒投予抗生素」*i。**推測應為感冒時，「不使用抗菌藥」才是適當的判斷。**

當然，也有病例是感冒發展成肺炎那樣的細菌感染症，所以有時就結果來看，還是需要使用抗菌藥。那種時候病患就要仰賴醫師的判斷，讓醫師在正確的時機開立份量適當的抗菌藥即可。

另一方面，因感冒而前往醫院，且醫師判斷不必使用抗菌藥時，就不建議各位向醫師要求「請務必要開抗菌藥的處方給我」。有些醫師認為「要是自己選擇的醫療方式違反病患的意願，自己或許就會失去病患的信賴」，雖然知道就醫學來講不需要開立抗菌藥，但還是畏於失去病患信賴的風險而回應病患的要求。

重要的是病患方也要充分理解感冒的治療方法，擁有能讓自己接受正確醫療處置的知識。

感冒時不要洗澡比較好？

在我還小的時候，「感冒時不可以洗澡」是常識。還記得母親跟我說過「洗澡會讓感冒變嚴重」，我要是感冒了，就會好幾天都不洗澡，讓母親用濕毛巾幫我擦拭身體。

日本之所以會有「感冒時不可以洗澡」一說，是因為從前的住家沒有浴室，必須前往澡堂洗澡；或者家裡有浴室，但卻是在戶外；又或自家沒有便利的空調設備，所以人們擔心入浴後身體會著涼。

身體著涼確實有導致感冒惡化的危險性。可是現在大多數人的家裡都有浴室。即便是冬天，也只要先用空調讓房間變溫暖，洗完澡後身體也不會那麼冷。有些人的家裡還有浴室暖氣設備，無論洗澡前後都能將環境保持在溫暖的狀態。

這樣想來，「只是因為感冒就要忍著不洗澡」有點沒道理。不如把身體洗乾淨讓自己感覺清爽，這樣反而比較舒服吧。

當然，身體太過不舒服而精疲力竭或發高燒的時候，洗澡確實會有增加倦怠感的風險。這種時候，在身體狀況恢復之前都該避免洗澡比較好。

發燒時要冷卻額頭嗎？

我再繼續講一下感冒的話題吧！我常看見病患在感冒發燒前來就診時，會在額頭上

貼冷敷貼。

就醫學來看，冷卻額頭會有什麼能夠期待的效果嗎？是能夠退燒嗎？

為了回答這個問題，我必須先說明感冒導致發燒的機制。

罹患感冒之後，身體裡跟免疫有關的細胞會與導致感冒的病原體展開戰鬥。然後免疫細胞會把資訊傳達給腦，腦的「體溫調節中樞」就會向全身發出指令以提升體溫。這種指令會讓皮膚的毛細血管收縮，或是汗腺孔會閉合以防止散熱，而且肌肉會發抖產熱，所以全身體溫會上升。

發燒讓免疫細胞能積極戰鬥，也有削弱病原體的效果。這個體溫調節中樞設定的體溫稱作「設定點」。也就是說感冒發燒至三九℃時，設定點會上升至三九℃，身體會為了把體溫保持在三九℃而有所反應。

因此讓體表降溫，設定點也不會下降，所以冷敷貼沒有退燒的效果。

當然，我並不是想否定冷卻額頭這個行為。發燒導致頭發熱的時候，使用冷敷貼會讓人覺得很舒服，我們也可以把它視為一種效果。如果使用的目的不是「解熱」而是

「追求舒服」，那就沒有什麼問題。

反之，如果想要有效地減退熱度，該怎麼做呢？

若要退燒，就必須讓設定點下降，所以要使用解熱藥。解熱藥能讓體溫調節中樞設定的設定點暫時下降，藉此能夠迅速降熱。

當然就如前面所述，發燒在醫學上具有意義，所以連症狀不嚴重時都隨便降熱，並不是好的作法。但是當病患發高燒導致疲累倦怠，無法好好用餐並充分攝取水分這樣的狀況，用解熱藥暫時讓身體舒服一點就有很大的意義。

體溫上升的程度有個人差異，所以沒有明確的基準表示「幾℃以上就該投予解熱藥」。並不是說三八℃就沒問題，也不是說升至四〇℃就必為重症。

我們該重視的是症狀。

病患可能會因為發燒而產生嚴重的倦怠感，也可能無法攝取水分或失眠，當這些症狀很嚴重的時候，建議各位要好好地運用解熱藥。

話說回來，無論在家裡或醫院，測量體溫時最一般的作法都是把體溫計放在腋下。

醫師想要為手術中的病患測量更正確的體溫時，會從肛門將體溫計放入直腸內，或是放

進病患嘴裡（如此測量出來的體溫稱作「深層體溫」（核心體溫））。

所有人都知道額頭表面是難以反映體溫的部位。可是當我們懷疑「是不是感冒發燒了」的時候，卻會把手貼在額頭上確認體溫，如此想來這真是一種有點不可思議的習慣。

講個題外話，除了感冒外，嚴重的中暑也可能會讓體溫上升。這不是體溫調節中樞的設定點上升，單純只是「外部熱度使體表升溫，導致體溫被動上升的狀態」（這稱作「高熱（hyperthermia）」，與「發燒」有所區別）。

無論外面是熱是冷，體溫調節中樞都會致力於讓我們人類的身體維持一定的溫度，其機制使體溫平常不會有劇烈的變化。然而，若身體長時間暴露於高溫多濕的環境，體溫調節中樞的功能就會損壞，導致體溫不斷上升。

在這種情況，冷卻身體就是最重要的治療。但即便是這種狀況，使用冷敷貼並且只冷卻額頭這種狹小的範圍，也幾乎不會有效果。因為這種時候必須採取能夠冷卻全身的方法，像是用水澆遍全身並用扇子搧涼。

割傷與擦傷要如何才能不留疤痕？

跌倒導致膝蓋擦傷或是手稍微割傷時，該怎麼處理才好？若是平時常發生的輕傷，便可以採用以下這樣的正確處理方式。

①不消毒

以前的常識是跌倒了就要把消毒液塗在傷口上，像是麻肌朗（Makiron®）或Isodine®（碘液）。從前病患在醫院動完手術之後，醫師每天都會在查房時於傷口塗抹消毒液。這個常識已經在十幾年前被推翻，現在連醫院都甚少會進行傷口消毒。

取與發燒不一樣的處理方式，請留意這一點。

此外在此類狀況中，設定點並沒有上升，所以**解熱藥不會有效果**。這種情況必須採

血管會經過的脖子、腋下或鼠蹊部。

就算只能用保冷劑等物品為身體的一部分降溫，該冰敷的地方也不是額頭，而是粗

這種作法有時會讓病患感到吃驚，不過除了部分狀況是例外，幾乎所有病患在接受手術後都不用消毒傷口，可以直接出院。理由很簡單，因為**消毒液會傷害正常的組織，反而有讓傷口不易復原的危險性存在**（但是進行手術前或縫合傷口前都需要消毒）。

或許有人認為「不消毒不是會化膿嗎？」如果細菌由傷口侵入並增殖，的確會化膿，也就是引起傷口感染。但是皮膚表面與周遭環境本來就經常性地有許多細菌存在。

縱使消毒液的作用暫時讓傷口上的部分細菌死亡，周圍的細菌不久又會附著在傷口上。

另外，如果在消毒後貼上ＯＫ繃或紗布，上面的細菌也會附著在傷口上。

如果希望讓傷口一直為零細菌，就必須完全消滅周遭所有物品上附著的細菌，像是全身肌膚、衣服、物品、家具等等。面對肉眼看不見的微生物，我們無論如何都做不到那種程度。

那麼細菌附著就會化膿嗎？倒也不是如此。因為我們不會僅僅因為細菌「在傷口上」就稱之為「感染」。

傷口感染（化膿）只會在「方便細菌繁殖的條件完備」的情況下發生，例如：

- 受傷後異物（砂、泥或玻璃等）一直殘留於傷口的情況
- 傷口一直處於骯髒的狀態下
- 正在進行糖尿病或癌症的治療而免疫機能低落時

② 盡量別讓傷口變乾燥

以前的人都相信「讓傷口乾燥比較容易痊癒」，認為傷口「濕濕的」不好，所以會貼上紗布，讓傷口乾燥。滲出液凝固後紗布會沾黏傷口，要撕掉時會頗為疼痛。每個人都有過忍耐這種疼痛的經驗。

不過近年（其實已經過了十年以上）研究發現**「傷口在濕潤的環境比較容易痊癒」**。最近醫護人員都會建議民眾要在傷口上塗軟膏或凡士林，或是貼新型傷口敷料以打造出能為傷口保濕的環境。新型傷口敷料這類的產品，可將傷口封起來，吸收從傷口滲出來的滲出液並形成凝膠，維持環境濕潤。Kizu Power Pad® 這種市售的產品就包含在內（Band-Aid® 等舊型的 OK 繃則不包含在內）。

就算是貼一般的OK繃，最好也要塗上軟膏，打造出濕潤的環境。醫院一般會使用甘德黴素親水性軟膏（Gentacin®軟膏）或安住寧軟膏（Azunol®軟膏）等軟膏，不過目的是要打造出濕潤的環境，所以只用凡士林也沒有問題（所謂「軟膏」是指在油脂性的凡士林中溶入藥劑的製劑。另一方面，「乳膏」則為乳劑性，所以塗在創傷部位會有反效果。請小心不要與保濕用的乳液搞混）。

順帶一提，有一種方法是在傷口上塗凡士林後用保鮮膜包起來，讓傷口環境保持濕潤，這稱作「保鮮膜療法（濕潤療法）」。不過保鮮膜的透氣性不佳，水蒸氣無法通過，同時也有傷口表面溫度上升促使細菌繁殖的風險，所以我不太推薦。即便是新型傷口敷料，長時間保持密封狀態也會有感染的風險，所以必須充分留意，例如使用時要定期觀察傷口的狀況並更換新敷料等等。

③不需要使用抗菌藥（抗生素）

以前治療傷口後，醫師一般都會開立抗菌藥（抗生素）。最近如果病患是輕微的擦傷或割傷的話，就不會開立抗菌藥。這是因為不會有效果。

如同前述，傷口表面會附著大量的細菌，但只要細菌沒有增殖並引發感染，便不會有害。殺掉只是附著在傷口上的細菌並沒有意義。如果是已經發生感染（化膿）的狀況需要使用抗菌藥，但明明沒有發生感染卻使用抗菌藥，就不是適當的作法。

那麼為了預防感染，該怎麼做才好呢？

最重要的是「用足量的水將傷口確實地洗乾淨」。用一般家庭用的自來水清洗也完全沒有問題，不必使用生理食鹽水或無菌水等特殊的水。在醫院也會先用足量的自來水確實洗淨傷口。泥土等東西弄髒傷口時，使用肥皂也沒有關係。

此外，當傷口裡面有砂、土或玻璃等物時，一定要取出清除。這種狀況除了會有感染的風險外，殘留在傷口裡的小砂子還可能會留下刺青一般的黑色疤痕。如果只靠流水與毛巾無法清除，也可以使用牙刷。用乾淨的牙刷輕輕地刷，好好防止異物殘留吧。另外，自己無法將異物取出來的時候，請不要勉強，到醫院接受診療吧！

鼻血流不停！該怎麼做？

應該有很多人都有過鼻血（鼻出血）流不停而感到困擾的經驗吧？

流鼻血理應是無論小孩或大人都曾經有過的症狀，但是許多人都有著錯誤的處理知識。

比方說：

- 拍打並冷卻後頸
- 在鼻孔塞衛生紙
- 頭朝上仰

雖然會選擇這些處理方式的人很多，但這些都不會有效果。

那麼如何處理才適當？

首先，幾乎所有的鼻血都是從鼻腔前方（鼻孔裡最前面的部分）流出。流鼻血最大

圖表十　鼻血的正確止血法

用手指捏著鼻翼

勿仰頭，讓面部朝下

的原因，是擤鼻涕或挖鼻孔太用力而傷及血管。也有一些狀況是因為高血壓或動脈硬化等因素，導致血管變得脆弱而容易出血。

順帶一提，有一個都市傳說是「巧克力吃太多會流鼻血」，但這並無醫學根據。食物不會成為造成鼻血的直接原因。

鼻血幾乎都是入口附近的毛細血管出血，所以大多時候只要壓迫就能止血。

方法是在坐著的狀態下向前傾，用大拇指與食指壓住鼻翼（鼻尖兩旁柔軟的部分）。接著持續緊壓，保持五至十分鐘都不要放開。這時不要吞下血液，一定要吐出來。如果這樣無法讓鼻血停止，就再持續壓迫十五至二十分鐘。

雖然很簡單直接，但這是最有效的方法。

有許多病患連壓迫都沒有嘗試，就直接仰著頭前來醫院。仰著頭容易讓血液流入喉嚨。這可能會導致噁心感、嘔吐或頭痛，所以不可以吞下血液。

此外，塞衛生紙雖然很方便，但光是這樣無法有效止血。因為單單塞住並沒有壓迫到出血點。塞衛生紙後會持續出血一段時間，雖然之後大多都會自然停止出血，但壓迫遠遠更能快速止血。

那麼流鼻血時，什麼樣的狀況才該去醫院？

該考慮就診的情況如以下：

- 長時間（二十至三十分鐘以上）壓迫也沒有停止出血
- 有在服用抗凝血藥物或抗血小板藥物
- 大量出血
- 血從後方（鼻子深處）流出

在醫院，醫護人員會將紗布浸泡在血管收縮藥物裡，再將紗布塞入鼻腔以止血。這

種方法稱作「鼻腔填塞法」（紗布填塞法、鼻填塞）。

但是正在服用 Warfarin® 或 Bayaspirin® 等所謂「會讓血液通暢之藥物」的人會變得不易止血，所以要多加小心。這樣的人大部分靠壓迫就能止血，但是無法自力止血的情況也很多，所以難以止血或血液大量流出的時候，請不要猶豫，直接就醫吧！

不只藥物，也有人因為血液疾病（白血病或血小板低下性紫斑症等等）或肝臟疾病，導致血液不易凝固。擁有這些慢性病導致止血困難的狀況，就要盡早就醫。此外，若是從未經歷過的急速大量出血，這種情況有可能是動脈出血。若是這種出血，便必須叫救護車。

另一方面，血液不從前方流出而是流入喉嚨裡的狀況，很有可能是從後方出血，這樣的話，壓迫鼻翼並無法止血。這種情況需要在醫院使用名為「後鼻腔填塞法」或「導尿管氣球壓迫法（氣球填塞法）」的特殊方法進行止血（除去用衛生紙塞住鼻孔導致血液流向喉嚨的情況）。

不過大多數時候，光是流鼻血並不會導致血液大量流失，無須擔心。除了特殊狀況外，光是因為鼻血就危及性命的風險很小，所以重要的是要先冷靜下下再好好處理。實

被寵物咬傷了！該去醫院嗎？

被狗或貓等動物咬，稱作「動物咬傷」。

際上也有人會因為流鼻血而驚慌失措，使血壓上升，鼻血變得更難停止。尤其也有小孩子會嚎啕大哭導致鼻血越流越多的情況，所以說「不會有事的」來安撫小孩也是很重要的一項作法。

順帶一提，小孩子常常會過度觸碰鼻內手指碰得到的地方，進而導致流鼻血，留意不要讓小孩過度觸碰也很重要。也有人是因為過敏性鼻炎而鼻內搔癢，有時也必須針對這一點進行治療。

總而言之，流鼻血時若鼻血自然停止，或是透過壓迫成功止血，就不必慌慌張張地前往醫院。不過如果是大量出血，為了預防再次出血，有時要進行燒血管等處置比較好，所以隔天過後最好要前往耳鼻喉科諮詢看看。

另外在流鼻血之後，當天請避免泡澡，沖澡就好．；還要避免飲酒或激烈的運動。

其實即便是看起來會自然痊癒的小傷口，只要是動物咬出來的傷就得注意。因為這種傷跟一般的擦傷或割傷不同，**感染的風險非常大**。動物口中的細菌頗多，而且牙齒會咬穿皮膚，使感染容易擴及深處。

動物咬傷當然也包含了被人類咬的狀況。還有一種傷叫作「Fight bite（打鬥咬傷）」，這是當人毆打他人的臉，拳頭剛好打到牙齒而受的傷。

細菌感染有可能會引發皮膚表面的炎症「蜂窩性組織炎」，或感染擴及至肌肉表面「壞死性筋膜炎」。

重度的壞死性筋膜炎要開刀清洗，清除壞死的組織（清創），有時也不得不切斷手或腳。細菌也可能會進入血液並遍布全身，變成「敗血症」狀態而危及性命。

基於以上，**被動物咬到後必須盡早接受治療並進行感染的預防處理**。由於自行處理並不容易，所以早點到醫院就診是最理想的作法。傷患可以前往一般的診所，醫院急診室或是一般外科門診也沒問題。

那麼動物咬傷需要什麼樣的處理呢？基本上，以下這三個流程很重要。

① 用流動的水清洗乾淨

首先要用流動的水，確實地清洗被咬到的部位（就醫前在自家進行）。在這個時候，並不需要特別的消毒液，重要的是要用足量的自來水沖洗。此外，若有出血就要用紗布等東西確實地壓迫止血。

② 抗菌藥（抗生素）的處方

醫師診察之後判斷細菌感染的風險很高的話，就會開抗菌藥（抗生素）的處方箋。

如同前述，動物口中存在著各種細菌，所以要使用的抗菌藥類型是能有效對付那些細菌的種類。

除去已經引發重度感染症的情況，一般都會開內服藥（口服藥）的處方箋，而非使用點滴。

③ 破傷風的預防措施

一般認為對動物咬傷也有高度的破傷風風險。破傷風桿菌從傷口侵入體內後，會產生毒素並引發各式各樣的神經性症狀。潛伏期因個人狀況而異，時間差距頗大，約為兩天至八週。

破傷風會從難以張嘴、臉部難以動作、吞嚥困難等症狀，發展成步行障礙、呼吸障礙與全身性痙攣，為一種危險的疾病。

破傷風可以透過疫苗接種預防。破傷風疫苗（破傷風類毒素，Tetanus Toxoid）也包含在定期接種項目內，所以許多人都已經完成預防接種。

不過做完兒童時期的定期接種後，就再也沒有接種的人應該很多。破傷風疫苗的效果會在最後接種後維持大約十年，也就是到二十二歲左右，但是之後就對破傷風沒有免疫力，所以必須再度接種疫苗。

另一方面，對於過去五至十年內曾因動物咬傷或受傷等原因而接種過疫苗的人，醫師有時也會判斷不需要追加接種。

除了破傷風，還有巴氏菌症、貓抓病、犬咬症這些動物咬傷特有的感染症（貓抓病如同其名，就算只是被抓到也會遭到感染）。

尤其犬咬症在症狀變嚴重後會有死亡風險，是很危險的疾病，被咬傷後需要急速處理。

此外，在日本以外的國家被動物咬傷，還有罹患狂犬病的風險。日本最後的感染案例發生於一九五七年，不過二〇〇六年時有人在菲律賓被當地的家犬咬了之後感染，回到日本後才出現症狀。這樣的案例有兩例，也就是說日本國內也可能會有境外移入病例。一旦發生症狀，就沒有有效的治療法可以處理，病患幾乎百分之百會死亡，為非常可怕的疾病。

不只狗與貓，狐狸、浣熊、狼、蝙蝠等動物也可能讓人類遭受感染。如果被咬，就要趕快前往當地的醫療機構就診。

如同以上所述，**無論是什麼樣的動物，只要被咬出傷，原則上都該就醫**。

此外，就醫時該跟醫師說明的事情如下⋯

- 被什麼動物咬了什麼部位
- 被咬之後過了多長的時間（大約何時被咬）
- 最近有沒有進行破傷風的預防接種
- 被咬後進行了什麼處理

另外，在醫院接受治療後若有以下情況發生，就必須再次就醫。

- 傷口變得紅腫
- 傷口流膿
- 持續劇烈疼痛
- 發燒

請謹慎小心地觀察痊癒經過吧！

肚子好痛！有什麼方法能分辨是否為恐怖疾病？

腹痛是每個人都常有的症狀。

「雖然肚子非常痛，但是過了一段時間就自然不痛了。那是什麼造成的疼痛呢？」

我想應該所有人都曾有過這樣的經驗。

那些腹痛多半是吃太多、喝太多，或便秘使糞便、氣體累積所導致的「非病態性腹痛」。

腹部之中有許多的器官：

- 胃、小腸、大腸、肝臟、膽囊、胰臟等消化系統的器官
- 子宮與卵巢這類的婦科器官
- 膀胱與輸尿管這類的泌尿科器官
- 主動脈這樣的粗血管

這些器官都可能會引起腹痛。在那些種類的腹痛之中，也藏有必須治療的恐怖疾病。

要怎麼樣才能分辨出來呢？

基本上只要不是讓醫師診察，就很難自己分辨「這種腹痛可不可怕」。原則上我建議「感到不安便就診」這個方針，不過我還是統整了應該要確認的要點，但也只是大致的判斷基準。

要點有以下四項：

① 疼痛的開始方式

確認腹痛是突然開始，還是慢慢開始。「突然開始」是指自己能夠詳細說出疼痛是自己在做什麼的時候開始。關於這一點，就如我在第一章也說明過的一樣。

瞬間發生的強烈腹痛可能是主動脈瘤破裂或腸的動脈阻塞等心血管系統的疼痛，大多狀況都必須馬上接受治療。另外如果是女性的話，子宮外孕破裂或卵巢出血也會是突然發生腹痛的原因。

順帶一提，性行為後感覺腹部疼痛是卵巢出血的典型表現。若是這種情況，我想應該很多人都會覺得難以啟齒，無法好好告訴醫師疼痛發生的經過，但是為了得到正確的診斷，這反而是一開始就必須告訴醫師的重點。

另一方面，闌尾炎（盲腸炎）、膽囊炎、膽管炎、憩室炎（大腸凹陷處發生炎症的疾病）等發炎性的疾病；手術後的沾粘；大腸或小腸腫瘤導致的腸阻塞等消化系統的疾病，幾乎都是慢慢開始疼痛。

此外，發炎性的疾病大部分都是細菌感染所導致，所以通常會伴隨發燒（不過也有高齡者完全沒發燒的病例）。

當然，並不是說慢慢開始的疼痛就能放心，其中也有要馬上治療的疾病，所以請按照順序繼續確認下面列舉的要點。

② 開始疼痛後的經過

接著要確認是長時間一直疼痛，還是斷斷續續地疼痛（時而痛，時而不痛的變化）。一般而言，「長時間一直疼痛」與「沒有變化」這樣的狀況，多半是由需要治療

的疾病所造成。

另一方面，疼痛有所變化的狀況，其原因大多都是腸炎、便祕、腸蠕動帶來的疼痛（蠕動痛）等疾病，需要緊急治療的情況偏少。

③ 疼痛部位

確認**痛的是哪個部位**。痛的部位不一定，腹部各處都會痛；以及肚臍周圍隱約有些疼痛，不管按壓哪裡都覺得有點痛這樣的狀況，可判斷為腸炎、便祕、腸蠕動等非緊急的疼痛。

另一方面，如果「壓了會痛的部位只有特定一處」，這樣的症狀就必須注意。因為位於該部位的器官可能有某種疾病。

若要說明各部位器官的所有疾病，資訊量可是多到光是這些就足以寫成一本書，所以在此我就割捨詳情。不過，只有以下三個重點希望各位記住。

首先第一個是關於闌尾炎。

不知為何，日本從以前開始就會把闌尾炎稱作「盲腸」，但是盲腸是部位的名稱，不是病名。由於是闌尾這個部位發生炎症，所以正確來說是「急性闌尾炎」。闌尾炎這個疾病必須在醫院進行治療，有時也必須動手術。

闌尾炎疼痛的地方可能會移動，像是「最初是心窩附近疼痛，之後痛感往右下腹移動」。由於不是只有闌尾所在的右下腹一直疼痛，所以必須注意。

第二個是懷孕相關的疼痛。

要是忽略了跟懷孕有關的腹痛，對母子來說都非常危險。只要無法斷言自己已經懷孕的可能性絕對是零，就必須到醫院檢查有無懷孕。這可以在短時間內檢查出來。

第三個是並非一個地方疼痛，而是腹部整體都非常痛，痛到沒有辦法走路的狀況。

這種情形可懷疑是重度的腸阻塞，或是穿孔性闌尾炎等疾病（胃或腸穿孔導致腹膜整體發生炎症的狀態）。

尤其腹膜炎擴及整個腹部後，可能會危及性命。其典型的症狀為「無論觸碰肚子的哪裡都極為疼痛」、「光是輕按或碰到就超級痛」、「坐下、站起、咳嗽造成的輕微震動也極痛」。當然，我想如果腹部整體都有如此強烈的疼痛感受，那麼大多數的人應該都會毫不猶豫地直接就醫。

④ 走動時會不會痛

一走動就會感受到的腹部疼痛，被視為腹膜炎的徵候。闌尾炎與憩室炎會使周遭的腹膜發生炎症，所以一走動就會感受到腹部疼痛。

只要病患稍微移動，腹膜炎的疼痛就會影響腹部，所以其典型表現是「疼痛時靜靜不動，整個人蜷縮起來」；反之，「疼痛時會滿地打滾、動作很大」這樣的情況，反而不太可能是腹膜炎，比較有可能是泌尿道結石等緊急性低的疾病。

症狀輕微時還有一種確認方法，那就是跳躍；或者伸懶腰、墊腳尖後，再將後腳跟往下踩，用這類的動作讓腹部震動，確認疼痛的地方有沒有變得更痛。這也是我們醫師在診察室實際對病患施行的確認方法。

以上就是希望各位在腹痛時要檢查的要點。如果去醫院之前就先確認好此處寫的檢查項目，便能好好將自己的症狀傳達給醫師，獲得順暢的診療。

結語

在我小時候，家裡有《家庭的醫學》這本書。那是由專家監修的家用醫學百科。

我們身體不舒服或想要查疾病資料時，都先會去翻那本書。如果看了還是無法解決，就會去看家庭醫師。

在過去的一般家庭裡，那是相當常見的光景。

可是現在呢？

世界充斥著醫療相關的資訊。

書籍、週刊雜誌、電視、網路。

許許多多的人利用各式各樣的工具取得醫療相關資訊，自力解決健康問題。

方便性確實提升了非常多，但可惜的是能輕鬆取得的醫療資訊良莠不一。在我們醫

師眼中看來頗為可疑或可能會帶來健康危害的資訊，每天都有許多人看入眼裡。

「這本書裡寫『○○可以治好癌症』，我可以試試看嗎？」

「我在電視節目上看到『進行○○可以降低血糖值』，現在都有在做。」

「我從網路得知『○○營養補充品可以預防失智症』這個資訊，所以就買給父母吃了。」

我每天都能從病患口中聽到這樣的話。只要病患像那樣向身為醫師的我詢問，就不會有什麼問題。但是也有一些人不信任醫師與現代醫療，從而偏好缺乏醫學根據的治療法，不再來醫院就診。

一直以來，我看過太多這樣的病患，並痛感：只待在診察室並無法拯救病患。

因為只要我們以醫師的身分從事醫療工作，就無法拯救不前來醫院的人。

說不定在我們不知道的地方，有許多人正在承受健康危害，有沒有什麼辦法能將我們醫師的想法傳達給他們呢？

由於這樣的想法，我製作了醫療資訊網站，並在許多媒體上連載文章，且不斷地提供免費演講，然後進而走到了撰寫本書的這一步。

我想要把想法傳達給大眾。

想要消除醫師與病患之間的隔閡。

想要除去病患對醫療的抗拒感，打造出便於病患利用的醫療環境。

這些強烈的心願開花結果，造就了這本書。就算只有一點點也好，只要讀者能從中

獲得些什麼，且對於醫療的想法能往好的方向改變，那就是我的榮幸。

這本書的出版獲得了許多人的幫助，像是幻冬舍的小木田順子女士，以嚴格又溫柔

的態度指導我；跟我一樣身為消化系外科醫師的中山祐次郎醫生，從本書的企劃階段就

開始幫助我，每天都傾聽我的煩惱；整形外科醫師岡田愛弓醫生則從專業的觀點多次幫

我檢視原稿，讓本書品質獲得驚人的提升；另外還有耳鼻喉科醫師前田陽平醫生與藥師

松谷涼子女士，我打從心底感謝大家的幫助。

二〇一九年十月

山本健人

參考文獻

第一章

1—Kwon D, et al. Development and evaluation of a rapid influenza diagnostic test for the pandemic (H1N1) 2009 influenza virus. J Clin Microbiol. 2011 Jan; 49(1):437-8

第三章

1—《手術全期禁菸指引》日本麻醉科學會

2—《吸菸與健康　吸菸對健康的影響之相關檢討會報告書》厚生勞動省

3—Takachi R, et al. Red meat intake may increase the risk of colon cancer in Japanese, a population with relatively low red meat consumption. Asia Pac J Clin Nutr. 2011; 20(4):603-12

4—《消化系內視鏡相關偶發病症之第六回全國調查報告　2008年〜2012年的5年間》日本消化器內視鏡學會雜誌　2016，58:9，1466-1491

5—福田一郎等人《吸菸的影響之於自費健康檢查受檢者的CEA值》日本健康檢查學會雜誌 1996．11:2．137-140

6—《大腸癌治療指引2019年版》金原出版、《胃癌治療指引第5版》金原出版

7—日本肝膽胰外科學會官方網站「胰臟癌」

8—國立癌症研究中心癌症資訊服務「免疫療法 給想要更進一步瞭解的人」

9—Russell W Jenkins, et al. Mechanisms of resistance to immune checkpoint inhibitors. Br J Cancer. 2018; 118(1):9-16

10—Ribas A, et al. Cancer immunotherapy using checkpoint blockade. Science. 2018; 359(6382):1350-1355

11—日本臨床腫瘤學會官方網站

第四章

1—日本救急醫學會（日本急診醫學會）官方網站

第五章

1—《胃食道逆流症（GERD）診療指引2015》日本消化器病學會

2—《學名藥之疑問解惑》厚生勞動省

第六章

1——《抗微生物製劑之正確使用入門》厚生勞動省健康局結核感染症課

● 《整形外科診療指引2》　急性傷口／疤痕與蟹足腫》金原出版

● 日本耳鼻咽喉科學會官方網站「鼻出血」

● 默沙東診療手冊專業版（MSD Manual Professional Edition）「鼻出血」

● 《year note 2018》MEDIC MEDIA

● 《感染症專科醫師講義第Ⅰ部　解說篇》南江堂

● 「犬咬症相關Q&A」厚生勞動省

3——《視覺障礙成因之全國調查》岡山大學新聞稿（2018年9月27號）

4——《高血壓治療指引2019》日本高血壓學會

5——《預防動脈硬化性疾病之血脂異常診療指引2018年版》日本動脈硬化學會

6——《消化性潰瘍診療指引2015》日本消化器病學會

協助、監修

岡田愛弓（整形外科醫師）／中山祐次郎（消化系外科醫師）／前田陽平（耳鼻喉科醫師）／松谷涼子（藥師）

BO0318

專業醫師教你 怎麼正確看醫生
早知道早受益的60個安心就醫常識

原　書　名／医者が教える 正しい病院のかかり方
作　　　者／山本健人
譯　　　者／郭書妤
企 畫 選 書／陳美靜
責 任 編 輯／劉芸
版　　　權／黃淑敏、翁靜如、吳亭儀、邱珮芸
行 銷 業 務／黃崇華、周佑潔、王 瑜

總 　編　 輯／陳美靜
總 　經 　理／彭之琬
事業群總經理／黃淑貞
發　 行 　人／何飛鵬
法 律 顧 問／台英國際商務法律事務所　羅明通律師
出　　　版／商周出版
　　　　　　臺北市104民生東路二段141號9樓
　　　　　　電話：(02) 2500-7008　傳真：(02) 2500-7759
　　　　　　E-mail: bwp.service @ cite.com.tw
發　　　行／英屬蓋曼群島商家庭傳媒股份有限公司　城邦分公司
　　　　　　臺北市104民生東路二段141號2樓
　　　　　　讀者服務專線：0800-020-299　24小時傳真服務：(02) 2517-0999
　　　　　　讀者服務信箱E-mail: cs@cite.com.tw
　　　　　　劃撥帳號：19833503　戶名：英屬蓋曼群島商家庭傳媒股份有限公司城邦分公司
訂 購 服 務／書虫股份有限公司客服專線：(02) 2500-7718；2500-7719
　　　　　　服務時間：週一至週五上午09:30-12:00；下午13:30-17:00
　　　　　　24小時傳真專線：(02) 2500-1990；2500-1991
　　　　　　劃撥帳號：19863813　戶名：書虫股份有限公司
　　　　　　E-mail: service@readingclub.com.tw
香港發行所／城邦（香港）出版集團有限公司
　　　　　　香港灣仔駱克道193號東超商業中心1樓
　　　　　　電話：(852) 2508-6231　傳真：(852) 2578-9337
馬新發行所／城邦（馬新）出版集團
　　　　　　Cite (M) Sdn. Bhd.
　　　　　　41, Jalan Radin Anum, Bandar Baru Sri Petaling, 57000 Kuala Lumpur, Malaysia.
　　　　　　電話：(603) 9057-8822　傳真：(603) 9057-6622　E-mail: cite@cite.com.my

封 面 設 計／黃宏穎
印　　　刷／韋懋實業有限公司
經 　銷 　商／聯合發行股份有限公司　電話：(02) 2917-8022　傳真：(02) 2911-0053
　　　　　　地址：新北市新店區寶橋路235巷6弄6號2樓

■ 2020年10月13日初版1刷　　　　　　　　　　　　　Printed in Taiwan

國家圖書館出版品預行編目（CIP）資料

專業醫師教你 怎麼正確看醫生：早知道早受益
的60個安心就醫常識／山本健人著；郭書妤譯.
-- 初版. -- 臺北市：商周出版：家庭傳媒城邦分
公司發行, 2020.10
　面；　公分
譯自：医者が教える 正しい病院のかかり方
ISBN 978-986-477-923-9（平裝）

1.家庭醫學　2.保健常識

429　　　　　　　　　　　　　　　109014006

「医者が教える 正しい病院のかかり方」（山本健人）
ISHAGAOSHIERU TADASHIIBYOINNO KAKARIKATACopyright © 2019 by TAKEHITO YAMAMOTO
Original Japanese edition published by GENTOSHA, Inc., Tokyo, Japan
Complex Chinese edition published by arrangement with GENTOSHA, Inc.
through Japan Creative Agency Inc., Tokyo.
Complex Chinese edition translation copyright © 202_ by Business Weekly Publications, a division of
Cite Publishing Ltd.

定價360元　　　　　　　　版權所有·翻印必究　　　　城邦讀書花園
ISBN 978-986-477-923-9　　　　　　　　　　　　　　　www.cite.com.tw

商周出版

廣　告　回　信
北區郵政管理登記証
台北廣字第000791號
郵資已付，免貼郵票

104 台北市民生東路二段141號2樓

英屬蓋曼群島商家庭傳媒股份有限公司
城邦分公司　收

請沿虛線對摺，謝謝！

商周出版

書號：BO0318　　書名：專業醫師教你 怎麼正確看醫生　　編碼：

 商周出版

讀者回函卡

感謝您購買我們出版的書籍！請費心填寫此回函卡，我們將不定期寄上城邦集團最新的出版訊息。

不定期好禮相贈！
立即加入：商周出版
Facebook 粉絲團

姓名：＿＿＿＿＿＿＿＿＿＿＿＿＿＿＿＿＿＿＿＿ 性別：□男 □女

生日：西元＿＿＿＿＿＿年＿＿＿＿＿月＿＿＿＿＿日

地址：＿＿＿＿＿＿＿＿＿＿＿＿＿＿＿＿＿＿＿

聯絡電話：＿＿＿＿＿＿＿＿＿＿ 傳真：＿＿＿＿＿＿＿＿＿

E-mail：

學歷：□ 1. 小學 □ 2. 國中 □ 3. 高中 □ 4. 大學 □ 5. 研究所以上

職業：□ 1. 學生 □ 2. 軍公教 □ 3. 服務 □ 4. 金融 □ 5. 製造 □ 6. 資訊

□ 7. 傳播 □ 8. 自由業 □ 9. 農漁牧 □ 10. 家管 □ 11. 退休

□ 12. 其他＿＿＿＿＿＿＿＿＿＿＿

您從何種方式得知本書消息？

□ 1. 書店 □ 2. 網路 □ 3. 報紙 □ 4. 雜誌 □ 5. 廣播 □ 6. 電視

□ 7. 親友推薦 □ 8. 其他＿＿＿＿＿＿＿＿＿＿

您通常以何種方式購書？

□ 1. 書店 □ 2. 網路 □ 3. 傳真訂購 □ 4. 郵局劃撥 □ 5. 其他＿＿＿

您喜歡閱讀那些類別的書籍？

□ 1. 財經商業 □ 2. 自然科學 □ 3. 歷史 □ 4. 法律 □ 5. 文學

□ 6. 休閒旅遊 □ 7. 小說 □ 8. 人物傳記 □ 9. 生活、勵志 □ 10. 其他

對我們的建議：＿＿＿＿＿＿＿＿＿＿＿＿＿＿＿＿＿＿＿＿

＿＿＿＿＿＿＿＿＿＿＿＿＿＿＿＿＿＿＿＿＿＿＿＿＿＿

＿＿＿＿＿＿＿＿＿＿＿＿＿＿＿＿＿＿＿＿＿＿＿＿＿＿